상처는
있다
상처는
없다

Kang Hyuk 1999 - 2012

다빈치기프트

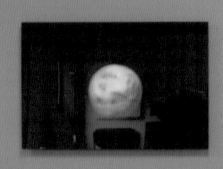

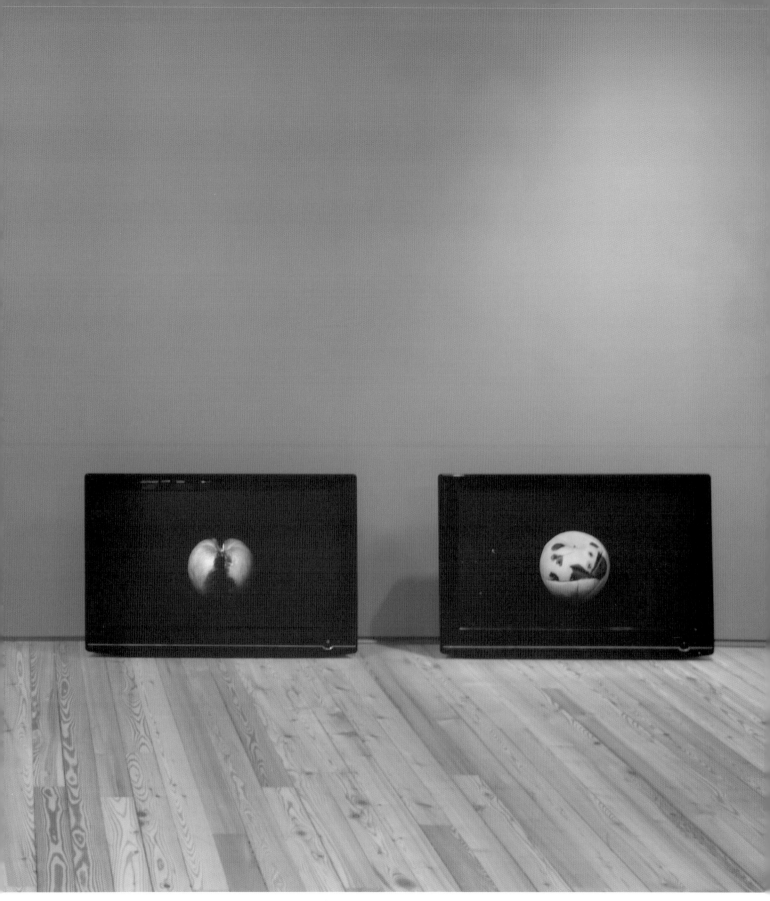

66일간의 상처, 25번의 상처 (66 Days Of Hurt, Hurts 25 Times)_two digital photos, two channel videos_variable size_2m_2012

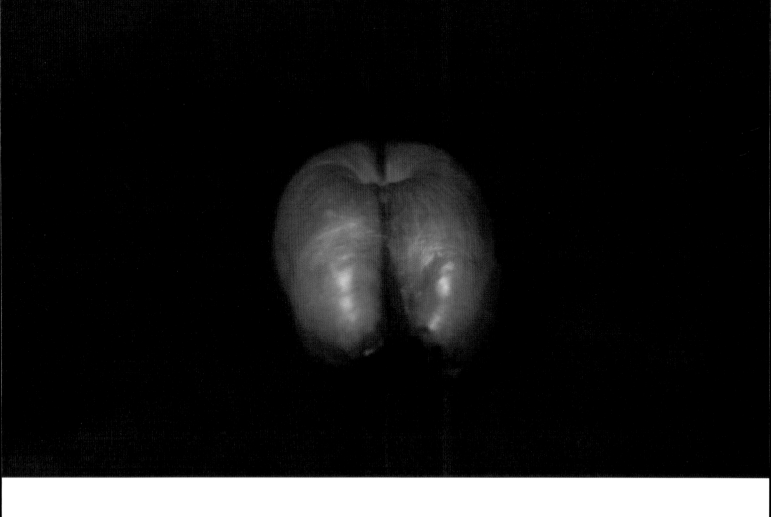

66일간의 상처 (66 Days of Hurt)_digital photo_40×59cm_2012

25번의 상처 (Hurts 25 Times)_digital photo_40×59cm_2012

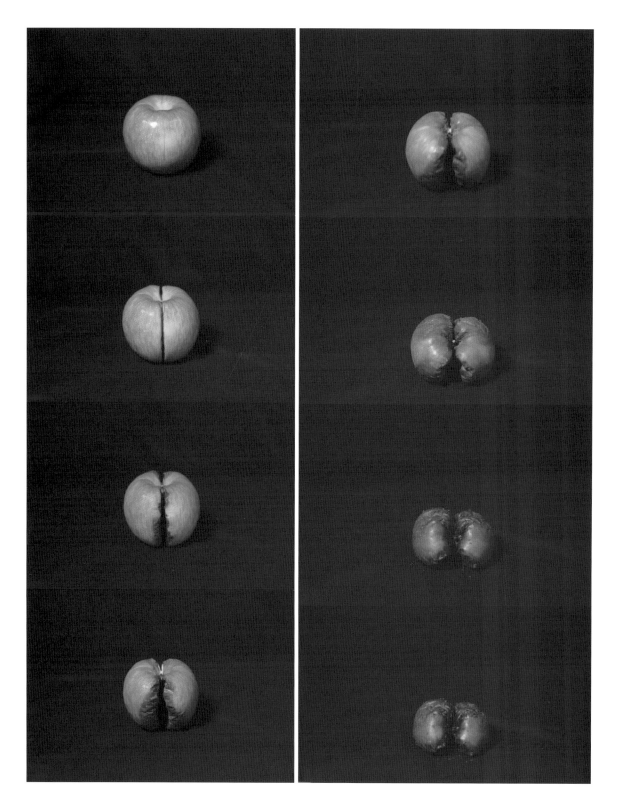

66일간의 상처 (66 Days of Hurt)_video still image

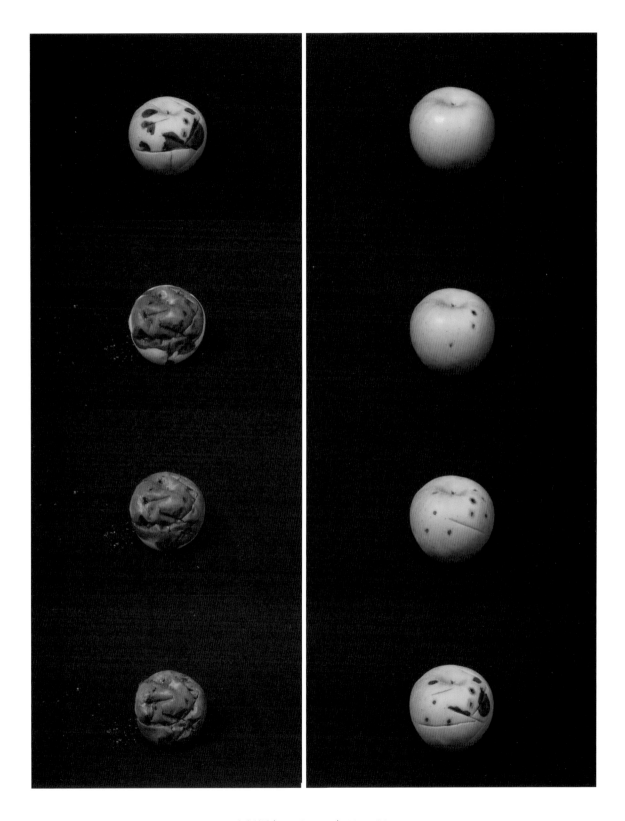

25번의 상처 (Hurts 25 Times)_video still image

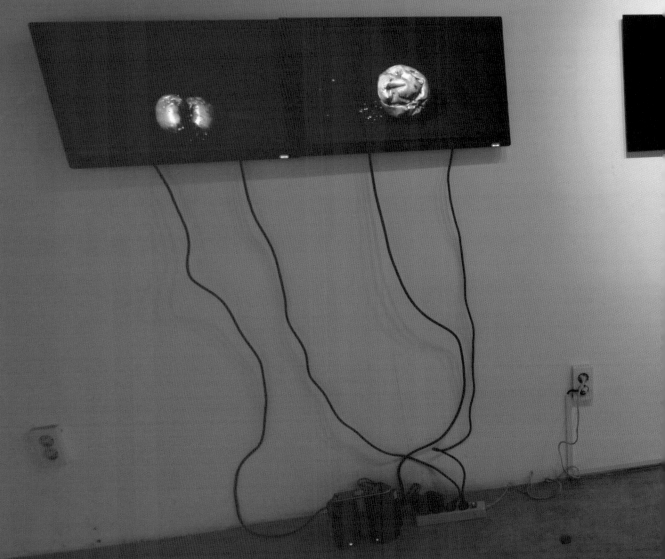

1945년 8월 15일 해방 이후부터 제국주의의 정치적 편의에 의해 만들어진 삼팔선이 현재까지 66년을 이어오고 있다.
본 작품은 66일간의 상처를 안고 사라져 가는 존재에 대한 기록이다.

2010년 11월 23일 오후 2시 30분경에 조선민주주의인민공화국이 대한민국의 대연평도를 향해 170여 발을 포격했다.
이에 해병대 연평부대는 포격 직후 80여 발의 대응사격을 실시한다.
우리 산하는 250여발의 상처를 입었다.
본 작품은 25번의 상처를 받고 썩어가는 생명에 대한 이야기이다.

상처를 안고 사라져가는 존재의 허무와 유한성을 통해
상처-분단의 아픔과 정치적 입장을 넘어 인류의 어리석음을 이야기한다.

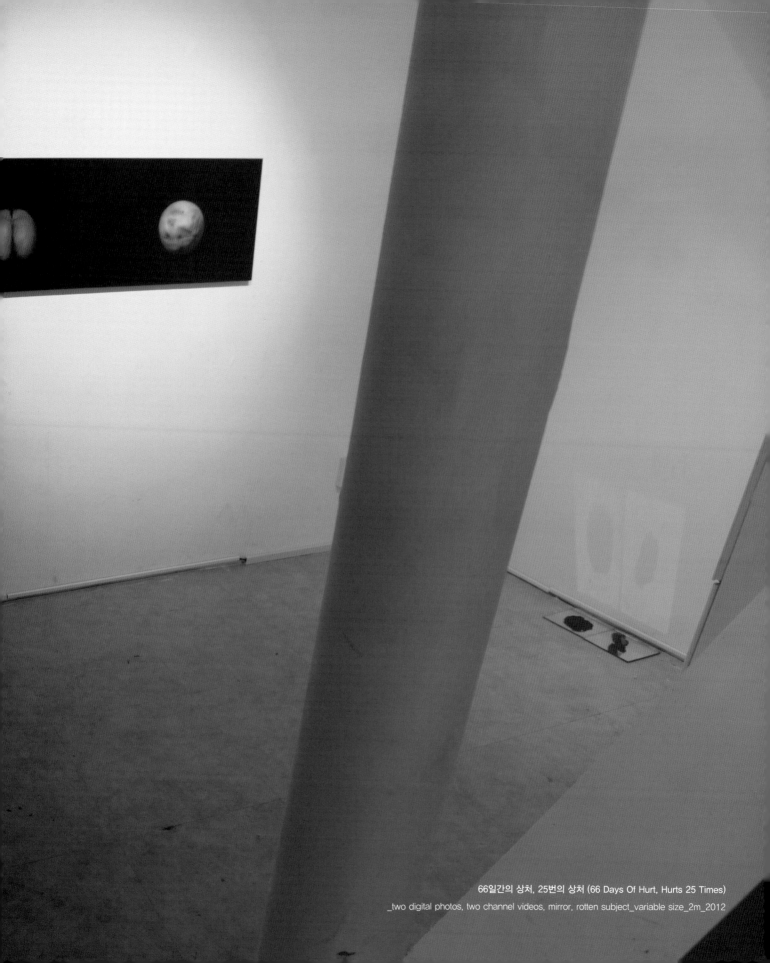

66일간의 상처, 25번의 상처 (66 Days Of Hurt, Hurts 25 Times)
_two digital photos, two channel videos, mirror, rotten subject_variable size_2m_2012

7월 인천아트플랫폼에서 기획중인 평화의 바다를 위한 사전 답사를 다녀왔다.

인천에 살고 있는 나로서도 잊고 있던 - 몸으로 체감되는 공포와 울분을 만났다.

어디서부터 어떻게 잘못 된 것일까?

삼팔선이 그어진 것이 제국주의의 망령에 의한…

미소 강대국을 중심으로 정치적인 편의에 의한 것이었다는 사실을 다시 한 번 곱씹어보면 허망하기까지 하다.

6.25가 발발하기 전 이미 우리의 허리는 두 동강이 났다.

덧없는 세월은 가고 이념은 또 다른 헤게모니로 넘어갔지만,

우리가 우리를 서로 할퀴고 있는 지금까지의 사태는 아직도 동족에게 깊은 상처와 불신을 재생산하고 있다.

아파야 하고 쓰려야 하고 그렇게 기억에 각인해야 한다.

그 기억에는 올바른 역사적 속내와 깊은 성찰 그리고 나를 향한 반성까지를 포함해야 할 것이다.

어떤 해결의 지점은 칼날이 맞대어진 곳에서 일어날 수 있는 성질의 것은 아니다.

현명한 현실 판단과 정치적 논리를 위시한 힘의 균형을 언급하면서,

우리는 잊지 말아야 할 상처 이면의 근저를 공유해야 한다.

그들과 나와 우리와…

- 연평도 포격현장 답사후기 중에서

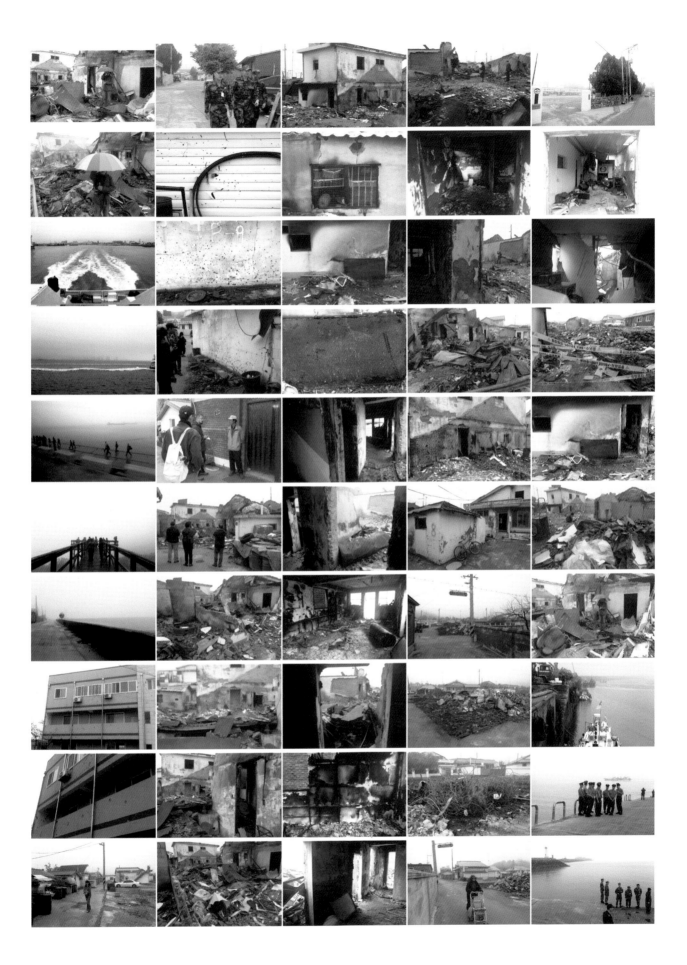

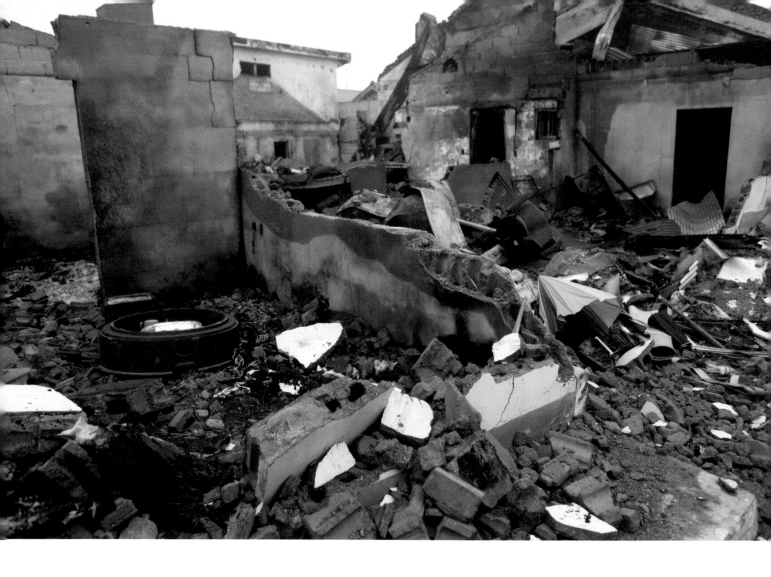

무지개 우산 (Rainbow Umbrella)_two digital photos, umbrella_59×84cm_2011

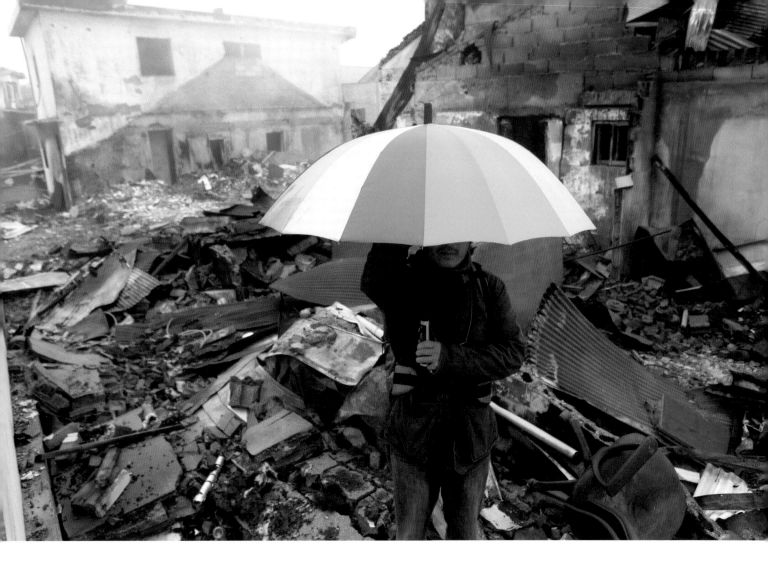

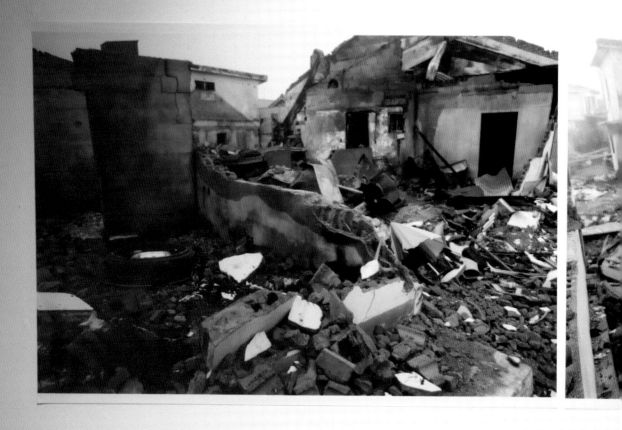

연평도 답사 중에 발견된 무지개 빛 우산 하나.
검게 그을려 본래의 형상을 유추하기 힘든 폐허 속 한쪽 구석에 찢겨져 누워 있던,
온통 회색빛의 을씨년스런 이곳 현장과는 너무 대조적으로 아름답던 색.
이 우산은 비처럼 쏟아졌던 그날의 포격에 속절없이 무너져 간 따뜻한 희망의 빛들을 떠올리게 한다.

남북이 대치하고 있는 현재진행형의 공포는
그 어떤 낙관적 미래관도 한순간 무너뜨릴 수 있는 위태로움으로 존재한다.

인간의 어리석음은 그 어떤 가치 혹은 구호보다도 강한 것인가?
과연 나는 이 아름답던 우산을 다시 펼칠 수 있을까?

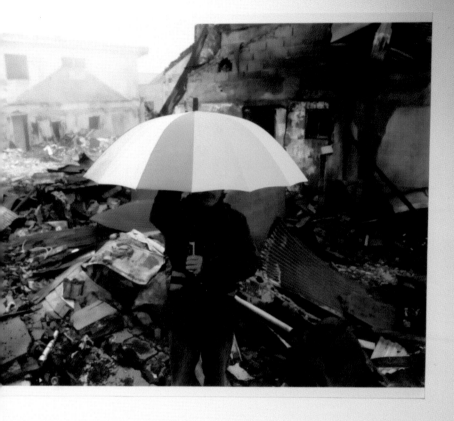

수년 간의 여행 중에 채집된 수평선과 지평선의 풍경을 레이어로 모아 놓은 프로젝트 'HORIZON'의 3번째 신작으로 강화도의 연미정(燕尾亭)에서 북한과 남한의 육지를 여러 장의 사진으로 잇는다.

그간의 HORIZON PROJECT는 자연의 근원(수평선, 지평선)과 인류문명의 현장(사람, 배, 자동차 등)들을 병치시킨다.

Horizon(수평선 혹은 지평선의 뜻)은 인류에게 신비와 경외 그리고 공포와 신세계의 발견이라는 역사적 사건 속에 등장한다.

인류 문명과 자연을 함께 병치시키며 이러한 신화적 메타포를 투사한다.

이번 작품은 분단이라는 아픔을 함께하고 있는 양측의 육지와 바다를 이어놓음으로써 정치적인 이해관계를 넘어 근원적인 원형으로써의 자연성과 상호 반성적 시대 담론을 이야기한다.

+ 연미정(燕尾亭) 자연경관을 보며 풍류를 즐기던 정자다. 한강과 임진강이 합해진 물줄기가 마치 제비꼬리와 같다고 하여 지어진 이름으로 이곳에서는 남한과 북한의 육지를 동시에 바라볼 수 있다.

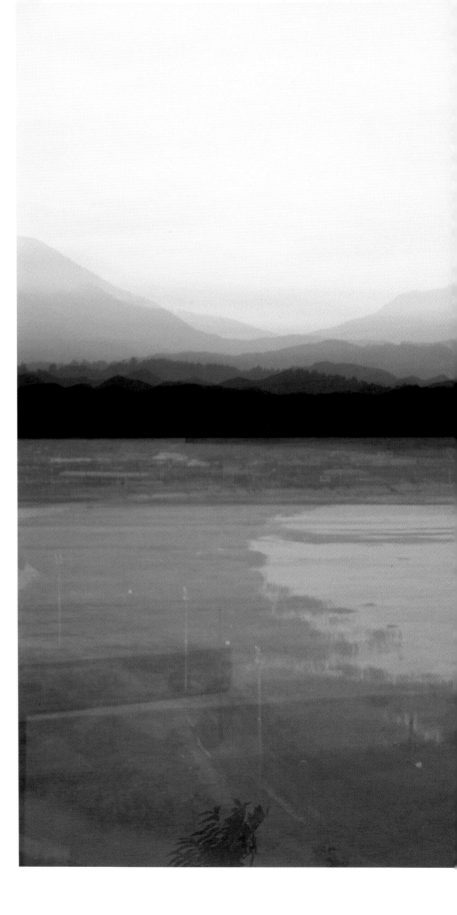

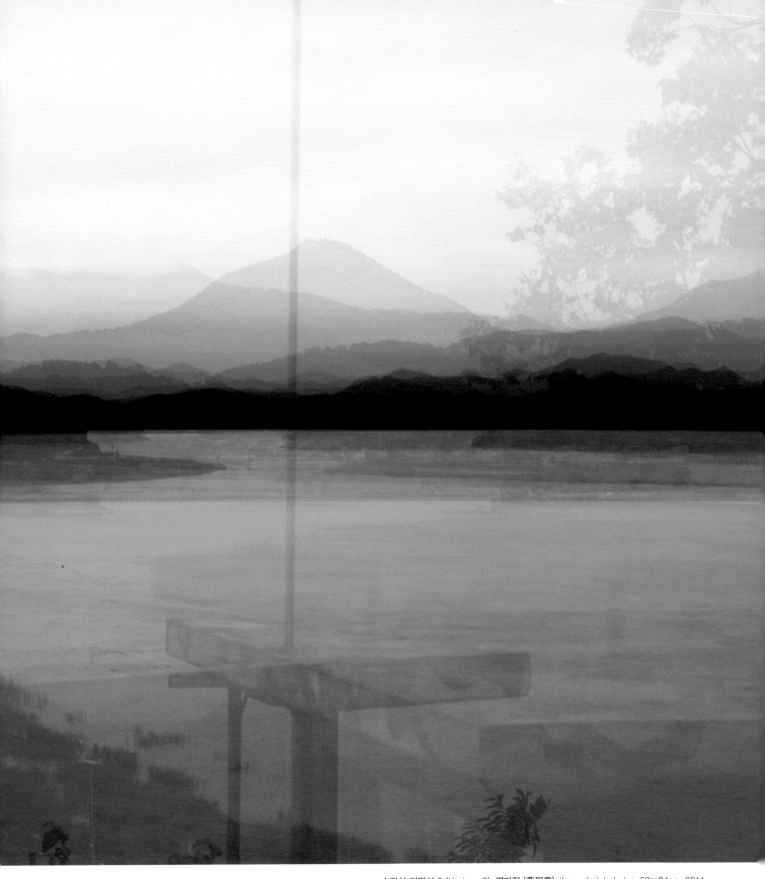

수평선 지평선 3 (Horizon 3)-연미정 (燕尾亭)_three digital photos_59×84cm_2011

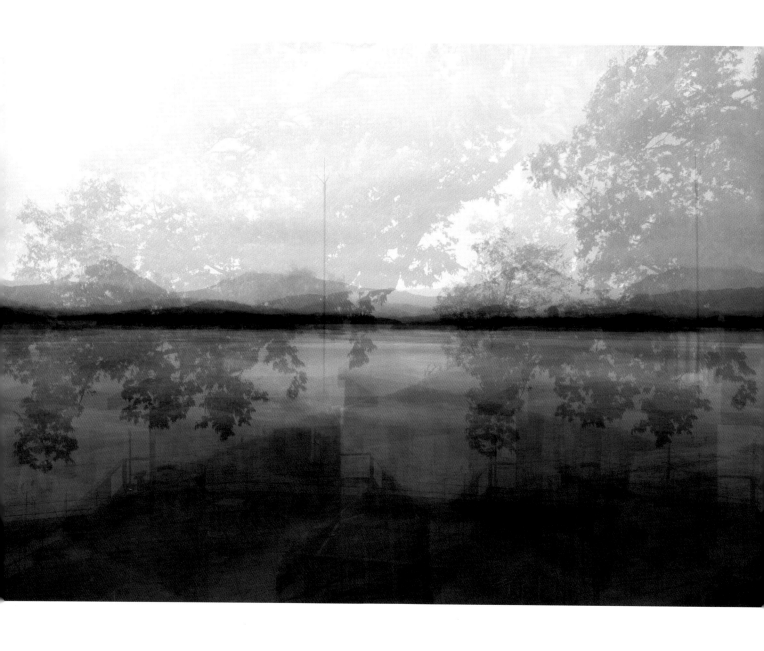

수평선 지평선 3 (Horizon 3)−연미정 (燕尾亭)_three digital photos_59×84cm_2011

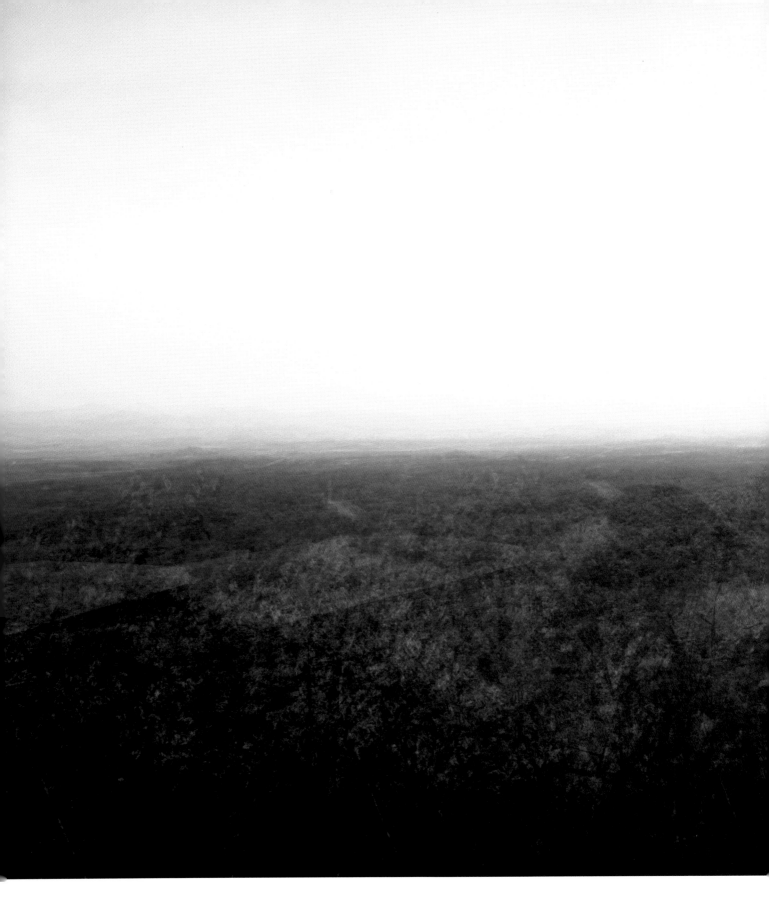

지평선 Horizon (DMZ)
_digital photo, two mirrors, two iron plate_variable size_2012

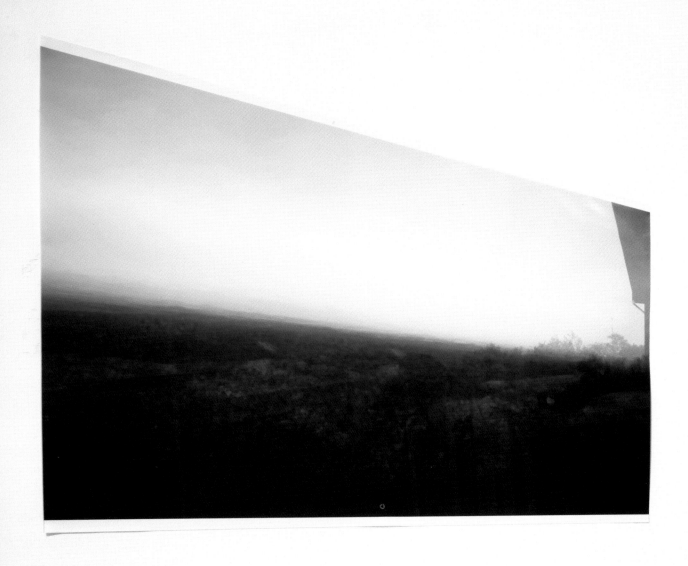

그간 문명과 자연의 경계로서의 수평선과 지평선(HORIZON) 프로젝트를 진행하던 중
현충일에 찾은 전망대에서 바라본 DMZ의 풍광을 입체적으로 조합했다.
저 멀리 지평선을 응시하노라면 정치적 입장으로 인해 그어 놓았다는 군사분계선 너머
우리 모두가 서로를 향해 안겨준 문명의 상처에 대한 무상함만이 도도히 지평선 위로 흐려져 간다.
끝나지 않을 듯한 대치상황을 이야기하듯, 두 거울면은 철판구조물 안에서 서로를 향해 마주 선다.

상대를 바라보고 있다는 것은 나를 응시하는 것과 다르지 않다.

자연과 문명의 역설적 조응

이경모 | 미술평론가, 인천대학교 겸임교수

강혁은 초기 페인팅작업이나 사진작업으로 표현 언어를 습득하고 점차 장르의 확장을 도모하면서 동시대 시각문화를 주도하고 있는 매체적 언어로서 영상미디어를 탐닉해 왔다. 이를 통하여 자연적 현상 혹은 인간과 문명을 아우르는 영역 없는 사유로 인식론적인 동시에 존재론적인 사고의 지평을 보여주고 있다. 그것은 문명, 인간에 대한 관심으로부터 촉발하여 소통과 단절, 삶과 죽음, 경계와 시간, 존재와 부재의 이항대립적 문제에 대한 관심으로 전이되는 양상을 보이다가 근자에는 모든 문제는 통상적 자연계의 질서 속에 응축되어 있다는 생각에서 자연성에 대한 통합된 관점을 보여주고 있다. 이를 나타내기 위한 방법적 수단으로 작가는 직접적 제시보다는 은유와 함축이라는 정제된 조형언어를 보여주고 있으나 여기에 극적 요소나 내러티브를 가미함으로써 소통의 극대화를 추구하는 전략을 동시에 구사하고 있다.

색즉시공, 공즉시색

과거 강혁의 작업이 존재적 주체로서의 개인이 세상과 직면하는 상황에서 발생하는 실존적 인식의 지점을 극대화하여 우주와 자연에 대한 이해의 장을 형성해간 것이었다면 이번에는 앞으로 진행될 서술적인 내러티브의 전조로서 모든 것은 시간이라는 필멸의 통로를 거치는 죽음의 과정에 있으며 전체인 동시에 부분으로 존재한다는 자연의 섭리를 드러내는 양상을 보인다. 그것이 생명의 근원으로서의 물, 비, 바람 그리고 빛 등과 같은 자연현상은 물론 철판과 도시의 풍경과 같은 문명의 편린들로 확장된다. 작가에 의하면 이러한 경계 속에서 일어나는 사건들은 실존적 인식이 함께하는 한 어떤 부분도 의미를 가질 수 있다는 믿음을 갖게 되는데, 이는 작업의 주제와 소재를 펼쳐 가는데 있어 확장된 사고를 펼칠 수 있는 근거가 되기도 한다.

우선 '존재 프로젝트'라 명명될 수 있을 이번 작품들은 그간의

작업적 성과의 연장선상에서 "우리가 지각할 수 있는 자연계의 모든 대상들의 속성을 밝혀 보는 지점"이다. 상처 프로젝트의 작품들은 근래 수많은 이슈와 상처를 남기고 있는 서해5도 분쟁으로 대표되는 일련의 정치·사회적 사건들로 곧 "직면하게 될 허무와 무가치함에 대해 역설적 반성과 치유의 이야기"이다. 작가는 회화, 사진, 영상, 설치 등 동시대 시각문화를 종횡하는 장르들 간의 경계 탐구와 형식 실험을 통해 새로운 창작환경을 모색하고 특정한 방법적 성과의 횡포를 공공연히 거부하는 태도를 보인다. 이를 통하여 작가는 오늘날 인류가 안고 있는 소모적 대립의식과 물질적 병리현상에 대한 치유 또는 대안으로 수용될 수 있는 자연과 인간이라는 지평으로 주제를 환원함으로써 순리적 가치형성 및 현실 인식의 담론을 형성코자 하는 것이다. 이는 색즉시공, 즉 '실(實)과 허(虛)가 하나라는 세계관에 대한 작가적 인식의 지점이기도 하며 궁극적으로 도달하게 될 성찰과 가치의 지향점에 대한 비판적 증언이기도 한 것이다.

불신과 대립의 트라우마

작품 〈66일간의 상처, 25번의 상처〉는 사진 2장과 모니터 2대를 통하여 우리에게 노출되는데 이는 사과를 일정 기간 동안 정기적으로 촬영하여 편집한 것으로 시간이라는 필멸의 통로를 지나는 과정에서 사라져가는 존재에 대한 메타포이다. 분단 66년을 목전에 둔 2010년 11월 23일 북한이 한국 영토인 대연평도를 향해 포탄 170여 발을 발사했다. 이에 우리 군은 80여 발의 대응사격을 실시하였으나 우리 산하는 250여발의 상처를 입었다. 〈66일간의 상처, 번의 상처〉라는 작품명은 이로부터 비롯된 것이며 이 작품은 25번의 상처를 받고 썩어가는 생명에 대한 이야기이다.

남북간의 교전 중 민간인까지 사망에 이르게 한 것은 한국 전쟁 이후 이번이 처음으로 불신과 증오가 인간을 어떤 파국으로 몰고 가는가에 대한 인식과 이보다 더 큰 참상으로 이어질 수도 있다는 우려를 나타낸다. 또 중국을 제외한 각국 정부는 북한의 도발을 규탄했으나, 북한은 남한에 책임을 넘기며 정당한 군사적 대응이라고 주장했는데 자신의 이해관계에 따라 진실은 얼마든지 호도될 수 있다는 사실이 드러났다. 그러나 작가가 의도하는 것은 상처를 안고 사라져가는 존재의 허무와 유한성을 통해 트라우마(분단의 아픔)와 정치적 입장 이상의 인류의 태생적 어리석음에 대한 반성적 인식의 장을 마련하는 것이다.

말하자면 어떤 현상적 인과관계를 떠나 인간의 본질적 욕망은 결국 자신에게 총구를 들이대고 방아쇠를 당기는 어리석음과 같다는 지론인 것이다. 이와 같이 강혁은 실존적 인식을 통해 관찰되어진 경계 속의 여러 현상들을 작품 속에 구현하고 제시함으로써 총체적인 자연성을 인간치유를 위한 대안으로 제시함으로써 미적 고양과 함께 사회적 발현을 함께 모색하고 있는 것이다.

작품 〈무지개 우산〉은 연평도 답사 중에 발견한 우산을 통하여 폐허와 그 이전의 시기를 대비시킨 것이다. 작가는 "검게 그을려 본래의 형상을 유추하기 힘든 폐허 속 한쪽 구석에 찢겨져 누워 있던, 온통 회색빛의 을씨년스런 이곳 현장과는 너무 대조적으로 아름다운 이 우산은 비처럼 쏟아졌던 그날의 포격에 속절없이 무너져간 따뜻한 희망의 빛들을 떠올리게 한다"고 말한다. 말하자면 작가는 피폭현장에서 습득한 무지개 우산을 작가의 사유와 경험에 체화시켜 은유적 상징구조로 재창출해내고 있다. 다시 말해 어떤 비유적인 표현을 위해 이미지나 도상학적 기호를 차용하는 단계에서 그 자체로서 함의를 지니고 있으면서, 주제와 함께할 수 있는 상징구조에 가까운 시지각적 이미지를 찾아내어 소통하고자 하는 것이다. 그러면서 작가는 여전히 회의적이다. "과연 나는 이 아름답던 우산을 다시 펼쳐 놓을 수 있을까?"

한편 〈Horizon Project 3〉는 수년간의 여행 중에 채집된 수평선과 지평선의 풍경을 포토샵의 레이어로 모아 놓은 프로젝트 'HORIZON'의 3번째 신작으로 남북한을 동시에 조망할 수 있는 강화 연미정(燕尾亭)에서 남북의 강토를 여러 장의 사진으로 잇는 작업이다. 그간의 〈Horizon Project〉는 자연의 근원(수평선, 지평선)과 인류문명의 현장(사람, 배, 자동차 등)들을 병치시켰다. 수평선이나 지평선은 인류에게 신비와 경외, 그리고 공포와 신세계의 발견이라는 역사적 사건 속에 등장하므로 작가는 인류 문명과 자연을 함께 병치시키며 이러한 신화적 메타포를 투사하고 있다. 작가는 이번 작품을 통해 분단이라는 아픔을 함께하고 있는 양측의 육지와 바다를 이어놓음으로써, 정치적인 이해관계를 넘어 근원적인 원형으로서의 자연성을 제시함으로써 상호 반성적 시대 담론을 형성하고자 하는 것이다.

소통의 부재와 해소

사실 강혁은 다양한 매체를 통해 인간본성에 의해 야기되어지는 사회적 제반현상들에 대한 문제제기를 해왔고 욕망으로 점

철된 피폐한 인간상과 이에 대한 치유로 대응할 수 있는 자연성에 대한 문제의식을 보여주곤 했다. 설명적이거나 내러티브적인 요소를 배제하면서도 이미지들이 스스로 말하게 함으로써 보다 신뢰감 있는 소통방식을 제기하기도 했다. 모든 의미론의 형성에서 빼놓을 수 없는 것이 정보의 전달이라고 볼 때 실존적, 미시적 관계망 속에서 얻게 되는 인식에 있어 전제가 되는 것은 소통이란 문제일 것이다.

사실 우리사회에서 맹목과 사유의 부재로 인한 소통 단절의 결과는 폭력과 갈등의 지속이다. 우리는 이를 농성장에서, 국회에서, 심지어는 토론회에서도 목도한다. 이들은 민주주의 사회에서 인간적인 소통을 위한 기본도 없는 한심한 의식수준에서 빠져나오지 못하고 있다. 이번 연평도 사태, 대결과 반목의 현장은 우리사회의 병리현상을 단적으로 보여주는 예인 것이다. SNS로 대표되는 오늘날 첨단의 소통적 매개물(Media)조차도 오히려 인간을 고립, 소외시키는 권력으로 작용하는 경우가 있다. 또 인류가 시공간적으로 확장시켜 가고 있는 소통의 하드웨어 안에서 제 속도를 잃거나 타자로서 자리할 때 본연의 소통언어에서 분화되어 고립과 소외를 경험하기도 한다. 그러나 이는 미디어의 질과 운용방식에 있는 것이 아니라 인간 스스로에게 있다. 개별자로 존재하는 우리 인류에게 완전한 소통은 숙명적으로 불가능한 일인 것이다. 결국 문제는 인간으로 귀착될 수밖에 없다. 그래서 작가는 소통의 도구인 미디어 속에서 부유하는 인간을 형상화함으로써 인류가 안고 있는 생래적인 소통의 한계점을 상징적으로 표현해 오지 않았던가. 작가는 다양한 매체적 실험을 통하여 불완전한 인간성으로 인해 여타의 가치를 도외시한 수직적 발전을 지상명제로 삼고 있는 사회에 던지는 이의제기이자 선순환(善循環)적 질서로서의 자연성에 관한 메시지라 할 수 있다. 작가가 자연계 속에서 사고하며 순화되었던 지점을 소개하는 자리인 동시에 그 안에서 발견되는 질서를 미적 산물로 만들어 함께 공유하고자 하는 제안이기도 한 것이다. 이는 사회의 일원으로서 작가가 참여할 수 있는 최고의 선은 작품 속에서 이루어질 수 있는 것이라는 작가정신의 발현이자 보다 낳은 사회를 지향하는 정의로움에서 비롯된 것이기도 하다.

A Paradoxical Correspondence between Nature and Civilization

By **Rhee Gyeong-mo** | Art Critic, Ph.D. in Art Studies

After acquiring an expressive language early on, Kang Hyuk has worked in video to showcase the horizon of epistemological and ontological thinking, bringing natural phenomena, man, and civilization to the arena of his thought. Attempting the expansion of his genres, Kang has indulged in video as the medium spearheading visual culture of the times. Kang's work begins with his concern for civilization and man, and extends to binomial issues such as communication and severance, life and death, border and time, existence and absence. He recently presented a work with the idea that all such issues are usually condensed in the order of nature. To express this Kang employed metaphor and implication rather than direct presentation. He simultaneously uses a strategy maximizing communication by lending dramatic elements and narratives to his language.

Form is emptiness and emptiness is form.
Kang's recent work uncovers the provision of nature that all is in a process of death, passing through time, and all exists as a whole and simultaneously part. This follows work presenting a forum for understanding the universe and nature by maximizing an individual's existential perception as subject of existence. The subject of his work expands not only to natural elements such as water, wind, rain, and light, but to fragments of civilization like steel plates and urban scenes. Kang believes any incident can be significant when combined with existential perception at the borders of such elements. This belief is a base for him to unfold his work through expanded thought.

Work produced as part of the Existence Project is "to uncover the attributes of all objects we can perceive in nature", in an extension of his existing achievements. Works as part of the Hurt Project are about "narratives of paradoxical reflection and healing, vanity and worthlessness" experienced during political, social affairs, like North Korea's shelling of Yeonpyeong island. The artist also explores the new environment for creation through experiments at boundaries between painting, photography, video, and installation, rejecting accomplishments made by some specific ways. By doing this he tries to return to the subject of man and nature, as a cure or alternative to humanity's consuming consciousness of confrontation and pathological phenomena, rationally forming values and discourse about the perception of reality. This reflects his perception of form and emptiness as one and the same, and testimony to introspection and inevitable values.

Traumas caused by distrust and confrontation
66 Days of Hurt, Hurts 25 Times, showing two photographs and two monitors is a metaphor for existence vanishing in time, showing an apple photographed for a certain period then edited. On November 23, 2010, right before the 66th anniversary of the division of the Korean peninsula, North Korea fired about 170 shells at the Yeonpyeong Island. In return, South Korea shot about 80 artillery shells at the North. The title of this work derives from this exchange. This work concerns a living creature rotting after being wounded 25 times.

It is the first time civilians died from skirmishes between South and North since the Korean War. This work shows distrust and hate can become catastrophe and disaster. Many governments denounced North Korea, but North Korea claimed its action was a proper military countermeasure, shifting responsibility to the South Korean

government. The artist presents a forum for reflective awareness of humanity's follies through representation of the vanity and finitude of being, transcending trauma (pain of division) and a political stance. For Kang humanity's instinctive desire is like the folly of aiming a gun and shooting at himself. Kang embodies and presents diverse phenomena observed through existential perception. He explores aesthetic enhancements and its social manifestation by presenting comprehensive naturalness as an alternative for curing wounds.

The Rainbow Umbrella presents a contrast between scenes before and after artillery shelling with the umbrella Kang discovered at Yeonpyeong Island. "This beautiful umbrella" Kang explains, "is reminiscent of the warm light of hope collapsing under the bombardment of Yeonpyeong, in stark contrast with ruins charred beyond recognition and covered with a grayish bleakness." The artist brings the umbrella to his thought and experience, and recreates it in a metaphoric structure. He discovers images from visual perception close to such a structure and tries to communicate, appropriating images and icons for metaphoric expression. However, the artist remains skeptical, asking, "Can I really unfold this beautiful umbrella again?"

The Horizon Project 3 is the third of his Horizon series of horizon pictures photographed during his travels. This work is made by combining several photos from Yeonmijeong in Ganghwa offering views of South and North. In this series Kang juxtaposes the springs of nature (the horizon) and the sites of human civilization (humans, ships, cars, and others). A horizon often appears in historical events, discovering a new world, inspiring mystery and awe. Kang uses a mythic metaphor, juxtaposing nature and civilization. Through the series Kang forms mutually reflective discourse of the times beyond political interest, bridging the land and seaofSout

handNorth,sharingthepainofdivision.

Absence of communication, and a solution
Kang Hyuk has constantly questioned social problems caused by human instinct through a wide variety of mediums, demonstrating a critical consciousness about humans devastated by desire, and a natural way of curing such humans. Excluding description and narrative he presents reliable ways of communication by allowing images to talk for themselves. As transmission of information is indispensible in shaping meaning, perception in an existential, microscopic network is a matter of communication. In our society continued violence and conflict results from lack of thought, at the site of uprising, the National Assembly, and even in debates. We are still unaware of the fundamentals of communication in a democratic society. A site of confrontation and hostility reflects our society's problems.

Even cutting-edge communication like SNS (Social Networking Services) can isolate and alienate humans. When humans fall to the speed of change within the hardware of communication, humans experience isolation and alienation. The cause of this lies in humans themselves, not the media and ways of its operation. For each man as an individual, perfect communication is impossible. The problem is with humans. The artist thus symbolizes the limits of communication through a projection of humans floating in the media. Through experiments with mediums, the artist questions our society, considering vertical growth a great mission, ignoring other values, conveying a message of naturalness as the order of a virtuous circle. He suggests making nature and order an aesthetic product and sharing this. This is a manifestation of his artistic spirit and belief supreme good can come as a member of society and through works of art, deriving from the justice of pursuing a better society.

어느 가을날 ND필터를 이용해 바람나무와 애드벌룬을
20분가량 담아냈다.
자연성에 대한 주제를 살리며, 바람나무 작업의 연장선상에
애드벌룬이라는 인공물을 함께 배치한다.

바람나무는 남고, 애들벌룬은 사라졌다.

시간을 다루는 방식에 있어 동영상과 사진은 많은 차이가 있다.
읽히는 방식에 있어서도 예외는 아니어서
서로가 갖고 있는 분명한 차이가 느껴진다.
요점은 집약의 미감이다.

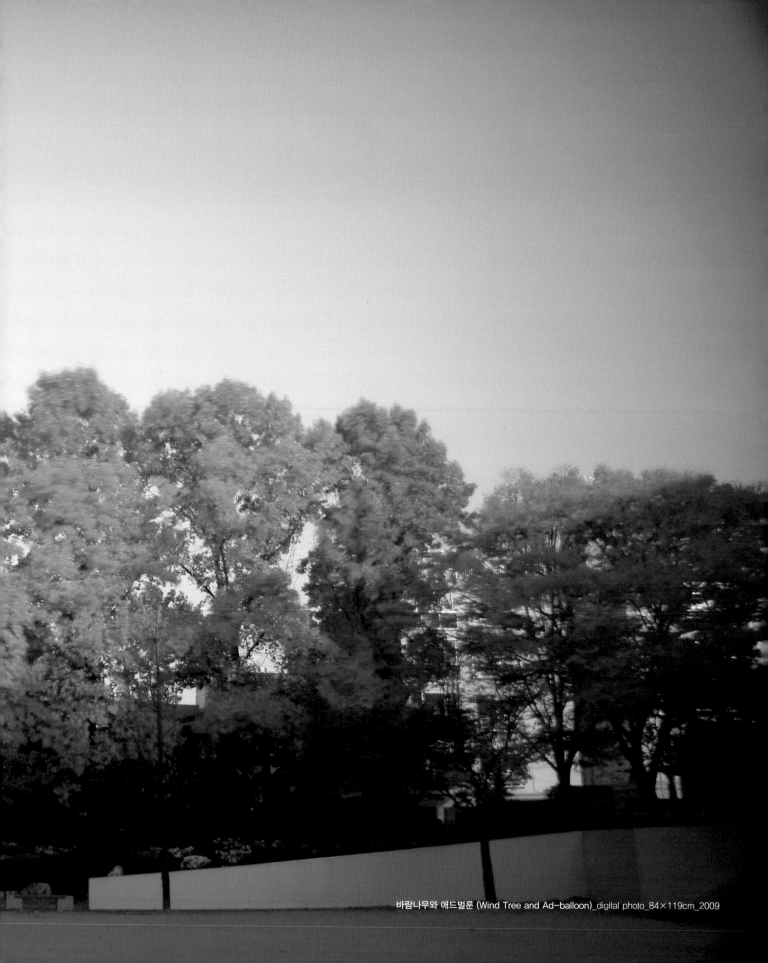

바람나무와 애드벌룬 (Wind Tree and Ad-balloon)_digital photo_84×119cm_2009

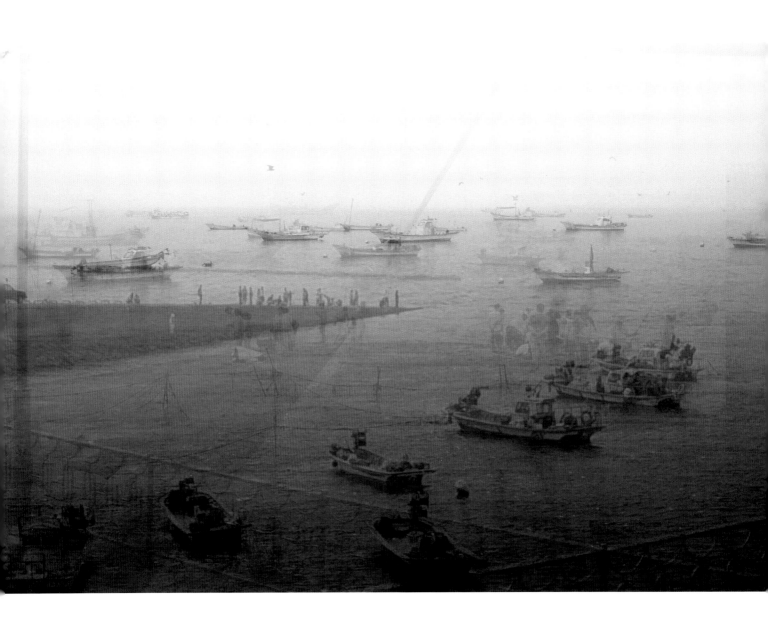

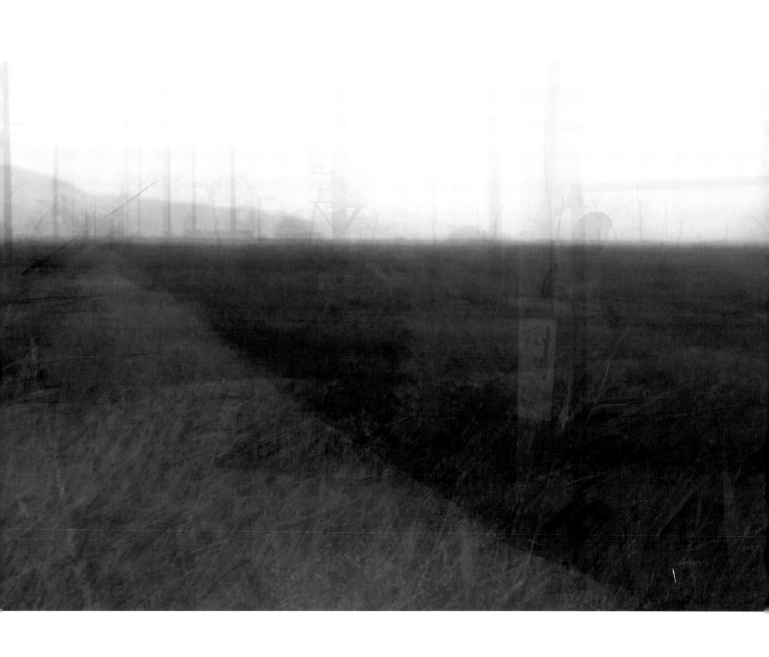

수평선 지평선 (Horizon)_two digital photos_84×119cm_2010

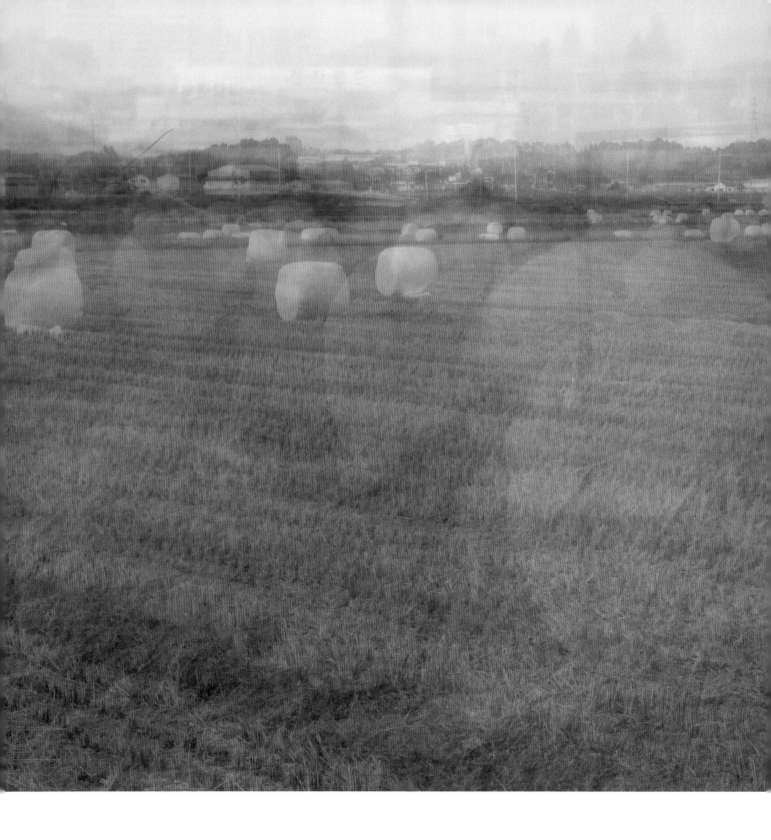

지평선 (Horizon)_digital photo_84×119cm_2010

수년간의 여행 중에 수집된 수평선과 지평선의 풍경을
포토샵의 레이어로 모아 놓은 작품으로
자연의 근원과 인류문명의 현장들을
대비시키는 진행형의 프로젝트 작업을 시작한다.

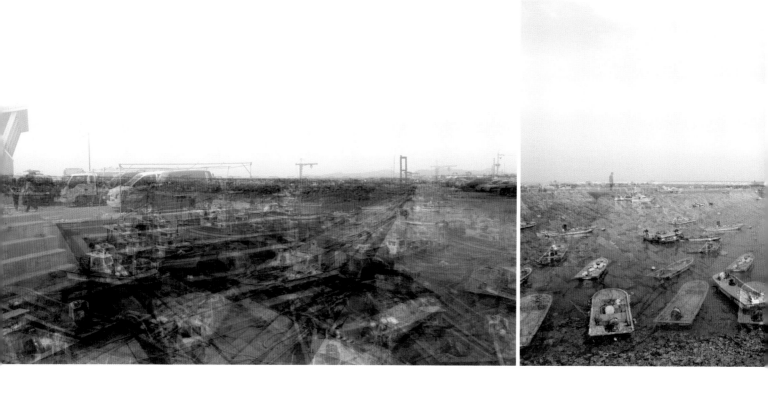

'HORIZON PROJECT'의 2번째 신작으로 해만(海灣:육지가 움푹 파여 바다를 담고 있는 지형) 형태의 항구를 찾아가며
수십 장의 사진을 촬영하여 지평선과 수평선 그리고 정박해 있는 인류 문명의 상징물인
배, 사람, 차 등을 함께 중첩시킨다.

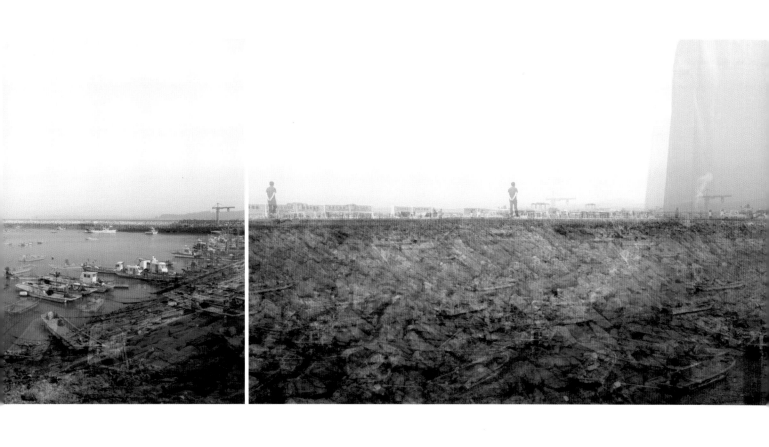

수평선 지평선 2 (Horizon 2)_three digital photos_59×84cm_2011

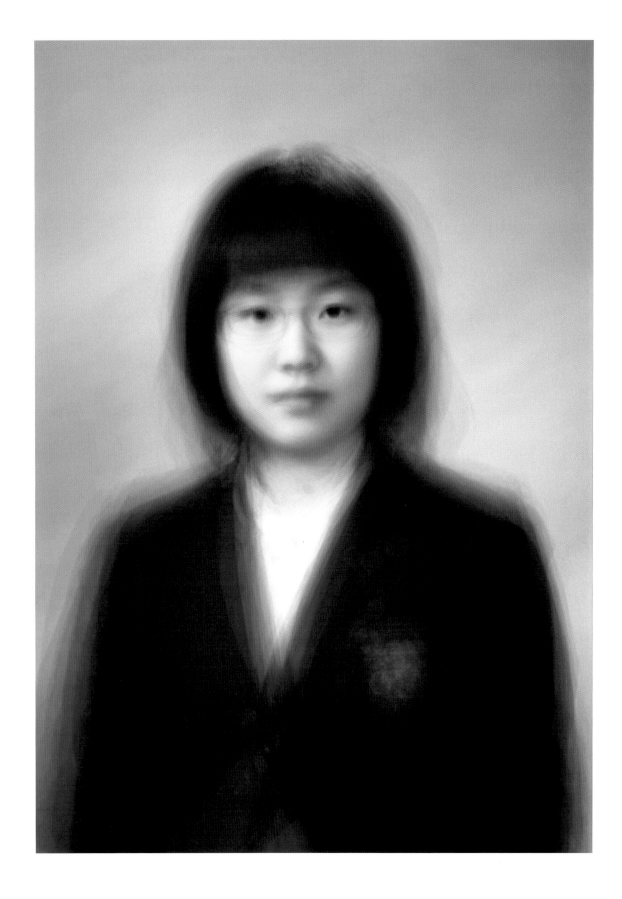

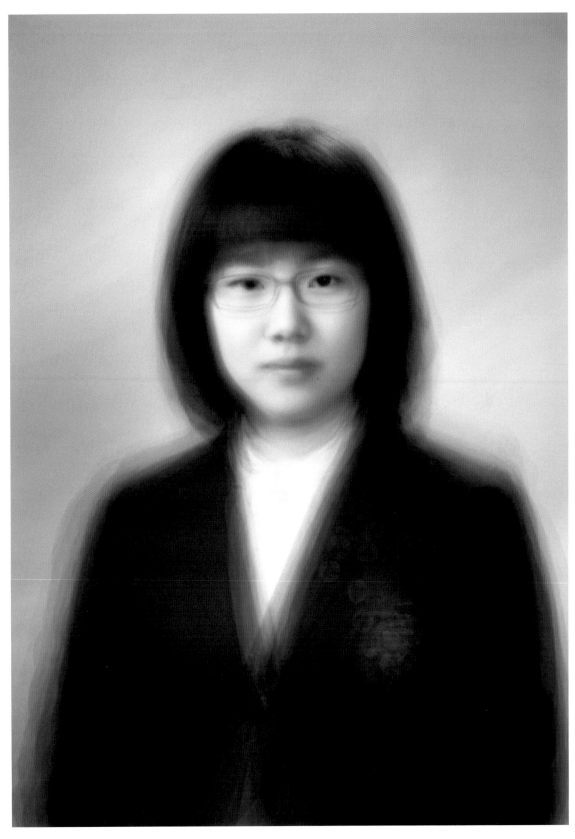

부분과 전체 (The Total with the Part)_two digital photos, two channel videos_84×59cm_6m44s_2009

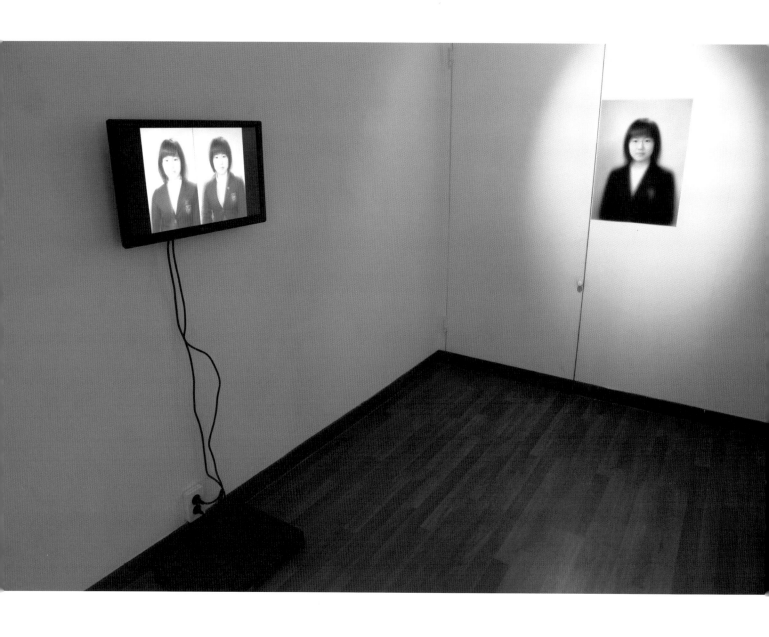

부분과 전체 (The Total with the Part)_two digital photos, two channel videos_84×59cm_6m44s_2009

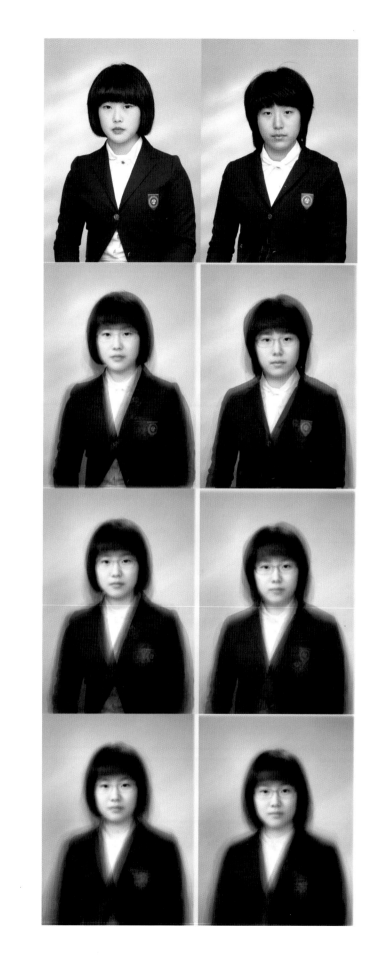

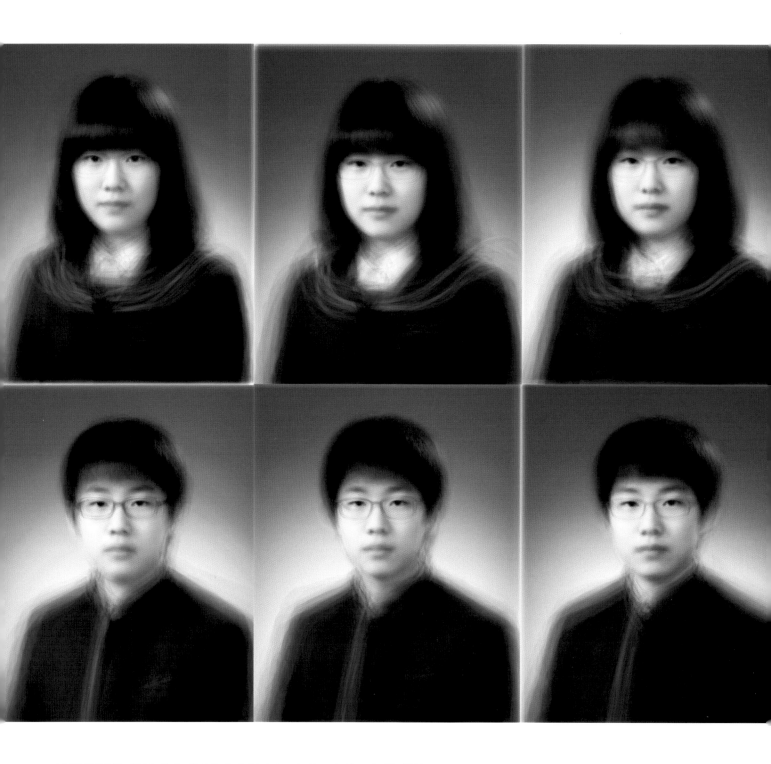

부분과 전체 3 (The Total with the Part 3)_six digital photos, six channel videos_6m44s_2011

수집된 특정 학교, 특정 학년 중학생들의 명함사진(약 500명)을
반별로 합성한 후 제시하는 형식의 연작으로서
저마다 다른 외모를 지녔지만
40명가량(한 반의 인원)만 합성을 하다보면
그 형상이 서로 비슷해지게 되는 데서 착안한 작품이다.

많은 기준점을 상정하고(성별, 연령, 혈통 등)
같은 방식의 실험을 진행하다 보면
우리의 개체성이라는 것이 계통학적 전체성과 깊게 연관됨을 알 수 있다.

우리는 그렇게 전체이며 동시에 부분으로 존재한다.
자연계를 바라보는 현명한 창으로서의 관점.
그것이다.

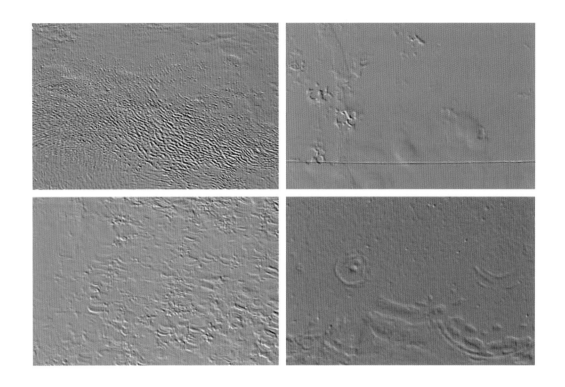

그간 작품 속에 등장하는 많은 자연현상-충돌 혹은 경계의 현장-들이 하나의 거대한 흐름임을
보여주고 싶었다. 이러한 매질간의 만남은 파동을 일으키고 그것은 빛의 산란을 수반한다.
그렇게 여러 형태와 아름다운 색들이 부서지고 흐른다.

그 빛이 말하는 세계를 차단하고 매질의 흐름만을
강조한다.

이렇듯 내 작품 속의 자연은 부분이며 전체이다.
전체를 이루는 부분이며 그것이 곧 전체이기도 한 세계이다.

흐름 (Flow)_single channel video, projecter_variable size_15m28s_2009

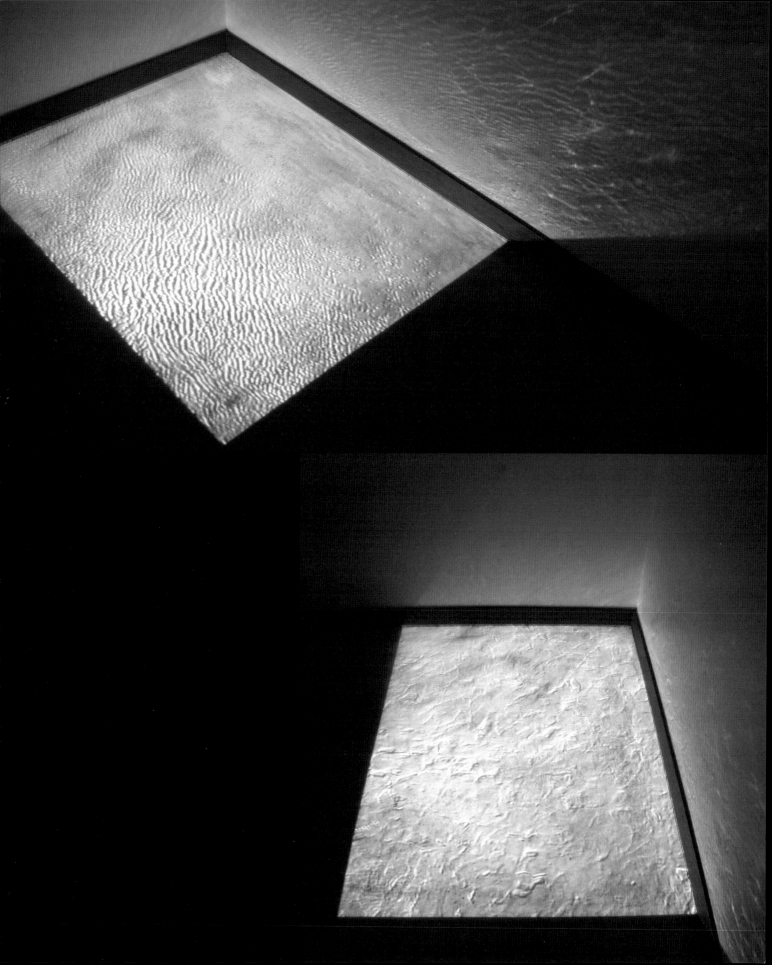

사진을 찍는다는 것은 어떤 의미가 있는 것일까?
현상에 대한 기록이라고 하지만 그것은 어디까지나 우리 인간 중심적 사고, 좁게는
인간의 시지각적 특성에 근거한 관점이다.
빛을 모으는 수정체가 없다면 도대체 보여진다는 것들의 형상은 어떤 모습을 하고 있을까?
수많은 빛의 입자 혹은 파동이 반사, 흡수, 혹은 투과를 해대며 튀어대는
카오스의 세계일 것이다.

이렇게 본다는 의미와 아주 밀접한 사진을 찍는다는 것에 대한 물음에서 이번 작업이 시작되었다.
인간의 수정체에 해당하는 랜즈를 때어내고 필름에 해당되는 디지털카메라의 CCD에 들어오는 빛을
시간차를 두고 단속시킨다. 어떠한 구체적인 형상이 초점면에 새겨지지 않았을 뿐
나는 분명히 여러 상황을 대하며 셔터를 눌렀다.

그리고 색다른 관점이 집약된 한 장의 사진을 얻는다.

사진을 찍다 혹은 보다 (Taking a Photo or Seeing)_digital photo_84×119cm_2009

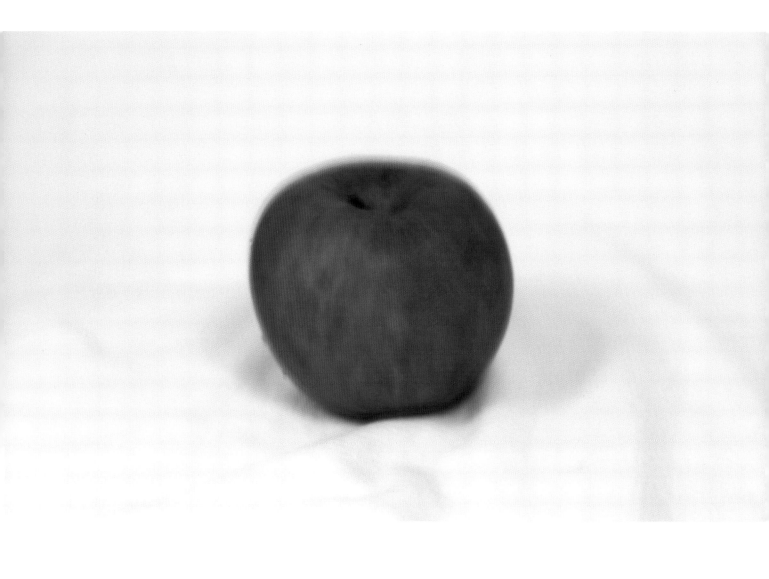

26일간의 존재 (Being for 26 Days)_digital photo, single channel video_variable size_2m_2010

썩어가는 사과를 수십 일간 촬영한 후
수십 장의 사진을 레이어로 쌓아올려
동영상과 사진을 얻는다.

죽음과 함께하는 생명에 대한 사유를 담는다.

무작위로 선별된 35개의 사과를 레이어로 쌓아올려
동영상과 사진을 얻는다.

존재의 근원(이데아)을 형상화한다.

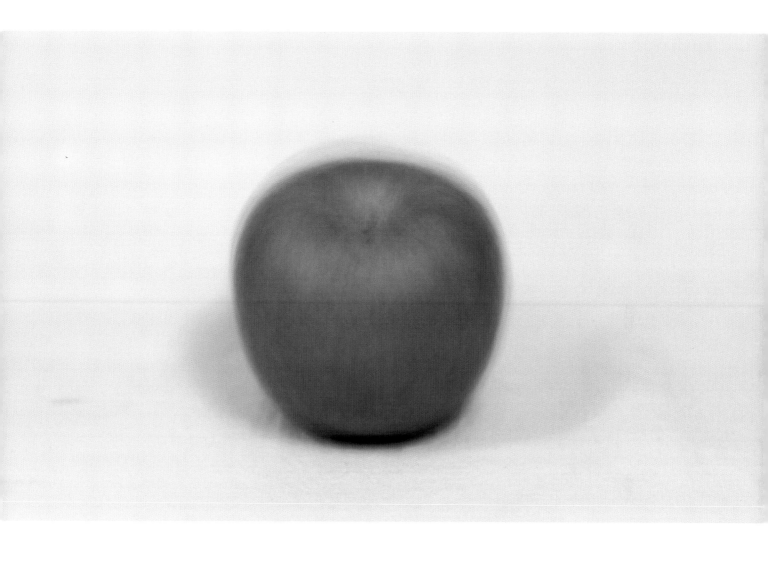

35개의 사과 (35 Apples)_digital photo, single channel video_variable size_2m_2010

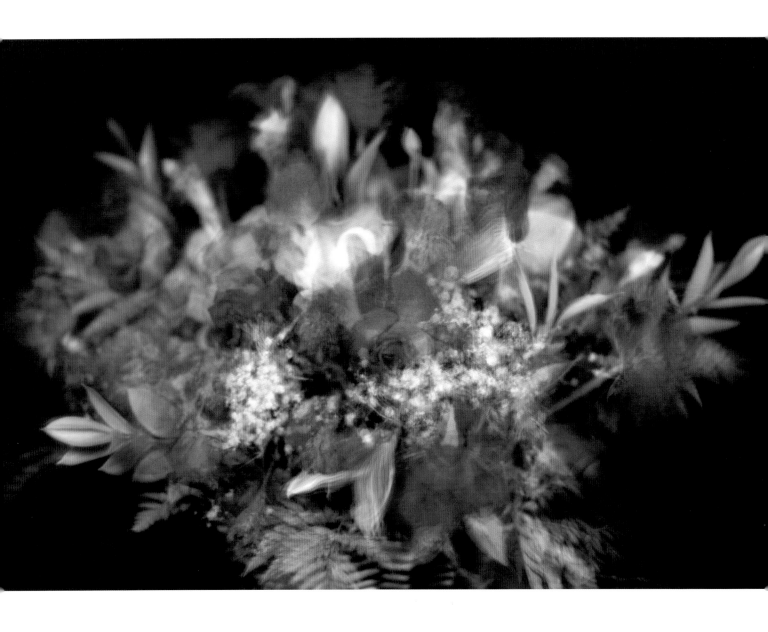

13일간의 존재 (Being for 13 Days)_digital Photo, single channel video_3m7s_2011

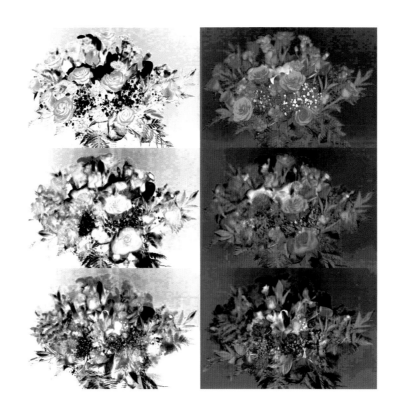

13일간 장미 꽃다발을 찍는다.
매일 한두 장씩을 정해진 시간에…
그리고 그렇게 대면했던 존재들의 동영상과 사진을 얻는다.

모든 생명체가 존재하고 사라지는 것은
어떤 예외가 없을 것이다.
거시우주 혹은 미소세계의 어떤 존재라도…
우리는 그렇게 변화와 흐름을 갖는다.
찰나 또는 억겁의 시간은 결정적인 차이가 없다.

존재계 내에서 모두는 거대한 움직임을
함께하고 있다.

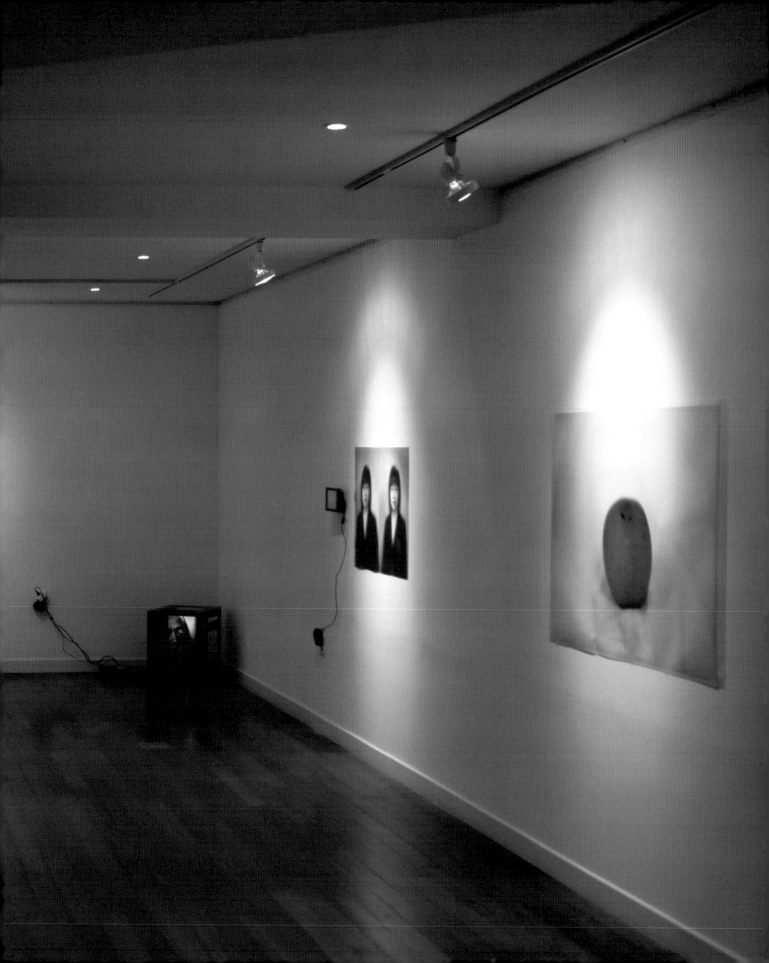

부유, 현상, 그리고
시선의 깊이

윤진섭 | 미술평론가, 호남대 교수

강혁의 작업은 매체나 소재 면에서 매우 다양하다. 매체는 회화, 오브제, 영상, 설치, 사진에 걸쳐 있으며, 주제는 자연과 문명, 가족에 이르기까지 광범위하다. 그러나 그 중에서도 문명과 자연이 주 주제로 등장하고 있어 이 두 개념이 작업의 축을 이루고 있음을 알 수 있다.

자연과 문명이란 주제의 채택은 사실 양의 동서를 막론하고 많은 작가들에게서 나타나는 보편적 현상이기 때문에 자칫하면 진부해 보일 수 있다. 그것은 상투적으로 보일 수 있을 뿐만 아니라 잘못 접근하면 관념적으로 느껴질 위험마저 있다. 그럼에도 불구하고 많은 작가들이 이 주제에 맞춰 작업을 진행하는 이유는 자연과 문명이 인간 존재의 근본적 토대를 이루고 있기 때문이다.

강혁은 2005년에 인천문화예술회관에서 가진 첫 개인전에서 문명을 주제로 작품을 발표한 바 있다. 그의 〈문명〉 시리즈는 주변에 산재해 있는 옷가지들과 폐기처분된 일상용품을 오브재로 사용한 것이다. 그는 스스로 이 시리즈를 가리켜 '추상표현주의적 정크 페인팅'의 일종이라고 불렀다. 태우거나 '드리핑(dripping)'한 오브제를 캔버스에 부착하여 행위성을 강조했기 때문에 스스로 그렇게 명명하지 않았나 짐작해 본다. 그러나 강혁의 작품이 기존의 추상표현주의나 정크아트와 다른 점은 페인팅에 영상을 투사하여 회화와 영상이라는 두 매체 사이의 결합을 시도한 점이다. 그는 캔버스에 고착된 사물과 이미지에 작품 제작 과정을 담은 영상을 투사함으로써 "시간

성과 빛의 개입"(강혁)을 시도한 것이다.

2007년, 스페이스빔 우각홀에서 가진 두 번째 개인전에서 강혁은 자연에 대한 관심을 드러냈다. 그는 주제를 '경계 속의 시간'으로 설정하고 영상을 통해 자연과 일상적 삶의 여러 단면들을 통해 시간성에 대한 자신의 생각을 드러냈다. 자연 대상으로는 담쟁이넝쿨의 생태적 변화와 비가 내리는 장면을, 일상적 삶의 단면으로는 정신장애가 있는 작은아버지의 초상(〈자화상〉, 1.5x2m, 스크린, 빔 프로젝터, 2007)과 복도를 지나가는 학생들의 일상적 단편을 사진에 담아 제시하였다. 이 시기 그의 관심은 비단 여기에 머무는 것이 아니라 창밖의 풍경을 영상으로 대신하여 투사하거나, 비행기에서 바라본 바다의 파도치는 장면, 운동장에서 노는 아이들의 동작을 작은 모니터를 통해 투사한 것 등 시점의 문제를 아울러 제시하고 있다.

대상에 대한 강혁의 예리한 관찰은 시간의 함축과 극미의 세계를 통해 드러난다. 가령 시간의 함축은 〈바람넝쿨〉(Beam Projector, 3x2m, 2007)에서 볼 수 있는 것처럼 2년간에 걸쳐 촬영한 담쟁이넝쿨을 3분짜리 동영상으로 편집하여 사계의 변화를 보여주는 작품을 통해 드러나고, 극미의 세계는 파도치는 바다의 표정을 비행기 안에서 부감법으로 포착하여 작고 둥근 거울에 투사한 작품(〈풍경〉, Circle mirror, Slim Monitor, 0.3x0.3x0.2m, 2006)과 달리기를 하는 학생들이 보이는 운동장 풍경을 망원렌즈로 포착, 작은 모니터를 통해 투사하여 실제 보는 것보다 훨씬 더 멀리 보이게 한 〈시선〉(2007)에서 찾아볼 수 있다. 시간의 함축은 또한 정신장애를 앓고 있는 작은아버지의 초상을 통해 인간에 대한 문제를 제시한 〈자화상〉에서도 볼 수 있다. 그는 자화상이란 명제를 붙였지만 정작 작품에 등장하는 인물은 작가 본인이 아니라 작은아버지이다. 모핑(morphing) 기법으로 제작된 이 작품에서 중요한 것은 인간에 대한 연민의 감정이다. 한 정신장애자의 표정을 통해 지난한 삶을 응축적으로 드러내고 그럼으로써 인간에 대한 보편적 감정을 환기하고자 한 작품이다.

인간의 보편적 감정에 대한 환기 또한 작업의 초기에 강혁이 관심을 쏟은 주제다. 〈자화상〉(2007)의 전편으로 1999년에서 2000년 사이에 제작한 〈Composition〉 시리즈는 인간의 감정(공포, 회한, 두려움 등)에 대한 문제를 다룬 첫 작품으로 이것은 2001년 작인 〈아버지의 꿈〉을 통해 유년시절에 체험한 가족들

의 끈끈한 유대로 이어지고 있으며, 이는 다시 〈치유 2003〉으로, 다시 〈치유 2009〉로 연결된다. 2003년과 2009년의 〈치유〉에서는 자연과의 교감을 통한 영성의 회복이란 주제가 영상 작업으로 선명하게 부각되고 있다.

강혁의 작업에서 특히 나의 관심을 끈 것은 〈부분과 전체 2009〉이다. 이 작품은 특정 학교, 특정 학년에 재학 중인 여중생 500명을 차출하여 반별로 명함사진을 합성하여 완성된 것이다. 포토샵의 레이어를 이용하여 인물의 미간을 중심으로 합성하였는데 그 결과는 인물의 모습이 마치 쌍둥이처럼 비슷하다. 개체성과 전체성, 개성과 획일화에 대한 문제를 사진을 통해 제기하고 있는 강혁의 이 작품은 김아타나 서도호의 작업에서 나타나는 합성의 문제와는 다른 관점을 제시하고 있어 주목된다. 김아타와 서도호의 작업이 다양한 성별(김아타)과 개인적 체험에 근거한 다양한 인종의 인물사진(서도호)을 합성하여 중성적인 인물의 이미지를 창출하고 있는 반면, 강혁의 경우는 같은 신분(여중생)에 같은 성(여성), 같은 연령(십대), 같은 정체성(한국인)의 대상을 표본 추출, 같음과 다름의 문제를 다루고 있기 때문이다. 여기에는 또한 획일화한 유

니폼 문화에 대한 풍자와 함께 디지털 합성을 통한 사실 조작의 문제에 대한 강한 이의 제기(가령 디지털 합성에 의한 이미지 조작이 범죄에 악용되거나 정치적으로 이용돼 각종 인권 유린의 문제를 낳는 각종 사회 현상에 대한 문제나 성형수술과 같은 몸 담론을 둘러싼 현상들 따위)가 드러나고 있다.

이상 살펴본 강혁의 작업을 요약하자면 대략 두 가지의 접근 태도가 드러난다. 그것은 첫째 인간의 감정 문제를 다룬 내향적 방법(inward method), 둘째 자연과 문명을 다룬 외향적 방법(outward method)으로 분류된다. 작가의 시선을 중심으로 안과 밖으로 향하는 이 지향(인간)과 투사(자연, 문명)의 방법론은 다 같이 시간의 축(x)과 공간의 축(y)의 교차점에서 이루어진다. 그 중심에 작가 강혁이 존재하고 있으며, 그의 시선은 늘 현재진행형으로 움직이고 있다.

Floating, Phenomenon and the Depth of Gaze

By **YOON Jin-sup** | Honam University Professor, Art Critic

Kang Hyuk's works take a wide variety of artistic media and themes. The media include paintings, objet, images, installations and photographs, and the themes encompass nature, civilization and family. Among others, his main themes are nature and civilization, which Kang's works pivot on. Nature and civilization, the universal theme for artists, whether Eastern or Western, might sound outmoded, and a wrong approach to it might even end up conveying an abstract idea. However, nature and civilization is the very foundation of human existence, and that is why many artists continue to embrace this theme.

Kang's first solo exhibition at Incheon Art Center in 2005 was dedicated to civilization. The Civilization Series employ scraps of clothing and everyday refuse as artistic objet. The artist attached them to the canvas after burning or "dripping" them. The abstract expressionist junk paintings, the title that Kang himself gave the series, seemingly reflects the emphasized aspect of action. However, Kang's work is different from other abstract expressionist paintings or junk art in his attempt to combine paintings and photographic images by projecting images on paintings. He experimented with "the intervention of temporality and light (Kang Hyuk)" by projecting the process in which his work is produced on the objects and images fixed to the canvas. In the second solo exhibition at Space Beam Gallery in 2007, Kang revealed his interest in nature. On the theme of "The Time in a Boundary," the artist got across his idea about temporality through different fragments of nature and life. Nature is represented by the biological changes of ivy and rain, while life is expressed by the artist's uncle suffering from a mental disorder (Self Portrait, 1.5x2m, Screen, Beam Projector, 2007) and students walking along a school

corridor. He also draws attention to the importance of viewpoint by projecting a landscape out of a window, as well as waves seen from an airplane and children on a playground.

Kang's close observation of objects is witnessed in the form of time compression and views of the microscopic world. Wind Vine (Beam Projector, 3x2m, 2007) is a 3-minute video of ivy, which represents the time compression by showing the changes of all four seasons, with shooting extending over a period of two years. The microscopic world is presented in Landscape (Circle Mirror, Slim Monitor, 0.3x0.3x0.2m, 2006) and One's Gaze (2007). Landscape is a bird eye view image of sea waves projected on a small circular mirror, while One's Gaze (2007) is a image of students running in a schoolyard captured by a telephoto lens and projected through a small monitor so that the image looks farther away than it really is. Another piece of work that shows the compressed form of time is Self Portrait, which raises the question of what it means to be human. Despite the title, it is the portrait of the artist's uncle who is mentally ill. Employing the morphing technique, Self Portrait expresses sympathy towards humanity. The expressions appearing on a mental patient for a couple of minutes represent a life full of misery, and evokes humanitarian feelings towards other human beings.

Arousing universal human feelings is also Kang's primary theme in his early years. Self Portrait (2007) was developed from Composition Series (1999 - 2000), his first work dealing with human feelings (fear, regrets, anxiety, etc.) and this element runs through Father's Dream (2001) and Healing (2003 and 2009). Father's Dream is about the strong family bond that the artist experienced as a child, while Healing (2003) and Healing (2009) clearly show the recovery of divinity through communing with nature.

What especially interested me among Kang Hyuk's works was The Total with the Part (2009). Kang picked 500 girls from a single grade at a particular middle school and composed the pictures of the girls from each class. The result is that the composed pictures look so similar it is as if they were duplicated. The Total with the Part brings up the issues of individuality and totality, personality and

uniformity, through photographs, but his approach to the issue of photocomposition is different from those of Kim Atta or Suh Doho. While Kim and Suh create images of neutral figures by composing people of different sexes (Kim) or races (Suh), Kang picked people of the same social status (middle school students), the same gender (female), the same age and the same nationality (Koreans) to deal with the issue of likeness and difference. He also lampoons cultural uniformity, and strongly criticizes the use of digital image composition for distortion of facts (in such cases as photocomposition for criminal or political purpose, a practice which often results in human rights abuses, and also the distortion of a body image and its complex causal relationship with the plastic surgery boom).

Kang Hyuk has two main approaches in producing his work. First is his inward method of dealing with human feelings, and the second is his outward method approaching nature and civilization. With the artist's view at the center, both approaches take place at the crossing of time (x) and space (y). The artist is at the very center of them, and his gaze is always on the move. Kang Hyuk's works take a wide variety of artistic media and themes. The media include paintings, objet, images, installations and photographs, and the themes encompass nature, civilization and family. Among others, his main themes are nature and civilization, which Kang's works pivot on. Nature and civilization, the universal theme for artists, whether Eastern or Western, might sound outmoded, and a wrong approach to it might even end up conveying an abstract idea. However, nature and civilization is the very foundation of human existence, and that is why many artists continue to embrace this theme.

Kang's first solo exhibition at Incheon Art Center in 2005 was dedicated to civilization. The Civilization Series employ scraps of clothing and everyday refuse as artistic objet. The artist attached them to the canvas after burning or "dripping" them. The abstract expressionist junk paintings, the title that Kang himself gave the series, seemingly reflects the emphasized aspect of action. However, Kang's work is different from other abstract expressionist paintings or junk art in his attempt to combine paintings and photographic images by projecting images on paintings. He experimented with "the intervention of temporality and light (Kang Hyuk)" by projecting the process in which his work is produced on the objects and images fixed to the canvas.

In the second solo exhibition at Space Beam Gallery in 2007, Kang revealed his interest in nature. On the theme of "The Time in a Boundary," the artist got across his idea about temporality through different fragments of nature and life. Nature is represented by the biological changes of ivy and rain, while life is expressed by the artist's uncle suffering from a mental disorder (Self Portrait, 1.5x2m, Screen, Beam Projector, 2007) and students walking along a school corridor. He also draws attention to the importance of viewpoint by projecting a landscape out of a window, as well as waves seen from an airplane and children on a playground.

Kang's close observation of objects is witnessed in the form of time compression and views of the microscopic world. Wind Vine (Beam Projector, 3x2m, 2007) is a 3-minute video of ivy, which represents the time compression by showing the changes of all four seasons, with shooting extending over a period of two years. The microscopic world is presented in Landscape (Circle Mirror, Slim Monitor, 0.3x0.3x0.2m, 2006) and One's Gaze (2007). Landscape is a bird eye view image of sea waves projected on a small circular mirror, while One's Gaze (2007) is a image of students running in a schoolyard captured by a telephoto lens and projected through a small monitor so that the image looks farther away than it really is. Another piece of work that shows the compressed form of time is Self Portrait, which raises the question of what it means to be human. Despite the title, it is the portrait of the artist's uncle who is mentally ill. Employing the morphing technique, Self Portrait expresses sympathy towards humanity. The expressions appearing on a mental patient for a couple of minutes represent a life full of misery, and evokes humanitarian feelings towards other human beings.

Arousing universal human feelings is also Kang's primary theme in his early years. Self Portrait (2007) was developed

'문명' 페인팅 시리즈의 초기작으로

주변의 옷가지 등과 폐기처분된 생활용품을 오브제로 이용하여

태우거나 드리핑하며 작가의 행위를 강조하는

추상표현적 정크페인팅이라 할 수 있겠다.

문명 (Civilization)_painting_250×250cm_1999

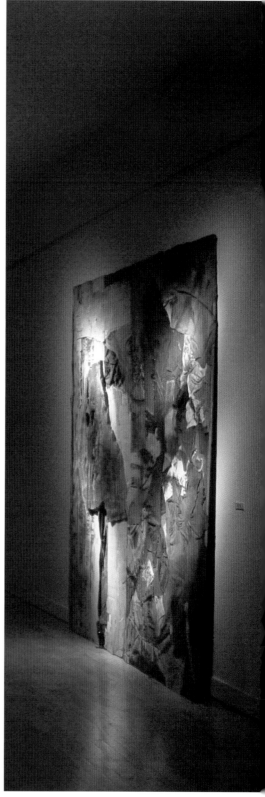

평면에서 영상으로의 전환을 실험중이다.
문명이라는 주제에 대한 평면작품 중 하나를
스크린 삼아 이 작품의 제작과정 중에 찍어둔 부분영상을
기초적인 편집을 거쳐 영사함으로써 오브제, 페인트, 빛, 그리고 시간성 이라는
구성요소를 작업에 적극적으로 개입시킨다.

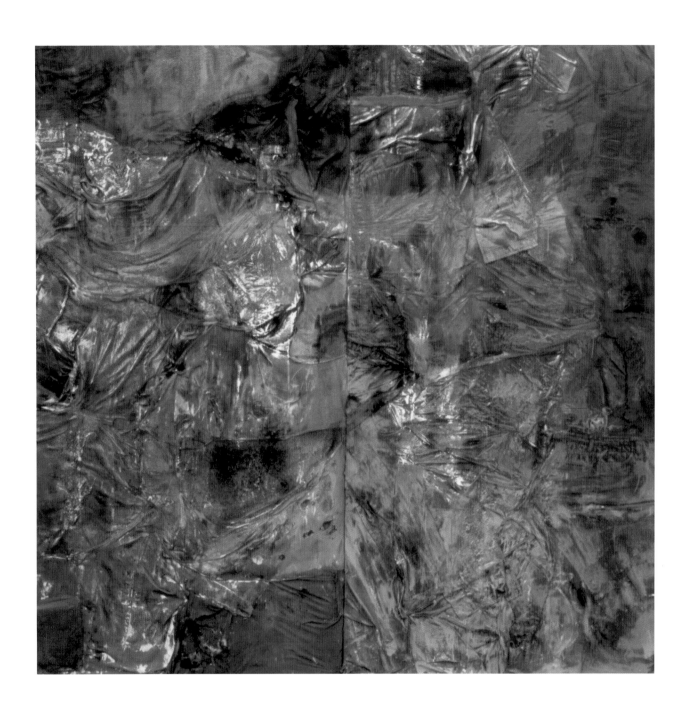

문명 Civilization (RED)_painting_250×250cm_1999

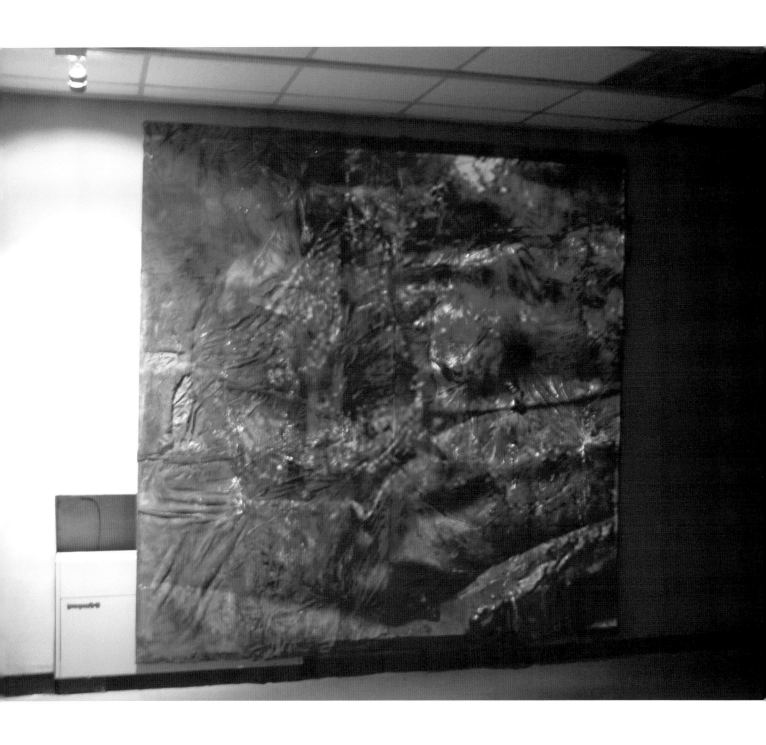

붉음 (RED)_painting, single channel video, projector_250×250cm_6m28s_2003

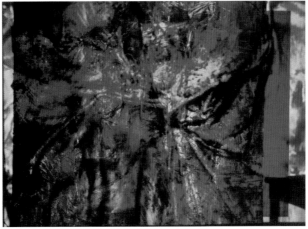

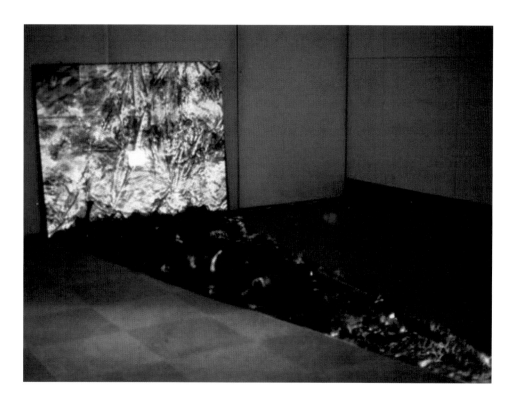
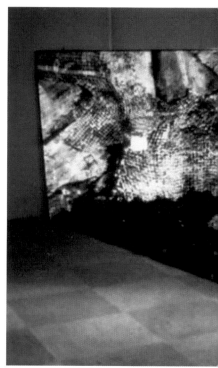

문명을 시각화한 평면작품의 이미지들이 프로젝터로 영사되고,
가운데 위치한 작은 모니터에는 흔들리는 인간의 모습이 반복된다.

자본주의적 속내를 뒤로하고 수많은 욕망과 가벼운 가치들을 시각화시키는 대중매체에는
'일방적 소통'이라는 태생적 한계로 인해 '의사소통의 잡음'이 내재하고 있다.
그로 인해 우리는 다수 속에 외로운 단수로 당혹한 '죽음과의 직면'을 경험케 된다.
소통의 부재와 자기 밖 세계의 확장을 끊임없이 일깨우는 미디어가 그것을 웅변한다.

이러한 '미디어와 죽음'에 대한 직관적 인식을 계기로 제작된 본 작품 속의 작은 모니터의 인물은
물질적 욕망으로 확장되고 있는 문명을 상징화한 구조물 속에서 부유한다.
그의 공포를 알 수 없는 미디어 밖 감상자에겐
알 수 없는 공포감이 밀려온다.

죽음 그리고 민감 2 (Death & Sensibility 2)
_painting, two channel videos, projector, slim monitor, various object_170×300×130cm_7m51s, 6m28s_2001

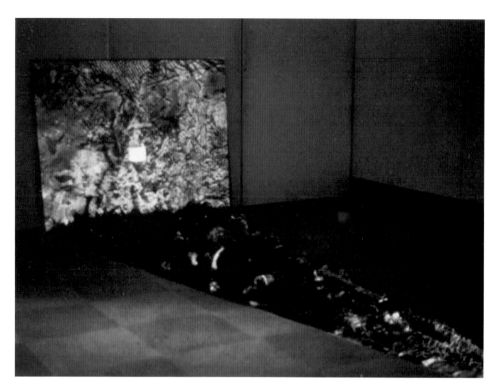

Painting

IMAGE 2

Slim Monitor(Composition IV)

IMAGE 1

Objects on the Cloth

Projector(Pieces of Painting)

Painting

IMAGE 2

IMAGE 2

Slim Monitor(Composition IV)

Objects on the Cloth

Projector(Pieces of Painting)

죽음 그리고 민감 (Death & Sensibility)_single channel video, CRT monitor, two iron plates_40×300×150cm_7m51s_2000

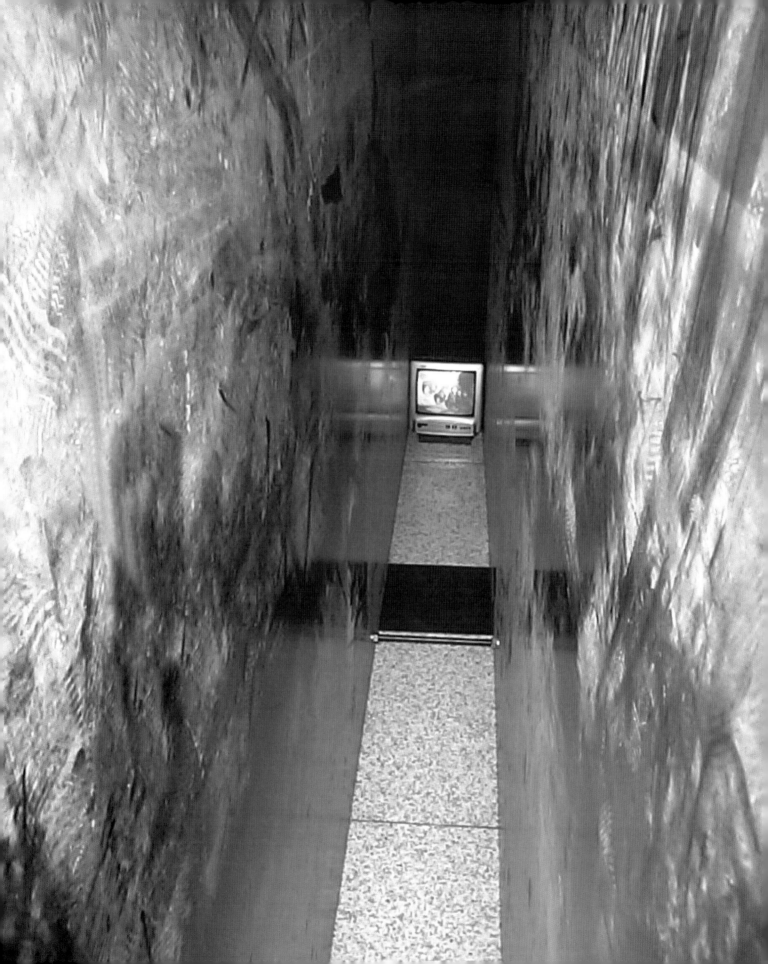

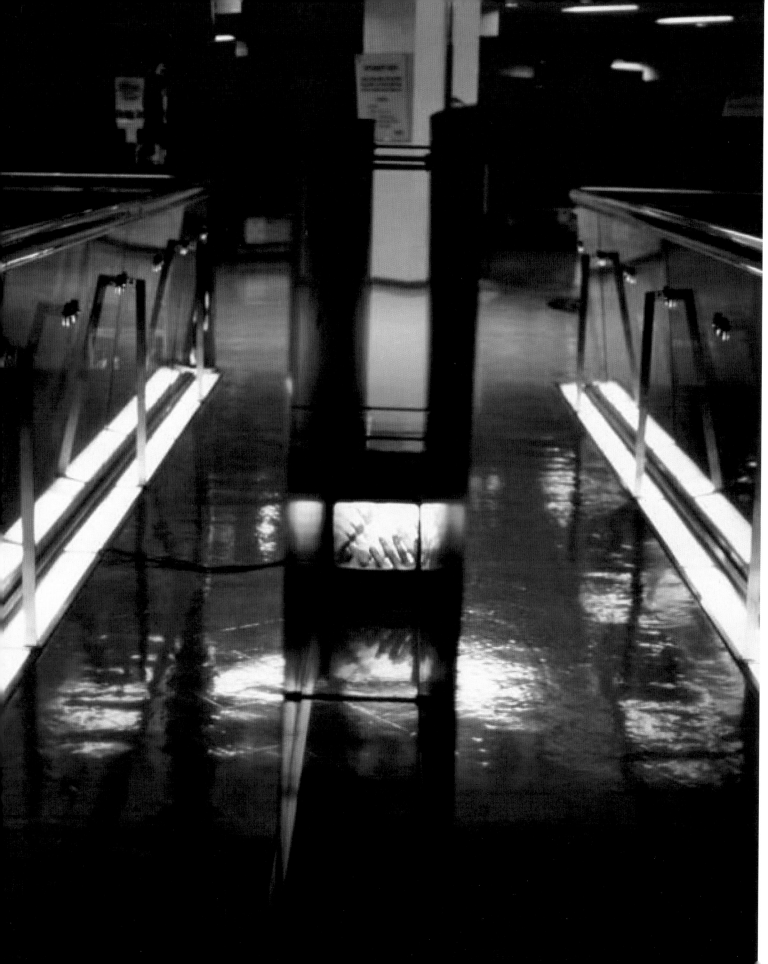

문명을 상징하는 철 구조물 속의 모니터에는 무엇인가 읊조리는 듯한 사람의 모습과 손의 움직임이 아른거린다.
철판 위에는 인간의 언어가 분화되는 계기가 되는 구약성경의 바벨탑에 관한 구절이 타공된다.

인류가 안고 있는 제반 문제는 인식주체인 인간이 어찌할 수 없는 'Communication的 잡음' 즉 '소통의 한계'에서 비롯된다.
모든 의미론의 형성에서 빼놓을 수 없는 것이 정보의 전달이라고 볼 때 실존적, 미시적 관계망 속에서 얻게 되는 인식에 있어
전제가 되는 것은 도대체 그 소통(Communication)이란 문제가 된다.
여기서 현대의 인류가 얻게 된 발달된 Communication의 매개물(Media)조차도 개인의 실존을
고립, 소외시키는 권력으로 작용할 수 있는 가능성을 내재하고 있다.
인류가 시·공간적으로 확장시켜 가고 있는 소통의 하드웨어(인터넷, TV, 초고속 통신망, 고속 교통수단 등) 속에서
제 속도를 잃거나 타자로서 자리할 때 본연의 소통언어에서 분절화되어 고립과 소외를 경험한다.
그러나 이러한 잡음은 어느 시대, 어느 형태의 Media에나 존재했다는 것을 간과해서는 안 될 것이다.
개별자로 존재하는 한 우리 인류에게 완전한 소통은 불가능한 일인지 모른다.
문제는 언제나 매체 이전의 인간에 있는 것이다.

이에 Communication의 매개물인 Media 속에서 부유하는 인간을 철구조물 속에서 형상화시킴으로써
인류가 안고 있는 소통의 한계성을 상징적으로 표현하고자 한다.

바벨탑 (The Tower of Babel)_two channel videos, two CRT monitors, two iron plates_40×600×150cm_7m51s, 8m38s_2001

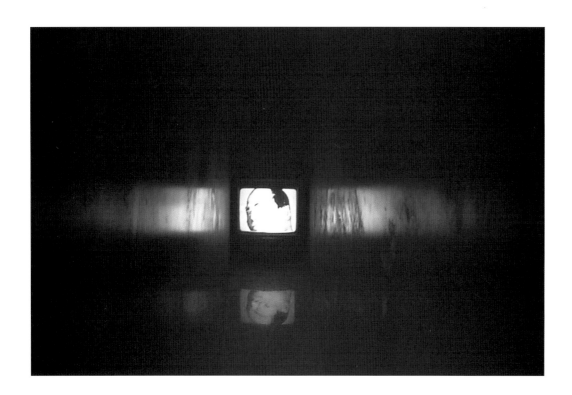

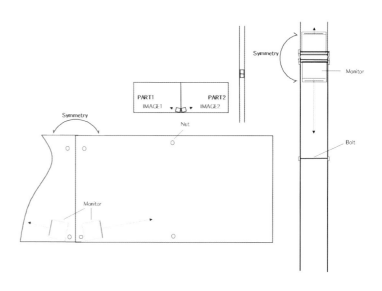

바벨탑 (The Tower of Babel)_two channel videos, two CRT monitors, two iron plates_40×600×150cm_7m51s, 8m38s_2001

누구에게나 비루한 현실 옆에는 동경하는 꿈을 갖고 살아간다.
현존의 기저에 우리 모두는 마법의 성을 쌓는다.
여기 아름다움의 아우라를 지닌 발레리나가 춤을 추고 있다
조그마한 TV 속에서 노스탤지어를 향한 발레리나의 춤이다.
이 영상은 조그마한 거울면에 반사되어 반복된다.

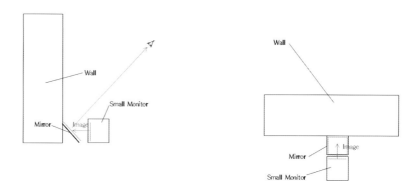

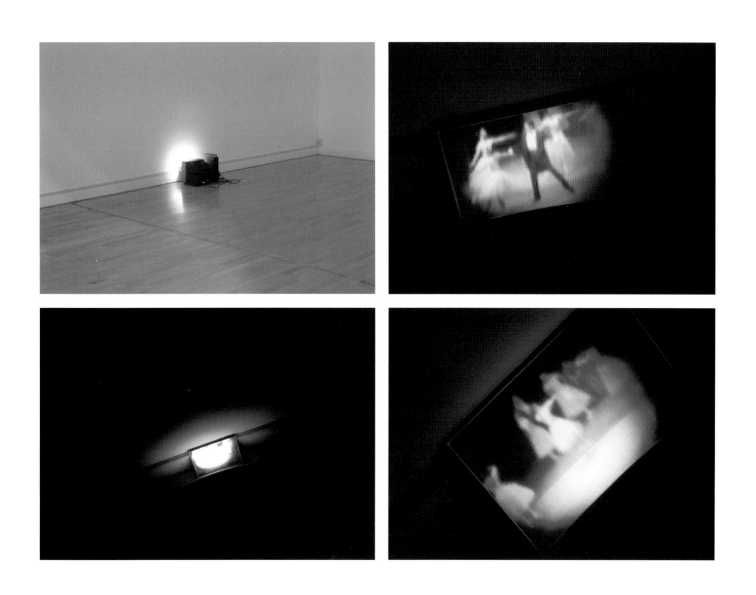

마법의 성 (Magic Castle)_single channel video, CRT monitor, mirror_30×30×30cm_10m54s_2004

문명과 자연,
물질성과 생명성의
조우

이경모 | 미술평론가, 인천대학교 겸임교수

문명(CIVILZATION)_Painting_180×100cm_1999

1990년대의 한국미술계는 민중미술과 모더니즘이라는 특수한 이분법이 여전히 맹위를 떨치고 포스트모더니즘의 풍향계가 방향타의 역할을 하지 못하는 가운데, 전위와 실험, 영상과 설치, 개념과 행위, 순수와 참여, 구상과 추상 등이 저마다의 정당성을 호소하며 존재가치를 드러내고 있을 때였다. 이때 미술대학을 다닌 작가 지망생들은 급변하는 미디어 환경과 이미지의 범람, 그리고 이에 따른 미술의 개념 변화에 대응하기 위하여 부단히 자기 자신을 단련시키곤 했다. 이러한 상황에서 좌표를 잃고 표류하다보면 결국 뒤쳐질 수밖에 없다는 '조바심'과 무궁무진한 매체환경에 대한 '호기

심'이 교차된 신세대들의 당시 반응은 오늘날 한국미술의 폭과 깊이의 확장에 기여하는 힘으로 작용하고 있다.

1

강혁은 이러한 90년대 매체환경의 변화를 능동적으로 받아들이고 즐겁게 수용한 신세대 작가다. 물론 그는 학창시절 평면은 물론 입체, 영상, 설치, 사진 등 시각예술 전반에 대하여 시행착오를 수반한 기본적 기술과 개념습득의 과정을 겪었고, 이는 그가 졸업직후 몇몇의 중요한 기획전과 공모전에서 세속적 성취를 맛볼 수 있는 기틀로 작용했을 것이다. 이러한 과정에서 그가 작가로서 자신의 정체성을 확립하고 표현의지를 실현할 수 있는 매체적 수단으로 삼은 것이 캠코더였던 것으로 생각된다. 그는 이미 대학 졸업전에 몇 편의 싱글채널 영상작업을 출품함으로써 향후 자신의 거취를 천명한 바 있고 이후 지속적으로 영상작업을 선보이고 있다.

사실 영상미술은 비디오라는 포스트모던 대중매체를 사용하고 모더니즘 미술과는 다르게 형식보다는 내용, 미학보다는 삶의 의미를 강조하는 까닭에 서사적 스토리텔링의 유혹에 빠지기 쉽다. 그러다보니 영화의 형식을 차용한 시각예술로 전락하는 경우가 있는데, 이는 내용의 짜임새나 이미지의 전개방식 등 기술적 측면에서 오히려 단편영화가 주는 스펙터클한 감동에 못 미칠 수밖에 없다. 영상작가들도 이미지를 선택하고 전개시킨다는 점에서 영화의 카메라감독과 유사하나 스토리의 전개방식에서는 그들과 필적할 수 없는 것은 당연할 것이다. 왜냐하면 영상작가들은 본질적으로 연출보다는 정지된 이미지를 만들어 가는데 익숙한 '미술가'들이기 때문이다. 이러한 한계를 극복하기 위하여 이들은 미술가 특유의 미적 감성으로 선택한 이미지를 추상화 또는 단편화시킴으로써 의미를 모호하게 하거나, 설치 또는 조각적 형식으로 작품을 전개시킴

으로써 영상을 미술의 영역 안으로 확고히 정착시키고자 노력한다.

강혁이 대학졸업 후 발표한 일련의 작품들이 이 경우에 속하는데, 이를테면 그가 테크노마트 전에 출품했던 〈바벨탑〉은 이전의 싱글채널에서 영상설치로 형식을 확장하고 이미지의 전개도 서사적 방식에서 단편적인 컷편집의 몽타주기법을 사용하고 있다. 형식적 측면에서 조각적 특성을 강조하고 내용의 전개방식도 신화적 직유법에서 우화적 은유법으로 바꾼 것이다. 이는 그가 대학시절 발표한 바 있는 평면작업 〈문명〉, 그리고 같은 제목의 설치작업을 기술적·논리적으로 확장시킨 것으로 볼 수 있다. 즉 그가 인간 삶의 다양한 편린들을 문명의 파생물로 간주하고 이를 평면(콜라주) 또는 설치형식으로 재현(제시)함으로써 시대적 등가물로써의 물질이 시간의 추이에 따라 인간의 삶과 역사에서 갖는 의미망을 탐색했다면, 〈바벨탑〉에서는 신기술과 전자매체들이 제공하는 문명적 이미지와 메시지들이 서로 상충되고 불연속을 이루기 때문에 전언으로써 보다는 물자체로써의 성격에 주목하고 그 표현적 가능성을 탐색하고 있는 것이다.

"녹슬고 쓸모를 다해 사그러들고 있는 철판을 다시 일으키며 인간문명이라는 상징을 지니도록 했다. 그것은 문명이었고 인간이었으며 개인에 있어서는 삶의 효용가치를 아우르는 그 무엇이었다. 자연에 반하는 물성이었고 보다 철학적 냄새를 풍겨본다면 유물론에 대한 언급이었다."(작가노트)

2

강혁은 이렇듯 문명세계와 비판적 긴장관계를 유지하는 가운데, 예술의 자율성을 끊임없이 추구하며 스스로를 모더니스트로 환원시키고 여전히 추상미술에서 그 논리적 귀결점을 찾고자하는 집착을 보여주기도 한다. 주지하다시피 이번에 출품한 강혁의 영상작업은 영상이미지를 강조한 영상분야와 공간과의 관계를 고려한

영상설치분야로 대별된다. 그 가운데 〈도시의 몽상〉과 〈디지털 무지개〉, 그리고 〈Wind Tree〉 등은 영상작업에서 미디어가 아닌 '이미지가 메시지'라는 현대적 공리(公理)를 확인시켜주는 단적인 예가 된다. 이중 〈도시의 몽상〉은 작가가 심야에 자동차를 타고 다니며 촬영한 도시의 모습을 간단한 기술적 조작을 통하여 추상화한 것이고, 〈디지털무지개〉는 줌(zoom)을 이용한 클로즈업 효과로 이미지 조작을 시도한 것이다. 이에 반해 〈Wind Tree〉는 동일한 대상이 4계절의 추이에 따라 달라지는 이미지의 변화와 이에 따른 시간성의 문제를 거론하는 일종의 기록 작업이다. 물론 여기에서 시간성이라 함은 움직임을 수반하는 영상미술이 여타의 시각예술과 구분될 수 있는 전거로서의 개념이 아니라 '역사성'과 비슷한 개념일 것이다. 이러한 그의 영상 이미지들은 마치 화화의 자동기술법에서 얻어진 표현효과를 나타내면서 칸딘스키의 투명수채화를 보는 것 같은 영롱한 빛을 발한다. 이를 볼 때 작가는 서사성을 배제하고 즉흥성을 개입시킴으로써 예기치 않은 이미지의 반전을 유도하고 있음을 알 수 있다. 이러한 그의 작업방식은 이미지를 탐구하고 추적하는 것이라기보다는 마치 표범이 나무 위에서 지나가는 먹잇감을 덮치는 것과 같은 동물적 제스처와 장악력에서 비롯된 것이다. 다시 말하면 작가는 대상물에 대한 과학적 기술(記述)보다는 이에 떨어져 내리는 빛의 즉물성(卽物性)과 이의 운동변화과정을 집약하고 추상화하면서 자신의 세계관을 나타내 보이는 것이다.

"빗속에서 자연스럽게 움직이거나 흘러내리는 물방울들과 어우러져 흔들리는 인공조명 빛들의 번짐과 흐름이 귀에 익은 클래식 선율과 함께 흘러간다. 물이 잉태시킨 생명과 그 생명이 일궈낸 문명을 상징하는 빛의 일렁임, 이 물의 또 다른 자연적 형상인 빗속에서 그들 간의 이야기를 풀어나간다. 물과 빛이라는 매질(媒質)의 만남을 주선하는 자리이기도 했다. 자연의 매질들이 만나서 부서지는 어떤 지점에 대한 경험은 무지개를 발견하는 즐거움에 견줄 만하다" 〈디지털무지개〉작업 중 메모

전술한 강혁의 영상작업은 촬영과 편집을 통하여 시적이고 환상적인 영상미를 창조하는 '이미지 작업과 기존 이미지를 합성, 변형시키거나 기계적인 방법을 통해 순수전자이미지를 창출해내는 '프로세싱 작업'이었다. 그러나 시간예술과 공간예술, 기록적 다큐멘터리와 표현적 전자이미지 사이를 종횡하는 그의 영상작업은 이미지의 장악과 발산으로만 완결되어지는 것은 아니다. 그가 영상설치 형식으로 선보이는 〈붉은 징후〉나 〈가지다 또는 먹다〉 등의 작업은 기계, 인간, 문명을 실험하는 환경실험이자, 인간의 지각방식에 시비를 거는 영상 실험으로써 환경적 매체공간의 창출과 관객과의 새로운 관계설정을 염두에 둔 기록물이다. 그런데 이 작업은 선택, 왜곡, 제시라는 모더니즘의 방법론을 통하여 그로테스크하면서 쉼 없이 유동하는 전자이미지, 단속적 움직임이 생성시키는 해체적 도상, 그리고 뇌파를 자극하는 색채 등 포스트모더니즘의 속성을 함유한다. 작은 모니터에는 피가 홍건하고 그 안에서 꿈틀대는 생명, 이미 수명을 다한 철판(문명), 썩어가는 물질과 생명성의 힘겨운 조우, 결국 호기심에서 해방된 우리가 다시 시선을 고정시킬 곳은 공간 속에 설치된 미디어 그 자체뿐일 것이다. 그린버그(C. Greenberg)가 제기한 '원근법적 재현을 파기한 현대회화가 화면의 평면성과 물감의 물질성에 스스로 귀속시킴으로써 모더니즘을 실천했다'는 명제틀에 강혁을 대입하면 '그의 영상작업은 물질의 해체를 통하여 스스로를 매체에 귀속시킴으로써 포스트모더니즘을 실천한 것이 된다.

3
한편 강혁이 철판과 거울, 그리고 빔 프로젝터를 이용하여 무한공간을 설정하고 이미지의 확장을 시도한 〈치유〉라는 작품은 아날로그 매체와 디지털 매체의 성공적 매칭이라고 보아도 좋을 듯하다. 4개의 거울로 만들어진 긴 사각통의 거울 한쪽 끝에서 프로젝트에 의한 이미지가 투사되고 이것이 4각의 거울에 투영되면서 무한대의 이미지로 확장된다. 작가에 의하면 이는 복수성을 통해 인간 내면에 자리하는 수많은 욕망들과 자연성들이 어느 한 개인의 문제가 아닌 인류 공통의 이야기라는 인식을 가능케 하는 장치이며, 아울러 개인들이 만나 서로 동일시되는 가운데 제반의 문화적 현상이 일어나고 있는 상황에 대한 메타포이기도 하다. 이는 각자의 정체성을 상실한 대중소비시대의 인간의 모습이자 아도르노(T. Adorno)가 말한 '관리되는 사회'에서 조작된 인간상에 대한 환기이기도 한 것이다.

결국 작가는 싱글영상을 통해 인간의 본성을, 다면적 복제이미지를 통해 이러한 인간본성에 의해 야기되어지는 사회적 제반현상들에 대한 문제제기를 하고자 하는 것이다. 여기에서 이미지들은 욕망으로 점철된 피폐한 인간상과 이에 대한 치유로 존재할 수 있는 자연성에 대한 문제점들을 말하고 있는 듯하다. 이는 설명적이거나 내러티브적인 요소를 배제하면서도 이미지들이 스스로 말하게 하는 작가적 기지에서 비롯된 것이다. 이러한 점은 그가 매체를 다루는 방식에서도 잘 드러난다. 그는 영상작업을 하면서 과도한 필터링이나 화면전환기법을 피하고, 단지 컷편집이나 중간중간 영상을 연결할 수 있도록 오버랩을 해주는 정도를 즐긴다. 이는 예술가에게 있어 중요한 덕목이라 여겨진다. 미술사를 보더라도 예술가의 과도한 표현적 욕구와 기량의 과시가 작품을 상품으로 전락시킨 예를 무수히 보아왔기 때문이다. 과유불급(過猶不及)이라 하지 않았던가. 이번 강혁의 첫 개인전을 통해 필자가 그에게 습득한 덕목이자 초심을 계속 견지할 것을 권하는 제안이기도 한 것이다.

풍경 (Landscape)

_single channel video, slim monitor, circle mirror_30×30×20cm_9m22s_2006

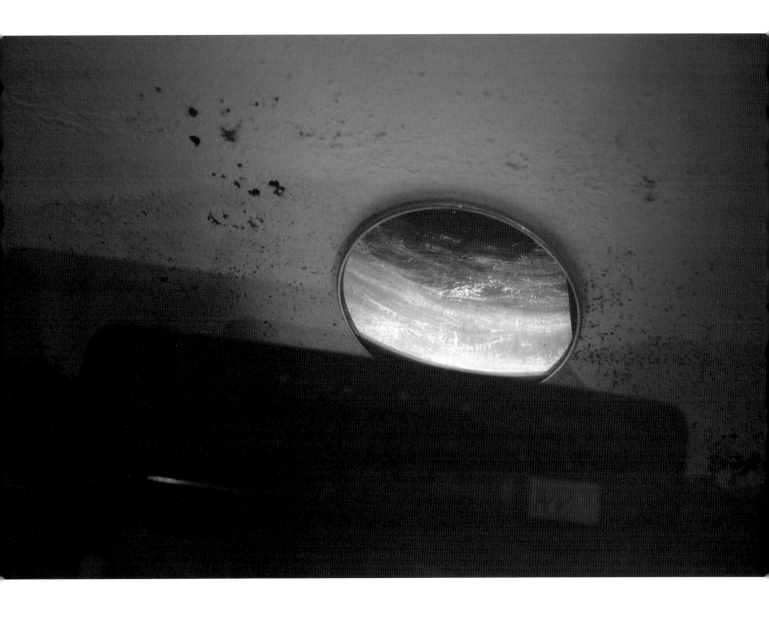

조그마한 소형 LCD모니터의 영상은 벽을 향하고 그 앞에 부착된 소형 서클 미러를 통해 반사되어 선별된 자연현상을 보여준다.
파도소리가 들려오는 바닷가 영상이 보이더니 이내 서서히 부감하며 하늘위에서 그 바다를 내려다보는 고요해진 영상이 이어진다.

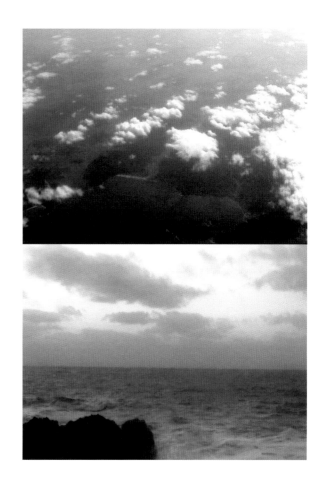

사전의 경험에 의한 방대한 정보로 이루어진 자연이라는 개념을 벗어놓는다면 우리의 시지각은 소형 서클미러 속의 조그마한 자연의 부분을 목도하는 것에 지나지 않는다.
하지만 본질적 자연은 그 한 점의 서클미러 속 작은 현상 안에서도 존재한다. 또한 우리의 모든 사고는 작은 현상학적 장 속에서부터 출발한다.
그렇기에 거대한 자연적 현상을 다루고 있는 이미지들이 조그마한 서클미러 속에서 그것도 벽면의 한 구석에서 작고 볼품없이 일어나고 있는 이 아이러니는 무한한 이성과 지각을 가진 인간의 비천함에 대한 아이러니와 같은 것이 된다.
미립자의 세계에서 우주를 발견하고 그 속의 물리법칙을 우주에 빗대어 밝혀보려 하는 통합의 우주법칙에 대한 갈망은 공간과 시간을 넘나들 수 있는 우리의 인지력에서 비롯된다.
하지만 이 또한 작고 단편적이며 주관적인 현상학적 만남과 경험의 중첩이 없었다면 가능할 수 없었으리라…
나는 영상 매체와 오브제 등을 사용하며 자연적 이미지인 물, 비, 바람, 나무, 빛, 인간에 대한 이야기를 전개해 왔다.
때론 포악스런 문명적 속성을 드러내며 때로는 조용한 미궁의 자연성에 대한 서정적 제시에 이르기까지…
'Landscape(풍경)' 또한 이러한 주제의식을 담는다.

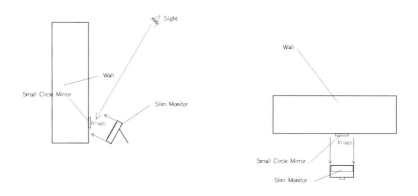

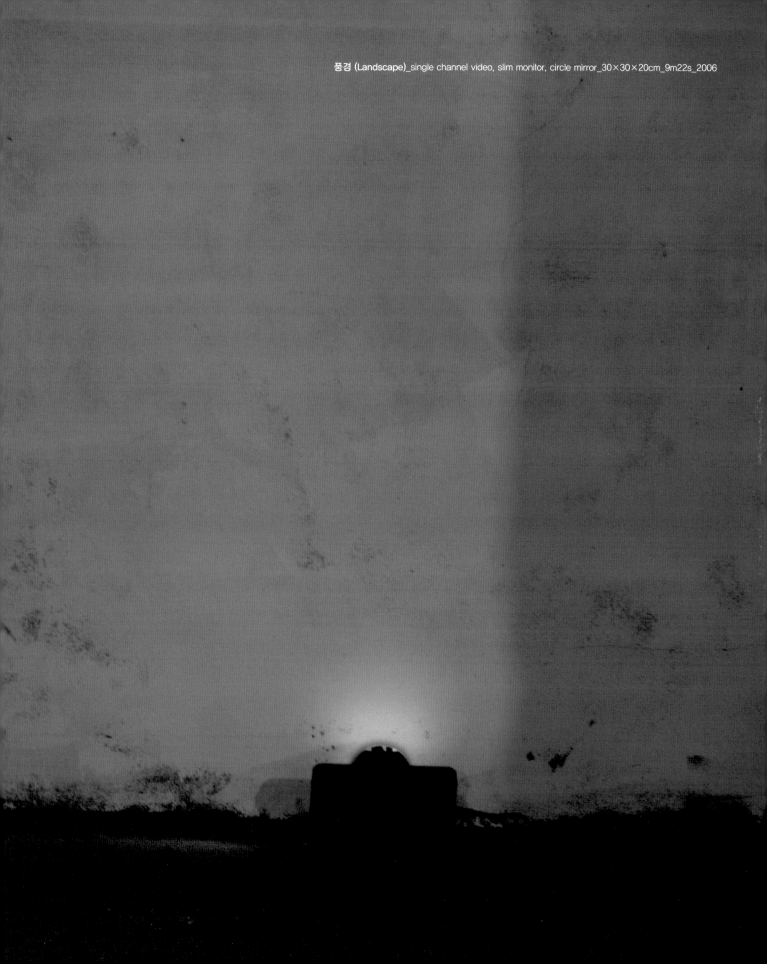

풍경 (Landscape)_single channel video, slim monitor, circle mirror_30×30×20cm_9m22s_2006

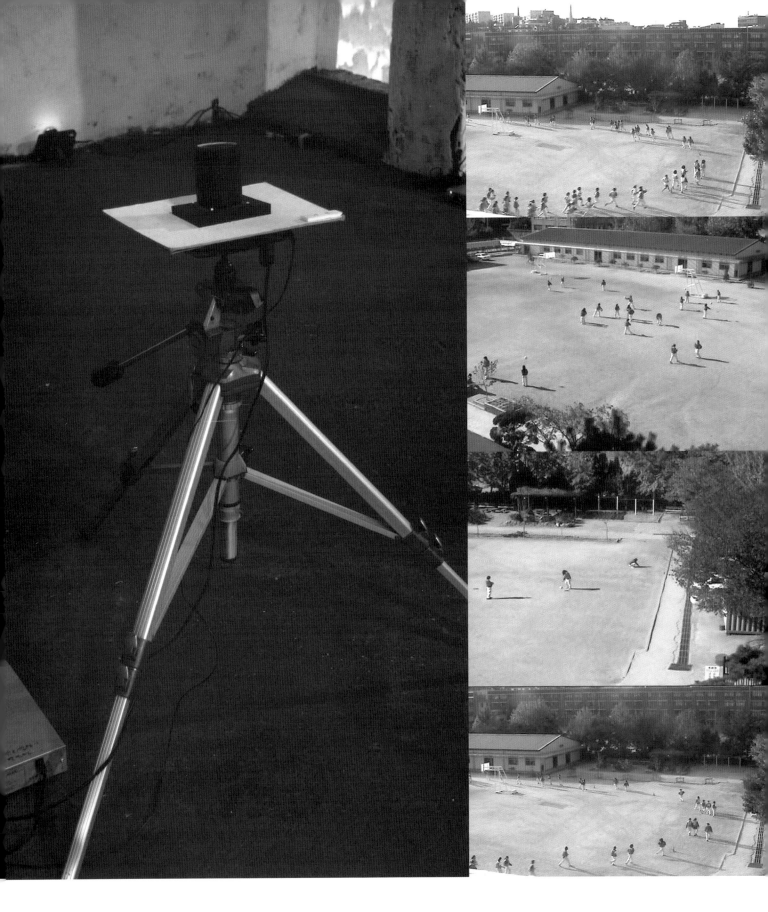

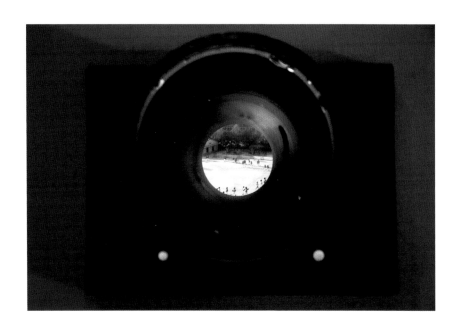

세상을 바라보는 임계적 시점이 존재한다.
프레임을 상정한 이미지 작업에 있어서나 생물학적 한계에서나 간과할 수 없는 부분이다.

전지적 시점에서 바라보게 되는 시선 속 세계는 무엇을 보여줄 것인가 ?
검정색 경통 안의 오목렌즈들은 소형모니터의 영상에 관람자가 집중할 수 있도록 한다.
모니터 속에선 인생의 쳇바퀴를 돌 듯 끝없이 운동장을 돌고 있는 학생들이 있다.

우리는 어떤 목적과 의식을 지니고 인생의 한 바퀴를 돌고 있을까?
일상에 대한 끝없는 지루함과 무미건조함에 대한 상념은 색다른 시점에 의해 확장되어 간다.

시선 (One's Gaze)_single channel video, tripod, slim monitor, lens, acrylic_50×50×130cm_10m35s_2007

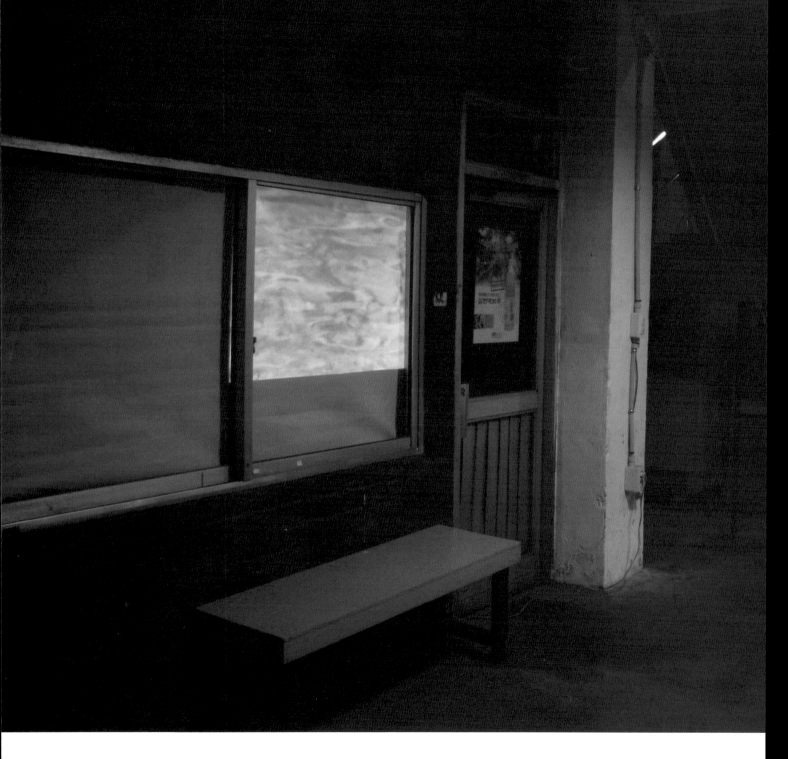

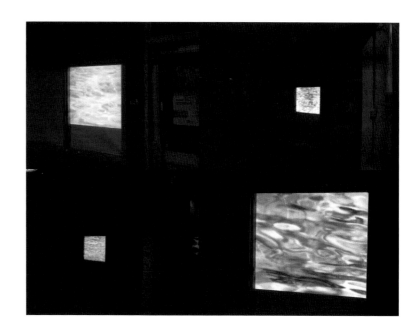

색은 움직인다.
빛의 반영이기에 자연계의 변화와 함께 움직임을 갖는다.

인상주의가 표현하려 했던 자연의 색은 움직임을 화면 속에 응축시키거나
암시하는 것일지는 몰라도 그 형태적 태생은 회화인 것.

움직이는 빛으로 표현되는 영상의 근원적 지점들 중 색은 또 다른 모색의
필요성을 갖는다.

색 (Color)_single channel video, window, projector_70×50cm_1m48s_2007

생명의 물기둥을 만든다.
피비린내 나는 역사적
성공담을 담아내던
오벨리스크적 구조를
미니멀적으로 재해석한다.

거대한 공공미술
프로젝트를 구상한다.

오벨리스크 (Obelisk)_single channel video, plaster pillar, projector_14×14×60cm_8m21s_2007

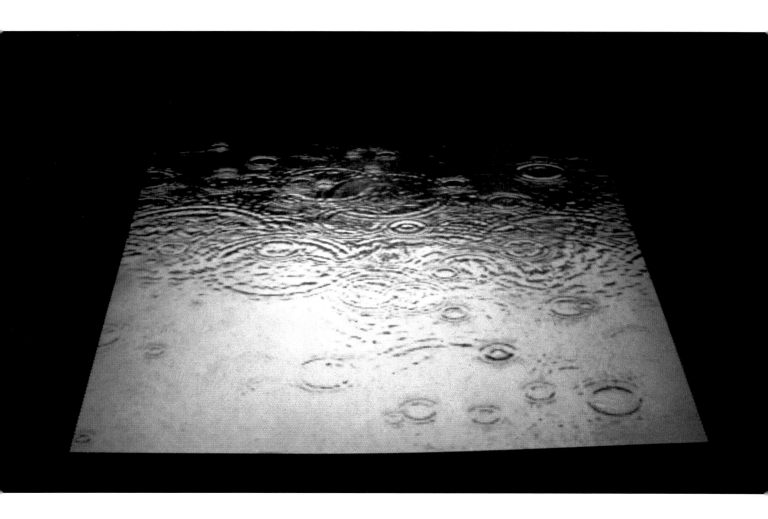

바닥에는 크기 91×120cm 무개 1.5t 가량의 평평한 철판이 20cm 가량 바닥 위에 떠있다.

이 철판 위에 소금이 뿌려지고 그 위로 천정에서부터 내려 설치된 프로젝터의 영상이 비친다.

영상의 내용은 생명 탄생의 기원이 되었던 여러 파문의 빗물과 현장 채집된 빗소리이다.

철판은 문명의 이기를 위한 인공적 소재이면서 그 쓰임의 다양성과 효용의 광범위함에도 불구하고,

긴 시간을 통해 녹슬어-치유되어 다시 광물로 돌아갈 수 있는 선순환(善循環)적 문명의 상징물로 상정된다.

그 위로 인류 구원의 상징물이기도 한 소금가루를 뿌리고

생명의 탄생을 상징하는 빗줄기를 형상화 한다.

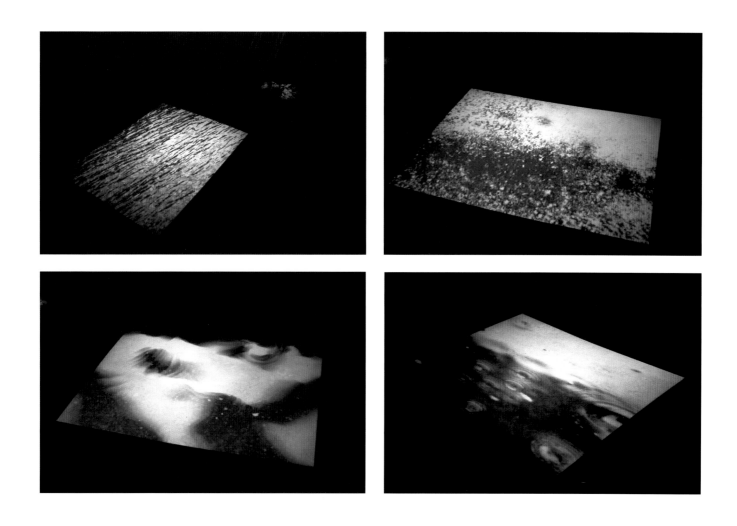

비 (Rain)_single channel video, iron plate, projector, salt_91×120cm_11m6s_2007

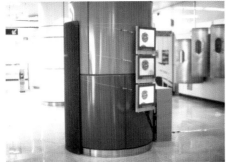

물은 생명의 근원이다.

이러한 명제는 초기 자연철학으로부터 시작되어 종교 안에서, 나아가 과학적 사고 안에서 직관적이거나 신화적으로 때로는 실증적으로 받아들여져 왔다.

오늘날의 자연과 사회문명을 이루게 한 이러한 물이 가지고 있는 근원적 상징성과 또 다른 물의 형상-구름, 비, 계곡물, 바다 그리고 소리-들이 시대를 초월하며 만들어 내는 명상적 여운들을 오벨리스크적으로 형상화하고자 한다.

기둥 전면에 위치한 설치 · 영상작품의 철판 구조물 위에 새겨지는 "Let the waters bring forth abundantly the moving creature that hath life"라는 구절은 창세기 1장 20절에 보이는 신의 계시로써 생명의 모태-물에 대한 이해를 돕는다.

약품처리를 통해 녹슬고 있는 철판은 문명의 근원에 대한 연결고리를 형상화하며 작품의 구조를 이룬다.

그러한 철판 구조물의 안쪽에 위치한 소형 모니터에서는 자연에서 순환하고 있는 물-구름, 비, 계곡물, 바다가 그곳에서 잉태된 생명인 물고기들이 꿈틀대는 모습 등이 교차 편집된다.

작품의 뒷면에서는 세 개의 평면 모니터가 있다. 앞에서 편집된 물의 이미지들이 환경미술로서의 공공성을 고려, 영상미를 강조해 가며 편집하여 지하철 역사 안의 청량감을 더해준다.

사운드로는 물과 관련되는 것들로써 비, 흐르는 계곡물, 파도소리 등이 효과음과 함께 쓰인다.

제목인 DIGITAL · WATER · COLOR는 본 작품의 문명, 물, 색이라는 키워드를 내제시킨 합성어로써, 제시되고 있는 이미지들의 회화적 특성들에 의해 DIGITAL WATERCOLOR(수채화)로 읽혀져도 무방하다.

+ '디지털수채화'는 월드컵경기가 있던 2002년 서울 상암 메인경기장 지하철 역사에 설치 · 전시되었다.

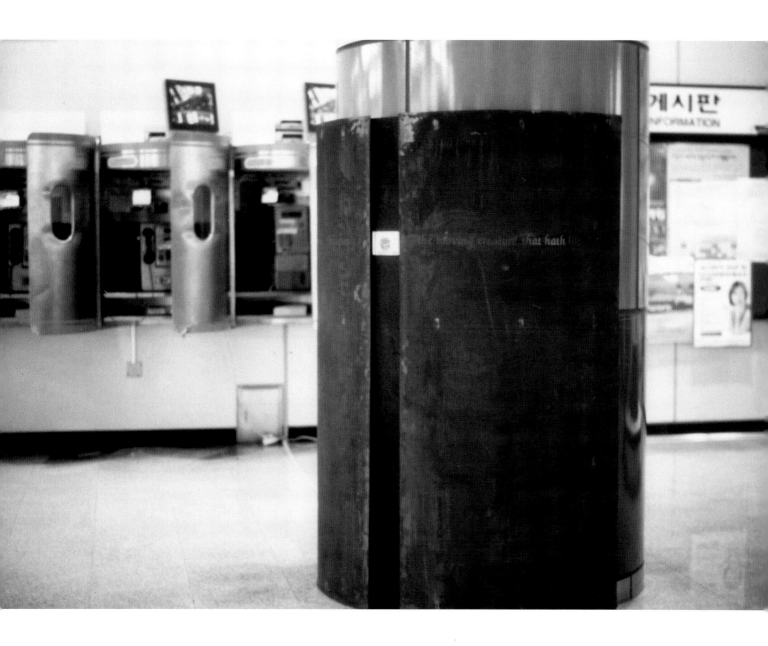

디지털 수채화 (Digital Water Color)
_four channel videos, three LCD monitors, slim monitor, acrylic, two rusting iron plates, wood plate_150×150×200cm_2m, 6m24s_2002

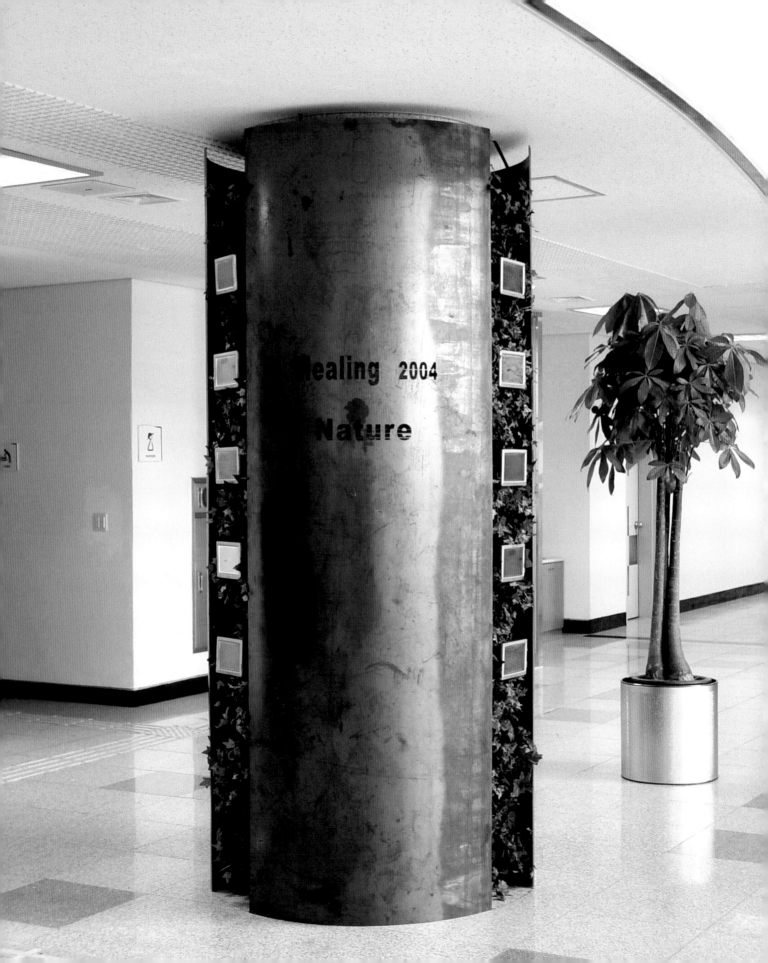

'치유프로젝트'를 변용한 이번 공공미술작품은 여성문화회관이라는 설치장소의
의미를 살려 '여성성'과 '자연' 그리고 '물'이 갖고 있는 치유와 탄생, 포용의 의미를 담는다.

문명의 바벨탑과도 같은 철기둥 사이로 넝쿨식물이 자라고 물이 가지고 있는
다양한 형상(비, 개울, 바다, 구름 등)들이 15개의 모니터 속에 펼쳐진다.
철판에는 NATURE, WOMAN, WATER라는 주요 키워드가 타공되며,
"Let the waters bring forth abundantly the moving creature that hath life" 라는
창세기 1장의 구절이 작품의 의미를 더한다.

나는 그것이 자연 안에서 치유되어지는 상징적인 꿈을 그리고 싶었다.

+ '치유 2004'는 인천여성문화회관 소장 작품으로 중앙로비에 설치되었다.

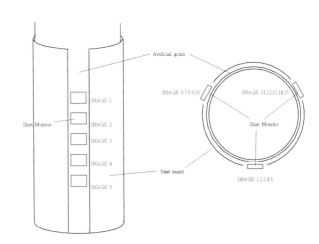

치유 2004 (Healing 2004)
_five channel videos, fifteen slim monitors, three iron plates, artificial vine_150×150×240cm_5m_2004

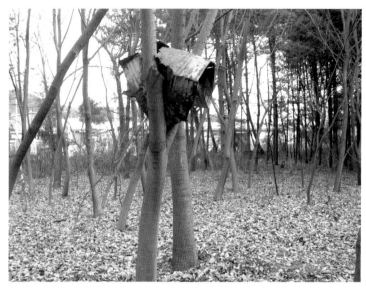

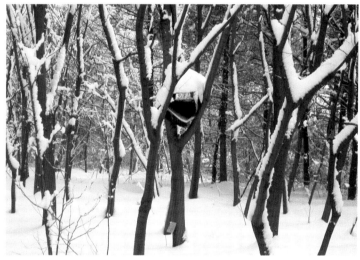

숲속을 거닐다 발견된 녹슨 철 구조물을 바로 앞 나무 위에 얹어 놓는다.
사계절이 지나며 비를 혹은 눈을 피하는 들짐승, 날짐승들의 휴식처가 되어 줄 것이다.
자연으로 돌아갈 것이다.

그 해 겨울 눈 덮인 이 곳을 다시 찾는다.

섬 (Island)_rusting iron_50×100×60cm_2004

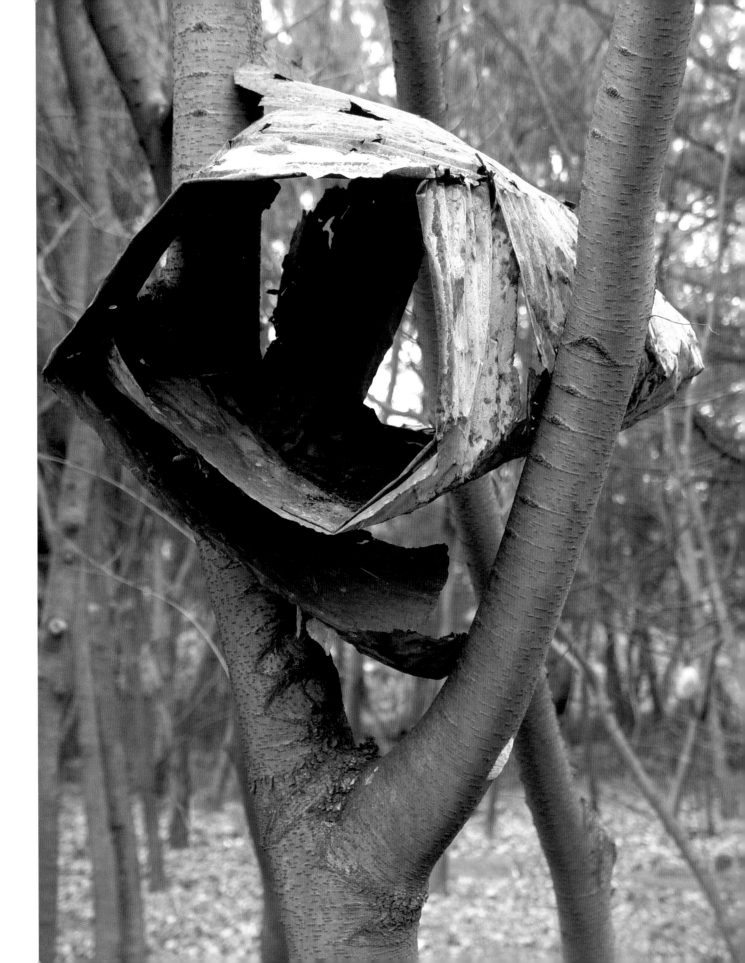

비가 무섭게 쏟아지던 그 해
이곳 폐가의 가족들은 죽음을 맞이했다고 한다.
진혼제라도 올리듯 우리 젊은 작가들은 이곳에서
미술제를 열고 있다.

이곳 저곳을 둘러보던 내 눈에 들어온 것은
이들 가족의 꿈이 피어나고 사랑의 온기가 가시지 않은 듯한
침대의 파편이었다.
이들을 하얗게 칠하고 그들의 꿈과 추억을
단번에 앗아갈 무서운 급류가 밀려 들어왔을 창가에
조용히 얹어 놓는다.

자연과 문명의 단절과 동시에 소통을 의미하는 창가에
그들의 흔적을 올려 놓았다.
이 폐가에 불어오는 산들바람을 마주하게 하고
싶었는지도 모르겠다.

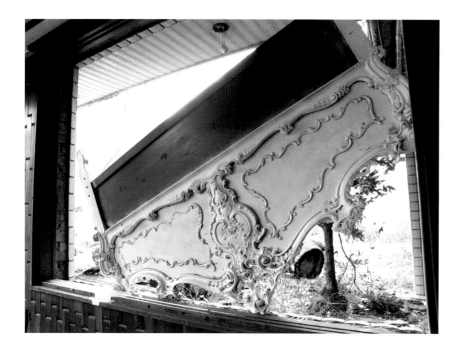

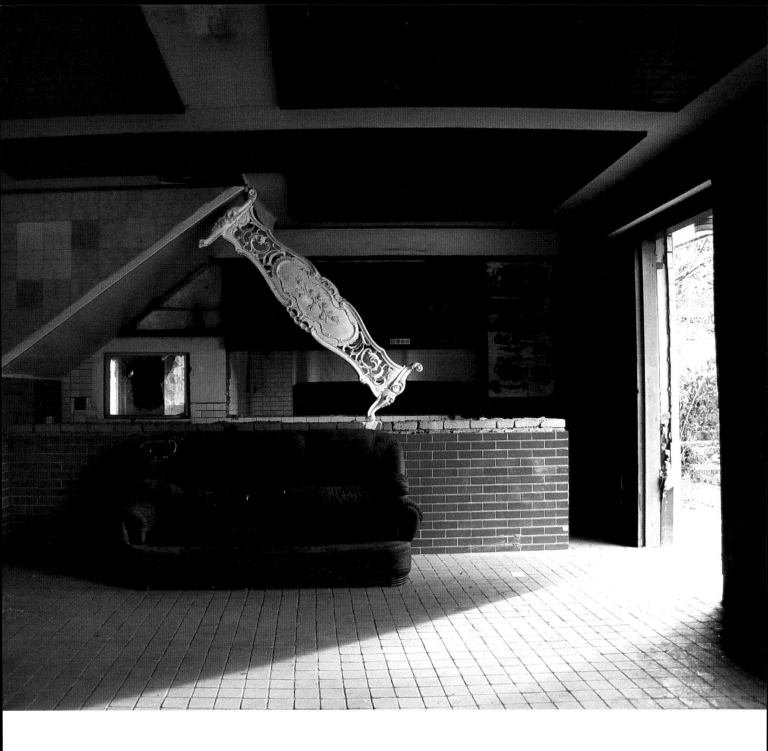

창 (Window)_bed fragment_250×10×200cm_2004

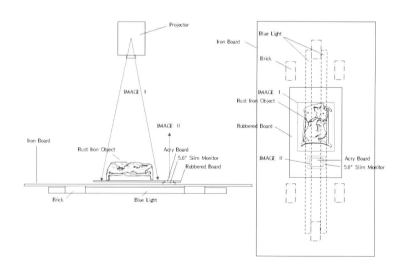

붉은징후 (A Red Symptom)

_two channel videos, projector, slim monitor, iron plate, rubber plate, rusting iron, acrylic_90×180×30cm_8m53s, 11m38s_2006

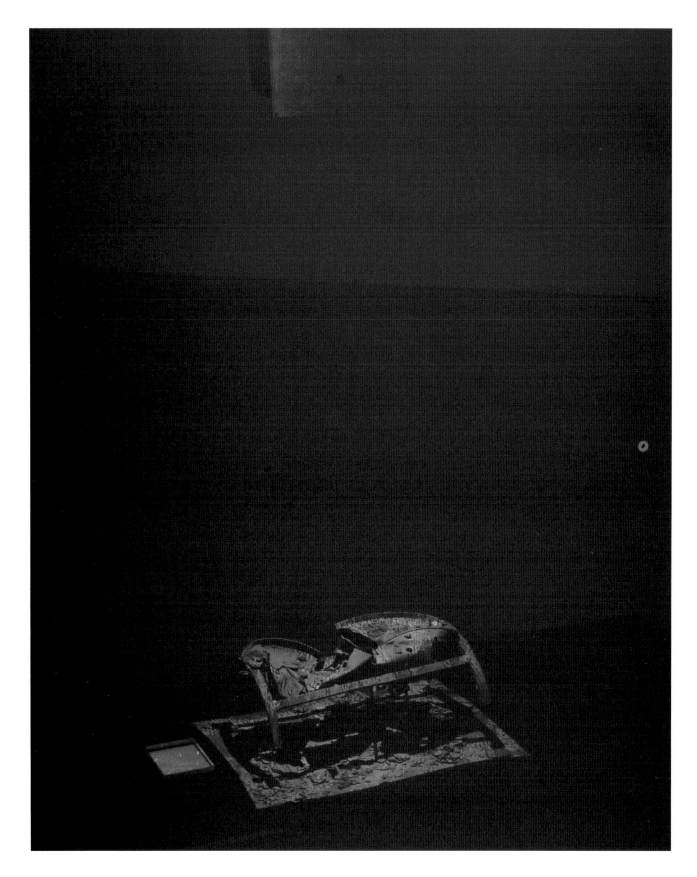

오래도록 녹이 슨 철 구조물 위로 형체를 알아보기 힘든 핏빛 생명(핏물 속에서 꿈틀대는
미꾸라지와 'RED' 작품의 영상의 합성)이 꿈틀대며 영사된다.
아래 작은 모니터 속에선 굳어가는 핏물(선지)의 영상이 보인다.

녹슨 철은 인공적인 광물 덩어리로 여러 가지 소용을 다하고 사라져가는 뒷이야기를 가지고 있다.
태생이 자연스럽지 않았던 물질이 비로소 자연스럽게 되어가고 있는 것이다.

붉은 노을을 그곳에 새겨보고 싶었는지…
또는 죽어가는 생명을 구겨 넣으며 이질적 만남을 주선하고 있었는지…
그러한 이물감이 내게로 엄습하는 꼴을 자연스럽지 못한 생명의 시선으로 바라보고 있었다.

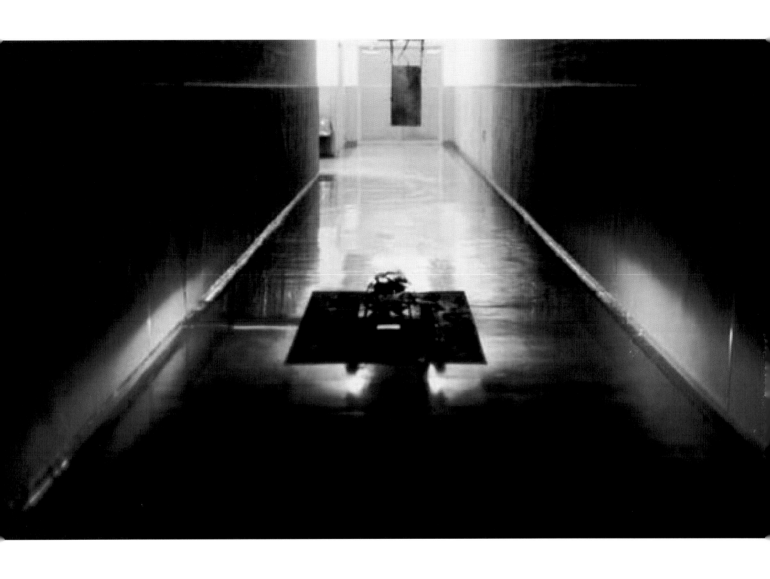

붉은징후 (A Red Symptom)
_two channel videos, projector, slim monitor, iron plate, rubber plate, rusting iron, acrylic_90×180×30cm_8m53s, 11m38s_2006

붉은징후 2 (A Red Symptom 2) _Iron, 석고가루, 마른잔디, Beam Projector_50×50cm_8m19s_2007

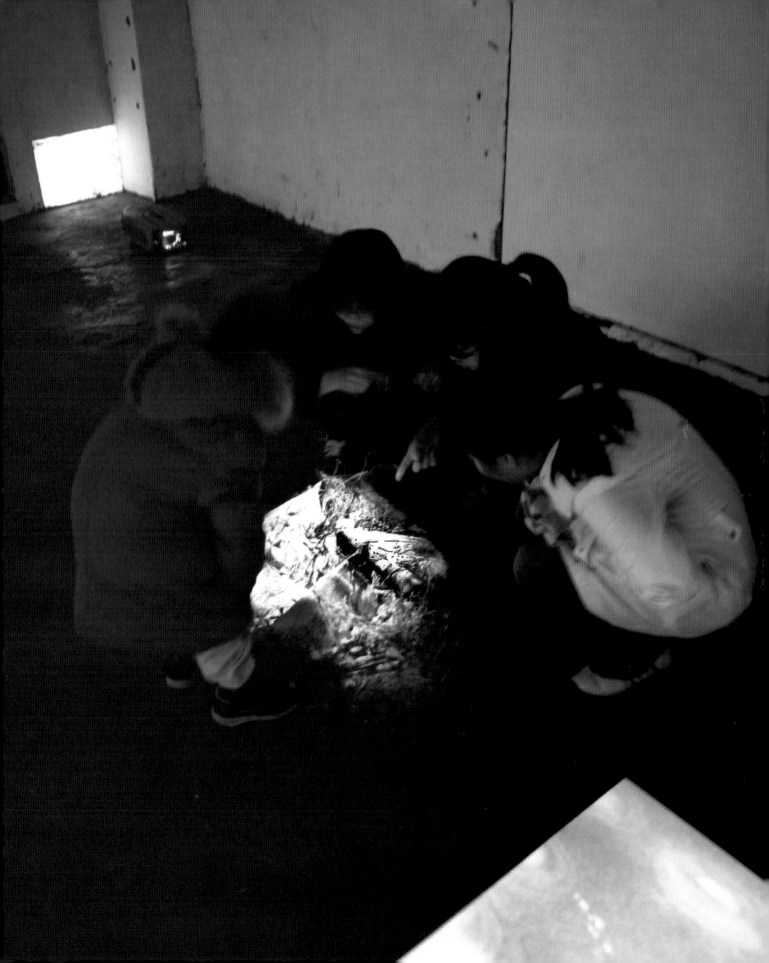

우리 모두는 다른 생명을 흡수하고 생필품을 소비해 가며 생존한다.

식욕 혹은 소유욕은 자연의 관점에서 본다면 생존을 위한 자연스러운 현상인 것이다.

하지만 필요 이상 식욕을 채우고 필요 이상의 것을 탐욕하며 이를 위해 타인을 해치는 생명체는 오직 인간뿐이다.

고도화된 사회가 될수록 그 쓰임새가 적어져 소멸되어 갈 것이라던 종이의 수요가 급증하고 있다고 한다.

그 주된 요인은 증가하고 있는 인터넷 쇼핑의 현장 속에서 이를 실어 나르고 있는 종이 박스 때문이라고…

이번 작품에 홈쇼핑으로 얻게 된 몇몇 종이박스가 인간 욕망을 상징하는

입술의 움직임을 담는 스크린으로 사용된 이유이다.

우리는 지금 이 순간에도 먹고 소유하며 소비하고 배설한다.

지렁이는 먹고 배설해야 땅 속을 움직일 수 있다. 우리의 삶이 그것과 다르지 않다.

+ having : '먹다' 혹은 '가지다'의 의미를 갖는다.

가지다 혹은 먹다 (Having) _Video Installation_100×150×80cm_5m19s_2004

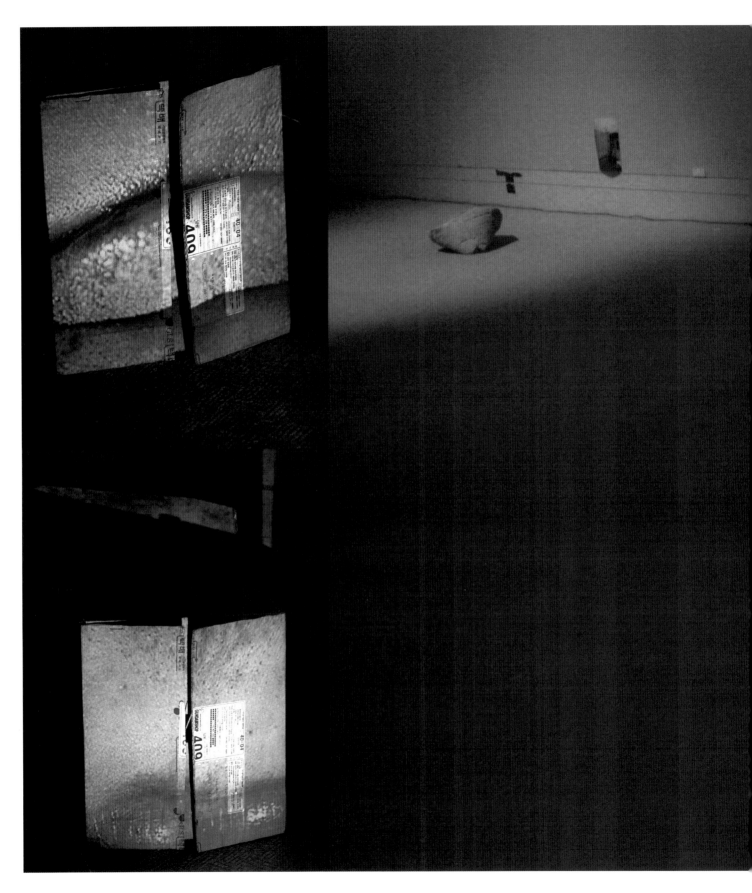

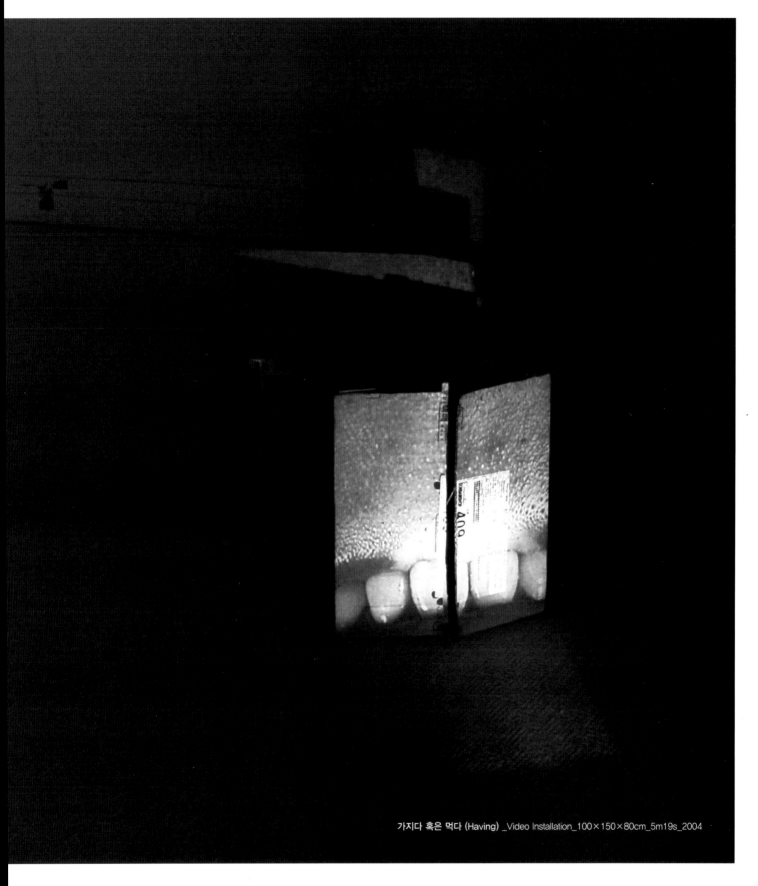

가지다 혹은 먹다 (Having) _Video Installation_100×150×80cm_5m19s_2004

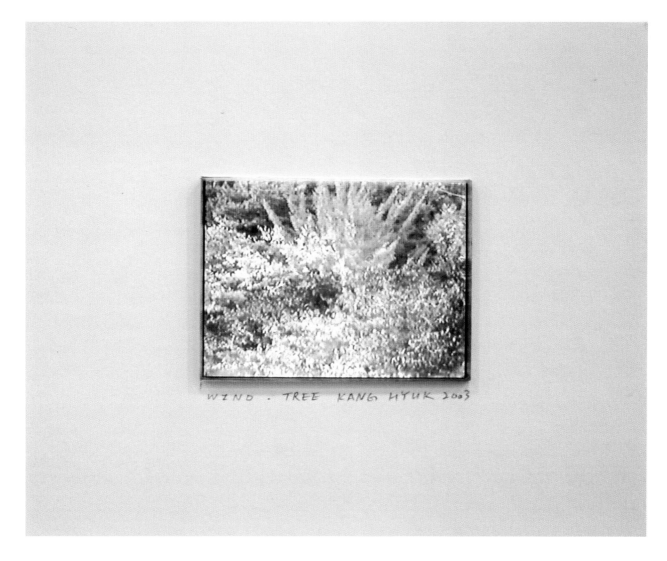

2년여의 기간 동안 같은 장소에서 촬영된 나무영상을 계절이 지나며 변모하는 이미지로 조합하고
흐르는 계곡물 영상과 함께 오버랩한다.
이는 나무와 물이 바람 혹은 중력 등의 오랜 자연현상에 의해 순환하며 어우르는 현장으로써,
인식의 한계를 지닌 나에게 자연의 순환과 영속성에 대한 이해의 장을 선사한다.

오늘도 수많은 생명이 피고 지며 자연은 영속하고 있다.
나는 찰나보다 짧고 좁은 이곳에 위치한다.

바람나무 (Wind Tree)_single channel video, slim monitor, acrylic, wood plate_17m18s_2004

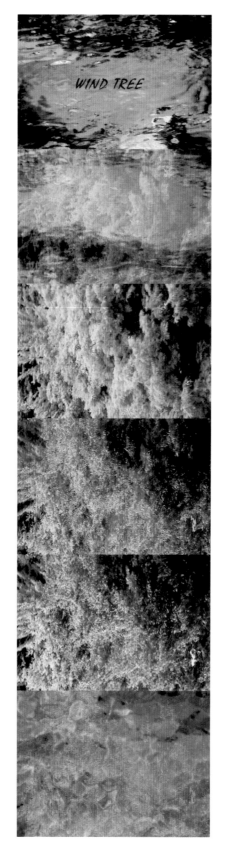

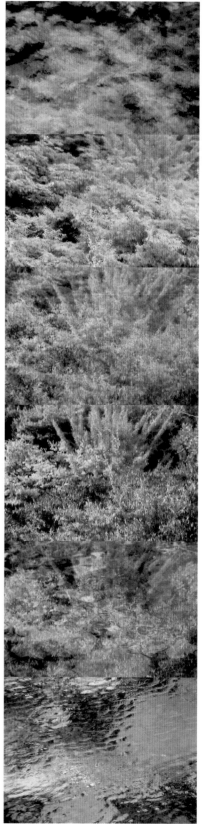

WIND TREE

어느 겨울 사찰 담벽을 거닐고 있었다.
씨늘한 바람은 얼마 남지 않은 낙엽 들을 흔들고 있었고
머리털 사이로 지나가는 바람 한 점마저
예사롭지 않던 상처받은 영혼이었다.
담벽을 등지고 흔들리던 가는 나뭇가지 하나는
그렇게 내 안의 심상이 되어 영상으로 남았다.

어떤 형용사가 필요 없는 직관적 순간이 있다.
그럴 때면 모든 기법과 부연을 피하자.
사진 한 장 또는 짧은 영상이 모두를 말할 수도 있다.

차라리 침묵이다.

사찰의 겨울 (The Winter of the Temple)_single channel video, projector, wall_50×30cm_8m36s_2007

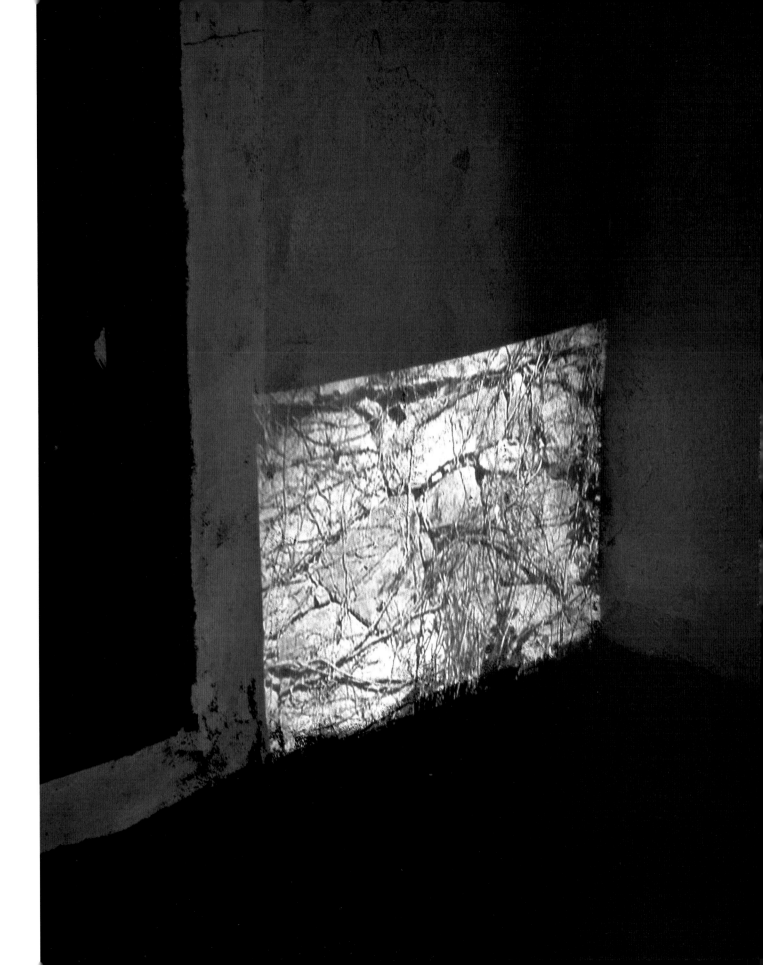

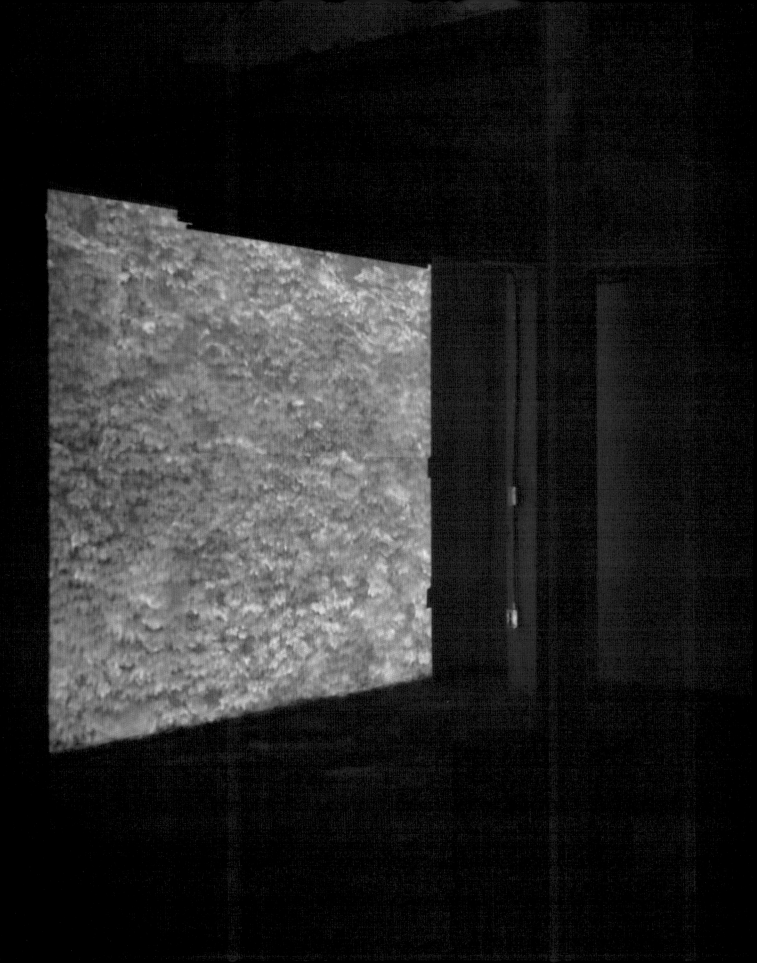

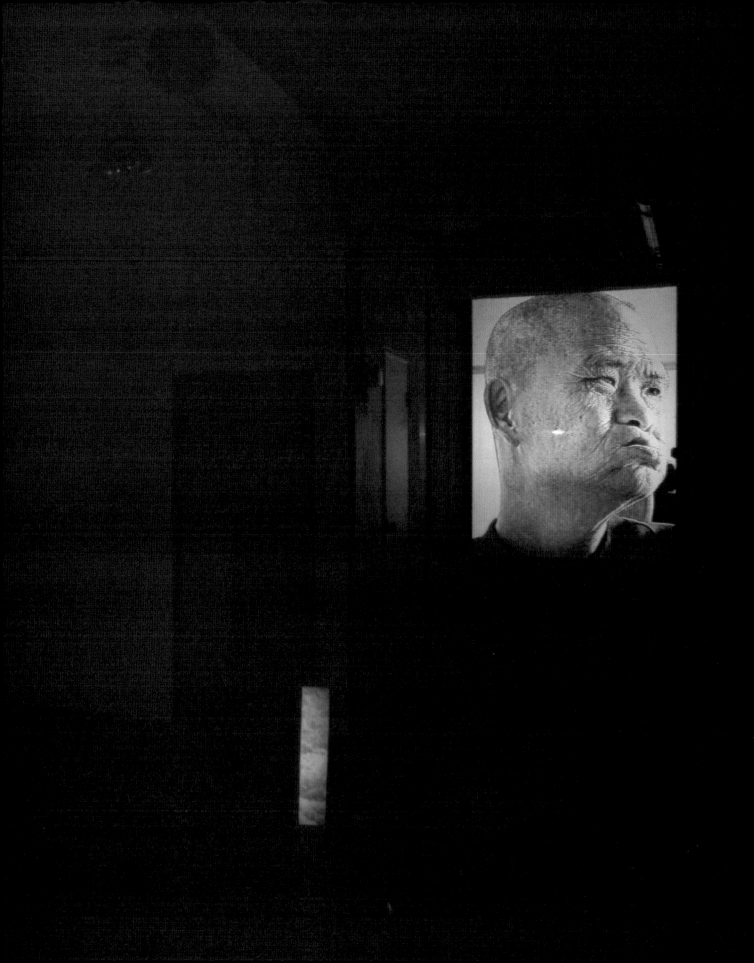

경계 속의 시간

박황재형 | 작가, 시각이미지 비평

1

사물은 공간에 존재한다. 공간에 존재한다는 것은 일정한 부피를 점유한다는 것을 의미하며, 그 점유는 항구적인 것이 아니라 잠정적인 것이다. 그리고 그 허용의 주체는 시간이라 할 수 있다. 그런데 우연이든 필연이든 사람과 사물들이 만나고 헤어지는 그 찰나의 경계 속에 시간은 주의 깊게 살핀다면 존재하면서 존재하지 않음을 알 수 있다. 이렇게 존재하면서 존재하지 않는 시간을 주체로 존재한다는 것과 존재하는 것 사이에 있는 존재론적 차이에 대한 연구로부터 작가 강혁의 작업은 시작된다.

2

하이데거는 자신이 죽음을 향해 살아가고 있다는 자각을 하는 인간만이 미래를 향한 의지를 발현하고 이로부터 자기 자신의 과거도 의미 있는 것으로 받아들이게 된다고 했다. 다시 말하자면 죽음이라는 미래의 시점에 의해 자신의 과거가 의미 있는 것으로 반복된다는 것이다.

과거란 단지 이전의 객관적 시점에 있는 게 아니라 끊임없이 반복되는 것이고, 미래도 객관적 시점에 미리 있는 게 아니라 저쪽으로부터 이쪽을 향해 다가와 도래하는 무엇이다. 따라서 현재란 어떤 하나의 물리적 지점이라기보다는 지금 자신의 눈앞에 있는 것을 직시하는 것이 된다. 결국 시간은 인간의 삶의 방식 그 자체가 산출하기에 그러므로 죽음에 대한 의식을 갖지 않는다면 시간의 개념은 존재하지 않는다.

이를테면 돌덩이는 존재 그 자체와 존재하는 것 사이에 별반 갈라진 틈새가 없지만 인간은 언제나 불완전성인 채 살아간다. 그로부터 인간은 존재 그 자체를 이해하는, 아니 이해하려 노력하는 세계 속 하나의 특이점이 되는 것이다. 이것이 작가 강혁이 존재하는 것으로의 시간이 아니라 시간의 존재 그 자체, 시간이 존재한다는 것은 무엇인가라는 만만치 않은 화두를 택한 이유라 할 수 있다.

3

하지만 역사적 주체 중심의 시간은 아무래도 선적인 느낌을 지울 수 없다. 작가 강혁이 드러내는 시간은 층류적 시간과는 다른 난류적 시간이다. 과거에서 미래로만 흐르는 시간으로는 설명이 불가능하다. 그래서 조금 우회할 필요가 있다.

죽음이란 단순한 사라짐, 혹은 텅 빔의 무가 아니라 소유할 수 없는 신비이다. 고독화된 순간의 단조로움과 똑딱거리는 시계소리를 깨뜨릴 수 있는 사건의 발생 가능성이기 때문이다. 이것은 전적으로 다른 것, 미래, 시간의 시간성의 발생 가능성이다. 그래서 작가 강혁의 작업은 동일자가 타자 속에 흡수되는 무아경이나 타자를 동일자로 귀속시키는 지식이 아니라 관계없는 관계, 채울 수 없는 욕망, 가능한 것 너머의 가능성으로 달려간다. 레비나스의 말처럼 존재자 없는 존재, 익명적 존재 사건을 이야기 하는 것이다.

그런데 존재자 없는 존재에 어떻게 접근할 수 있는가. 모든 사물과 사람이 무로 돌아가면 순수한 무를 만나는가. 상상 가운데 모든 사물과 사람을 파괴해보자. 그러면 그 뒤에 남는 것은 어떤 사물이나 사람이 아니라 단순히 '있다'는 사실뿐이다. 모든 사물의 부재는 하나의 현존으로 돌아간다. 모든 것이 무너진 장소로, 대기의 밀도로, 텅 빔의 가득 참으로, 침묵의 중얼거림으로 돌아가는 것이다. 존재하는 것이 아무 것도 없을 때, 스스로 부과하는 존재함의 사실, 이제 그것은 익명적이다. 그러므로 작가 강혁이 감각적 직관으로 잡아내 보여주는 시각이미지는 소통의 도구라기보다는 자기 확인의 기회로써 그 의미가 더 깊다고 할 수 있다.

4

자기 확인은 언제나 현재적이고, 과거에 달라붙어 있는 현재는 모두 과거의 유산인 것처럼 보인다. 하지만 현재는 어떤 근거 위에서 현재인가. 현재의 시점에서 미래도 미래의 시점에서 보면 현재다. 그렇게 본다면 과거 또한 현재다. 그러므로 과거, 현재, 미래는 모두 하나이며 동시에 별개다. 그것이 작가 강혁의 작업에서 시각적으로 드러나는 선적이고 역사적인 시간과 유클리드적 공간이 사라지는 이유다. 그의 경계 속 시간은 융합된 시간으로 새로운 살이를 위해 살아 오른다.

지속하는 것은 언제나 동일한 현재이거나 동일한 과거이므로, 혹은 동일한 미래이므로 시간은 어디서도 시작하지 않는다. 멀어지는 것도 없고, 흐릿해지는 것도 없다. 밖에서 들리는 잡음만이 잠들고 있지 않음을 알려줄 뿐이다. 시작도 끝도 없는 이 상황 속에서, 도무지 빠져 나올 수 없는 죽음의 너머에서 새로운 시작을 이끄는 것은 밖으로부터 유래한 안개뿐이다. 이것이 바로 작가 강혁의 작업이 뚜렷한 개시성으로서가 아니라 유령처럼 스미듯 다가서는 이유이다.

5

스치듯 만나는 경계 속의 시간, 융합된 시간은 이제 선을 따라 흐르지 않는다. 어떤 계획을 따라 흐르지도 않는다. 시간은 굉장히 복잡하고, 예기치 않게, 다양성을 따라 흐른다. 다시 말하자면 작가 강혁의 시간은 멈추는 지점들, 단절들, 구덩이들, 놀라운 가속도를 만들어내는 장치들, 균열들, 공백들, 우연히 씨 뿌려진 전체 등을 가시적인 무질서 속에서 보여준다.

이번 개인전의 작업들 중 많은 부분을 차지하는 여러 장면을 중첩하여 보여주는 이미지들은 단절의 공간을 통해 성립된다. 시간의 측면에서 볼 때도 마찬가지의 맥락에 의해 자신의 모습을 드러낸다. 공간을 평면에 담는다는 것은 펼쳐진 시간에서 어떤 특정 부분을 끊어냄을 의미하기 때문이다.

이제 작가 강혁의 시간은 접혀지고, 비틀리며, 지나가기도 하고 지나가지 않기도 한다. 흐르는 것이 아니라 여과된다. 하지만 기존의 관점으로 이해한다면 허약해 뵈는 이런 사태를 통해 인간은 진보한다. 많은 사람들에게 정복자들의 시간처럼 보이고, 그들에게 피정복자들을 짓밟을 거의 자연적인 권리를 부여하는 다윈의 시간조차도 실수들에 의해 움직인다. 따라서 기존의 의식과 인식론을 버리고 다시 존재의 국면을 찾아 나선 것은 너무나 당연한 일이다.

6

현실과 확장된 현실을 넘어 신의 영역에 다다른다 해도 거기에 공간이나 존재 따위는 아예 없을지도 모른다. 모든 것이 하나의 헛된 망상일 수도 있다. 그러나 설령 그런 경계 속의 시간을 만난다 해도 다가올 세계를 미리 앞당겨 현재에 표현해 보이려는 노력을 그만둘 수는 없다. 작가 강혁이 제시하고 있는 미술 프로젝트는 승리를 통해서가 아니라 문제 제기를 통해서 앞으로 나아가고, 실패와 회복을 통해서 진화할 것이기 때문이다. 눈에 보이는 길보다 더 많은 보이지 않는 길이 발견과 발굴을 기다리고 있지 않은가.

The Time in a Boundary

By **Park, Hwangjaehyeong** | writer & visual image critic

1

Things exist in space. Existence in space means to occupy a certain size of volume. This occupancy is not permanent but tentative, and the subject to allow is time. If you carefully observe, though, at the border of moments that people or things meet each other, accidental or inevitable, time exists, and at the same time, does not exist. Concerning time that exists, and at the same time, does not exist, the investigation on the difference among things in terms of existence is the beginning point of artist Gang Hyeok s work.

2

Heidegger stated that people who recognize the fact that they are living toward death can manifest will for the future, and also accept their past as meaningful. In other words, at death, or at a certain point in the future, one s past is repeated with meaning. The past is not merely at one subjective point of previous time periods, but rather repeated consistently. The future as well is not at a certain subjective point of time, but something that comes closer from somewhere over there. Therefore, the present time is not a physical point but look straight at something in front of oneself. After all, since time is a concept produced from human's life pattern, there is no concept of time unless you do not appreciate death. For instance, as to a piece of stone, there is no certain crack between its existence itself and the thing that exists.

Human, however, is living being always imperfect. For this reason, human becomes a certain point in the world that understands, no, tries to understand its being. This is why artist Gang Hyeok chose the perplexing topic, the existence of time, not time as an existing subject, and what it means that time exists.

3

While in historical subjects centered perspective, time still seems

to be linear, time that artist Gang Hyeok tries to reveal is turbulent, rather than laminar. It is impossible to explain time if you think it runs from the past to the future. Thus, we need to make a detour. Death is not mere a disappearance or emptiness, but a mystery that can not be owned. This is because of the monotonousness of a solitary moment and the possibilities of events that may break the ticking sound of a clock. This is totally different in that there are possibilities of temporality of time. Thus, artist Gang Hyeok s work does not pursue a trance that a person is assimilated to another, or knowledge that makes one subject to another. Rather, he investigates the relationship in which there is no relationship, desire that can never be satisfied, and possibility that has no chance. As Levinas stated, he is taking about existence where there is no one that exists, or anonymous existence.

How, though, can we approach existence where there is no one

that exists? Can you meet pure nihility when every person and thing comes back to nihility? Imagine that every thing and person was destroyed. The situation behind it is no more about any person or thing but mere being. Absence of all things returns to one existence, to the situation where everything is demolished, the density of the atmosphere, and the filling with emptiness. When there is nothing that exists, the existence itself becomes anonymous. Therefore, the visual image that artist Gang Hyeok catches intuitively and shows is not merely an instrument of communication, but a chance of confirming himself, which makes it more meaningful.

4

Self-confirmation is always at the present time, which sticks to the past. The present time all seems to be an inheritance of the past. On what basis, though, the present is the present? The future seen in the present time is also the present time as seen in the future. In that sense, the past is also at present. Thus, the past, present, and future are all one and at the same

time, individuals. This is why lineal, historical time and Euclidean space disappear. To him, time between borders become alive in the fused time for a new living.

Since a lasting thing is always at present, in the past, or in the future, time never starts. There is no such thing that goes away or

faint. Noises from outside let you know that they are still awake. In

this situation where there is no beginning or end, beyond death from which nothing can get out, it is mist that comes from outside and leads a new beginning. This is why artist Gang Hyeok s work approaches not clearly but like a ghost.

5

Time between borders that you run into, the infused time does not

run alongside the line any more. It does not run as planned. Time

runs in a complicated, unexpected, and various ways. In other words, to artist Gang Hyeok, time shows stopping points, severance, holes, devices that make amazing acceleration, cracks, blank spaces, and the whole one scattered about in visual disorder.

The images overlapping various scenes of works of this private exhibition are organized through a space of severance. In terms of

time as well, they reveal themselves in the same context since having space on a plain means to cut a certain part from a time line. The time of artist Gang Hyeok is folded, twisted, and passed by or not. It does not run but is filtered. However, through this process, which might be seen weak in the existing perspective, human make progress. Even the time of Darwin that is seen as that of conquerors to many, and that endows the natural right to stamp on the vanquished is moved by mistakes. Thus, no wonder people abandoned existing recognition and epistemology, and look for another phase of existence.

6

Even though one goes beyond the reality and extended reality, and reach the realm of gods, there might be no space and exitence at all. It might be that everything is a fantasy in vain. However, you can not quit putting effort to express the future at present although you meet the time between borders. The art project that artist Gang

Hyeok is presenting goes forward not through victory but raising issues, and will evolve in the process of fail and recovery. Is it not

that invisible ways more than visible ones are waiting to be discovered and excavated?

벽돌벽을 오르는 넝쿨을 2년간 촬영했다.
4년간 나는 그 벽을 오가며 시간을 보내고 있었다.
계절별로 초록의 생명에서 적갈색의 주검까지 생멸의 모습을 동영상에 담는다.
매 달마다 녹화된 이미지들이 오버랩되며 계절의 순환을 보여준다.

자연은 그렇게 끝이 없을 듯 순환하고 또 다른 생명이 주검을 대체한다.
수많은 넝쿨 잎의 펄럭임과 가을의 색물결은 자연의 질서를 증명하고 있었다.

바람넝쿨 (A Wind Vine)_single channel video, projector, wall_9m17s_2007

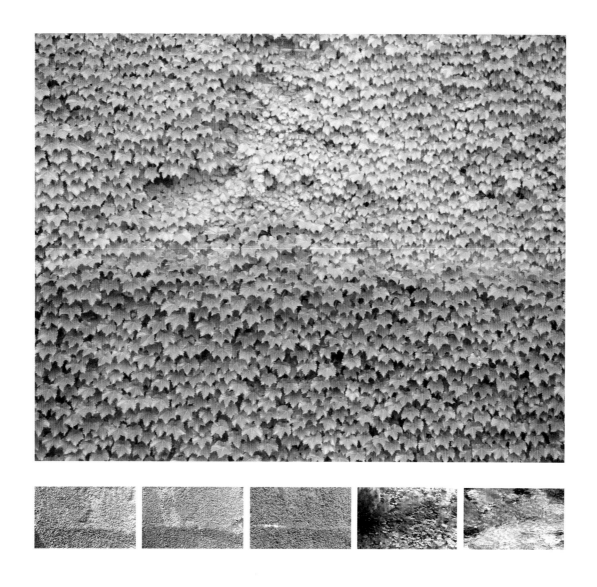

바람넝쿨 (A Wind Vine)_single channel video, projector, wall_9m17s_2007

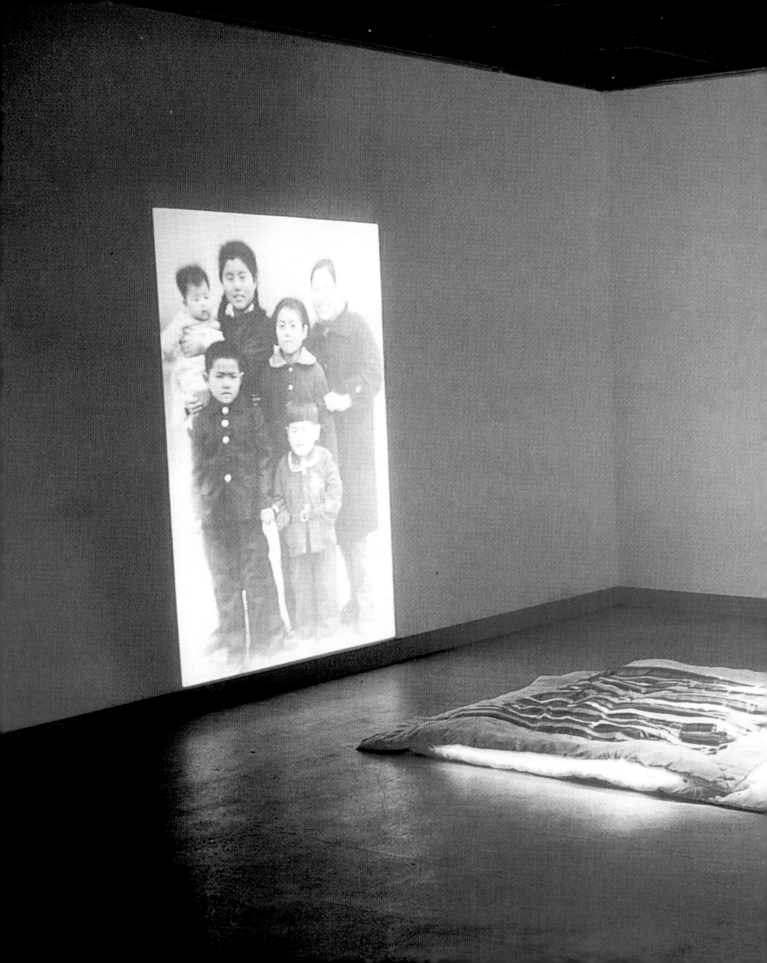

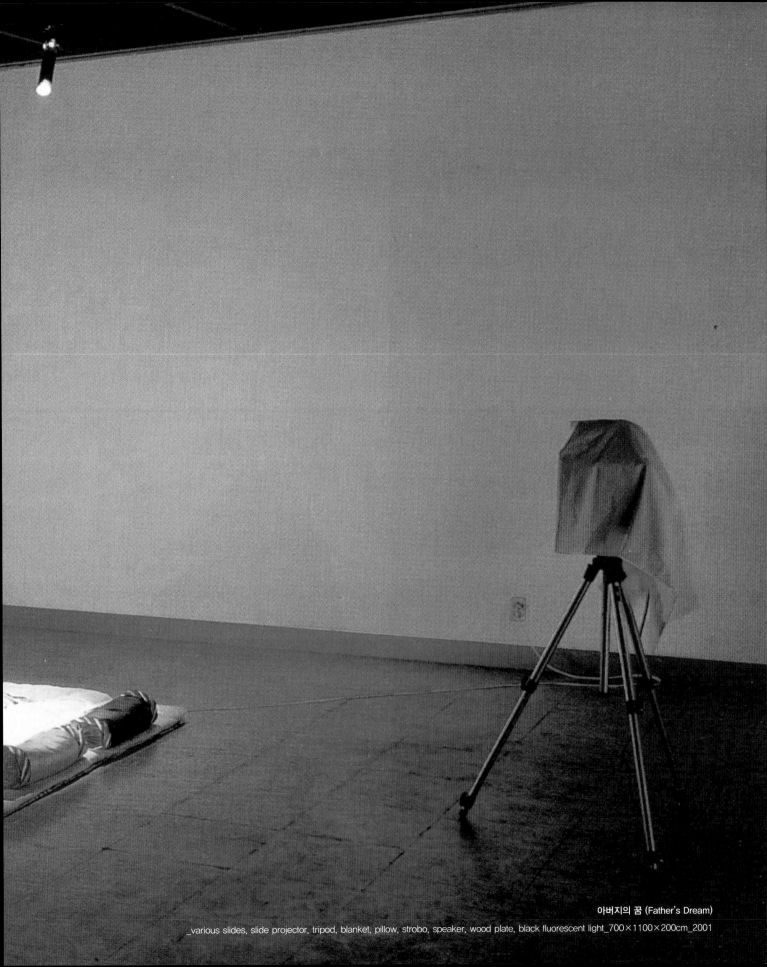

아버지의 꿈 (Father's Dream)
_various slides, slide projector, tripod, blanket, pillow, strobo, speaker, wood plate, black fluorescent light_700×1100×200cm_2001

가족이란 무엇일까?
가족이란 어떤 의미이며, 어떤 모습으로 변하여 왔는가 ?

우리는 한 장의 가족사진 속에서 밤을 새워도 부족한 많은 이야기를 들을 수 있다.
아버지란 단어로 대표되는 가부장적인 대가족 제도가 해체되듯 가족이란 의미는 끊임없이 변화되어 왔다.
우리가 살고 있는 이 땅 한 쪽에서는 분단 반세기 만에 타의에 의해서 해체된 가족을 찾으려 가슴속 깊이 묻어둔
가족사진을 꺼내고 있다.
종족 보존의 본능에 의해 만들어진 아이들이 부모에 의해 버려지고 있다.
또 누군가는 20여년 된 한 장의 사진을 가지고 어머니의 땅에 찾아와 가족을 찾는다.

관람객이 들어오면 센서가 작동한다.
'자 찍습니다. 하나 둘… 찰칵' 하는 소리가 들리고 밝은 스트로브 빛과 함께 슬라이드 영상이 넘어간다.
인터넷을 통해 공모한 수많은 이야기를 지닌 가족사진이 흘러간다.
바닥에는 서늘하며 따뜻하기도 한 가족의 이부자리가 아래 쪽에 숨겨진 블랙라이트 조명을 받으며 놓여 있다.

+ '아버지의 꿈'은 3인 프로젝트 그룹 'C4'의 활동 결과물이다.

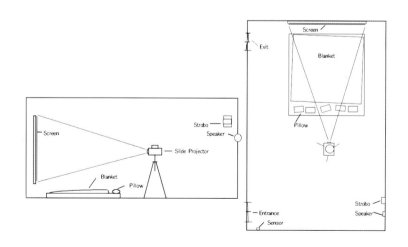

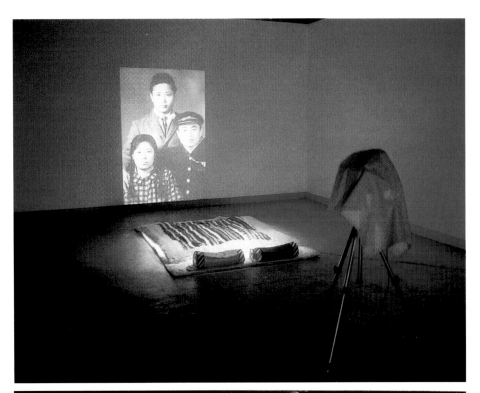

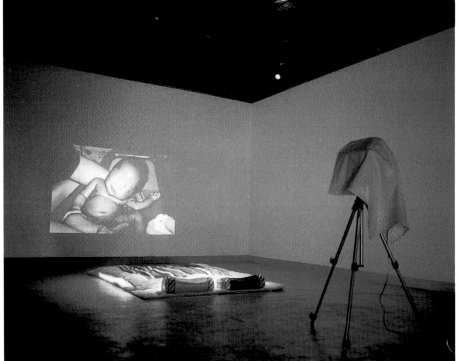

아버지의 꿈 (Father's Dream)

_various slides, slide projector, tripod, blanket, pillow, strobo, speaker, wood plate, black fluorescent light_700×1100×200cm_2001

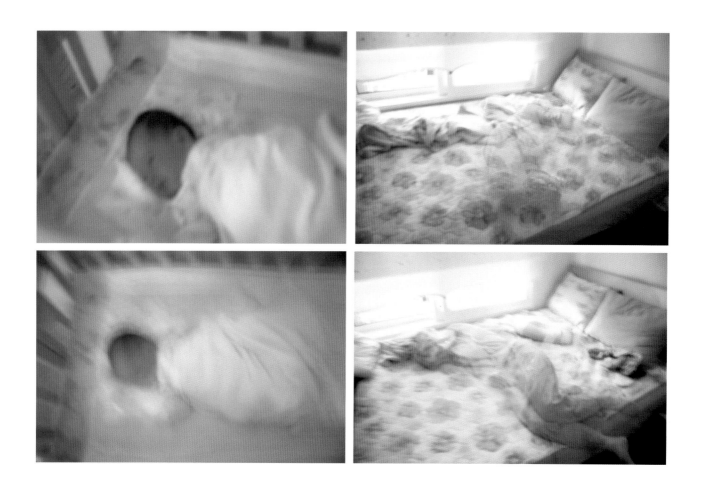

아내와 아들 (Wife and Son)_four digital photos_30×42cm_2009

아들과 아내는 누구에게나 그렇듯 인생에 있어
너무도 중요한 존재겠지요.
하지만 힘들게 만난 이들을 보고 있노라면
너무도 행복한 나머지 불안함이 엄습하곤 합니다.
신기루처럼 사라져 버릴지도 모른다는 생각을 하게 되지요.
너무 행복해서 두렵다는 말을 이제야 알게 되었다고 할까요.

어느 햇살 밝은 아침빛이 들어오던 방안에서 아기를 보다
피곤해 잠든 아내와 아들을 봅니다.
긴 노출과 흔들리는 아련한 모습으로 사진에 남기게 된 이유입니다.
가족에 대한 그간의 작업의 연장선상에 있다고 할 수 있겠네요.

-평론가에게 보내는 글 중에서

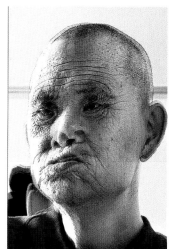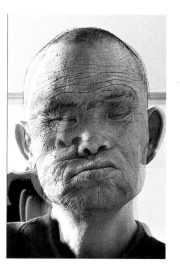

자화상 (Self Portrait)_single channel video, projector or flat CRT monitor_variable size_2m41.24s_2007

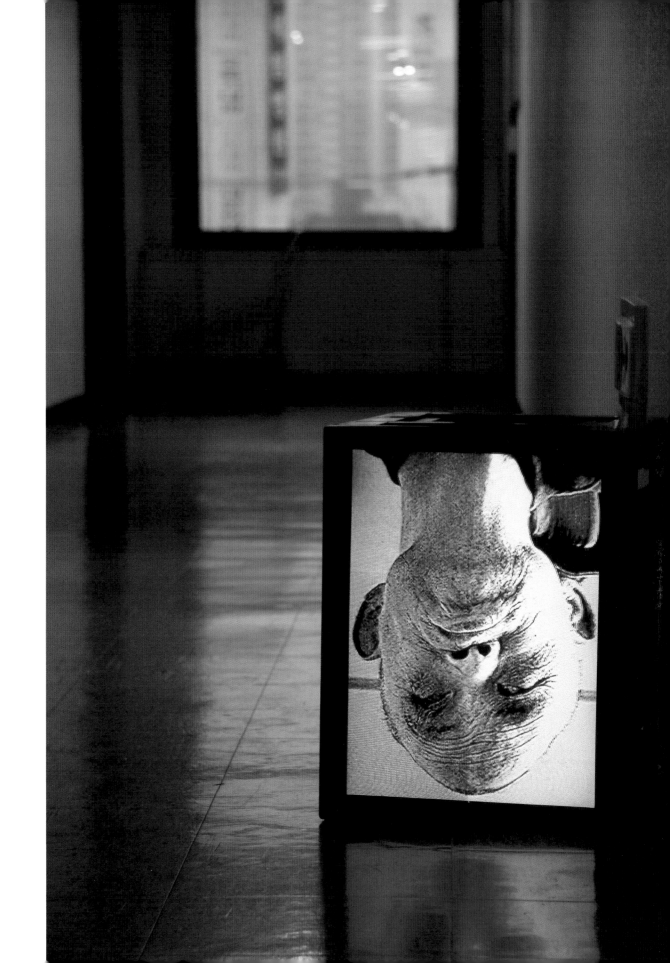

자화상 (Self Portrait)_single channel video, projector or flat CRT monitor_variable size_2m41.24s_2007

정신지체 장애우인 돌아가신 작은아버지 일상을 담는다.
무의미한 짧은 한 순간의 표정을 자체 개발한
극도의 슬로우모션 기법으로 제시한다.

가족과 인간에 대한 연민의 감정은 극대화한 느린 움직임과
소리에 의해 강하게 공명한다.
무의미한 어느 한 순간의 일상은 그렇게 새로운 관점으로 남는다.

자아와 타자 혹은 일반인과 주변인을 구분 하는 것의 무의미함을
'자화상'이라는 제목에 의해 제시한다.

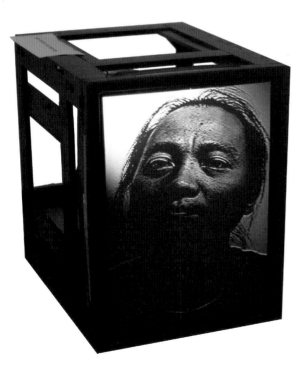

초상 25.4초 (Portrait 25.4s)_single channel video, projector or flat CRT monitor_variable size_6m47s_2010

이미지와 운동; 원인과 변화

정용도 | 미술평론가

자연의 변화는 이 지구 자체가 하나의 커다란 유기체라는 것을 전제로 생각할 때 가능해진다. 그리고 자연의 변화 속에 존재하는 현상들은 인간의 삶과 죽음과 같은 생명의 사건들과 긴밀한 관계를 가지고 있다. 즉 존재는 삶의 형식들이 전개되거나 자연의 순환적 현상들이 우주적인 범주로 규정되어 있음을 나타내는 것이다. 강혁의 작품에서 특징적으로 볼 수 있는 것은 그가 삶을 하나의 범주로 설정해 자연과 대비시킨다는 것이다. 그에게 자연은 객관적 대상이 아니라 삶의 형식들을 규정하는 법칙적인 질서를 가지고 있는 존재로서의 성격을 지향하는 것이다. 그래서 작가는 그의 작품에서 시간의 흐름 속에서 규정되는 질서에 대한 운동을 보여주려고 한다. 이런 지향성은 그의 주제들이 가지고 있는 공통적인 특징이라고 말할 수 있을 것이다.

유기체의 존재성은 변화와 운동 속에서 확대되는 생명의 과정을 기반으로 우연과 필연의 구조 속에서 하나의 내러티브적 양상으로 전개된다. 여기서 내러티브는 삶이 지니고 있는 시간적 역사성을 하나의 과정적 특징으로 구조화시키는 의미의 구조체라고 말할 수 있을 것이다. 강혁의 작품에서 주제들은 전통매체 작품에서 자주 고려되어 왔던 것들이다. 그리고 그런 주제들의 기저에는 삶과 자연이라는 이 세계의 실존적 상황들에 대한 기억들이 내재되어 있는 것이다. 이는 작가가 예술에 대한 반성적 접근이 가지고 있는 의미의 경계들을 찾아내어 시각적으로 제시하는 주제적인 접근과 더불어 삶의 패턴들이 가질 수 있는 형식에 대한 접근에 관심이 있다는 것을 의미한다.

주제적인 접근이 가지고 있는 특징은 많은 면에서 삶의 형식이 유발시키는 철학적 문제들과 공통점을 가지고 있다. 삶의 형식이 드러내는 것은 자연과 인간의 관계에 관한 것이다. 그

러므로 작가는 현실에 대한 이야기를 한다. 즉 그의 예술에서 중요한 한 축은 현실을 모방한다는 재현적인 입장과 관련되어 있다는 것이다. 그에게 현실은 자연과 인간으로 이루어져 있다. 자연은 그에게 질서를 부여하는 법칙과 같은 의미를 가지고 있고, 인간은 자연을 통해 변화 속에 존재하는 상황적인 특성을 가지고 있다. 작가는 이것을 시간에 대한 재현적 접근과 자연에 대한 주제적 접근으로 형식화 시킨다. 〈치유〉와 같은 작품은 자연과 인간의 관계에 대한 문제이다. 그는 현실로서의 작품이라는 상황을 경계의 개념을 통해 제시하는데, 그 경계는 시간과 존재를 실존적 상황 안에서 묶어 놓는 연결고리가 되기도 한다.

강혁은 자연과 삶의 경계에 대해 자신의 작가노트에서 "자연의 매질들이 만나 섞이고 부서지는 어떤 지점에 대한 경험은 무지개를 발견하는 즐거움에 견줄 만하다"고 언급하고 있다. 그가 찾는 어떤 지점은 무엇일까. 그 지점은 작가가 경계로 설정해놓은 어떤 지점이라고 말할 수 있을 것이다. 즉 여기서 경계는 재현과 환영(illusion) 그리고 상상력과 환상(fantasy)의 경계로 환원된다. 그의 작품에서 자연과 현실의 모방을 통해 만들어지는 주제와 미디어에 의해 만들어진 이미지들의 상상적 조합이 보여주는 형식적 특성들은 변화라는 자연 혹은 유기체의 조건들로 다시 환원된다. 여기서 작가의 작품이 가지고 있는 예술적 테제들은 앞에서 언급했던 자연과 인간의 경계에서 환영과 환상의 경계로 전이된다.

그의 작품에서 변화를 시각화 시키고 있는 것은 〈바람나무, 2004〉, 〈바람닝쿨, 2007〉과 같은 작품들이다. 이 작품들은 자연의 속성에 훨씬 더 밀착되어 있는 소피스트적인 언급이라고 할 수 있는데, 세계를 구성하는 가장 근본적인 특성은 '변화'라는 헤라클레이토스 같은 그리스 고대 소피스트 철학자들의 주장을 환기시키기 때문이다. 반면에 〈치유 2003〉, 〈Having, 2004〉, 〈Self Portrait, 2007〉 같은 작품들은 삶에 대한 직접적인 언급이라고 할 수 있을 것이다. 변화 속에 종속되어 있는 존재의 특성을 인간이라는 테제 속에서 일반화시키는 문제는 근대철학의 중요한 과제였고, 모더니즘 미학과 철학에서 그 정점에 이르기도 했다. 즉 존재에 대한 반성적 접근이 기억을 만들어내고 기억의 상황이 존재에 대한 언급을 가능하게 하기 때문이었다. 자연이라는 커다란 모델 안에서 일

종의 횡단을 시도하고 있는 인간적 삶의 특성들이 관계 맺을 수 있는 상황이 무엇인가라는 문제에 대한 관심이라고 할 수 있을 것이다.

작가는 그의 사진작품 〈바람나무와 애드벌룬, 2009〉에 대해 "시간을 다루는 방식에 있어 영상과 사진은 많은 차이가 있다. 읽히는 방식에 있어서도 예외가 아니어서 서로가 갖고 있는 힘이 있는데, 이번 사진 작업을 통해서 보다 집약된 힘을 보이고자 한다"고 말한다. 이 사진작품은 20분가량의 장기노출을 통해 변화를 하나의 정지영상에 담은 사진작품이다. 즉 변화하는 것은 존재하지 않는 것이라는 말을 할 수도 있을 것이다. 즉 존재의 운동은 변화에 종속되어 있지만 결과적으로 운동 속에 존재하는 사물들은 존재하지 않는 것이라고 극단적으로 말할 수 있다는 것이다. 여기서 우리는 움직임의 속성에 관해 생각해 볼 필요가 있을 것이다.

움직임은 부동성과 비교되어 파악될 수 있을 것이다. 서로 같은 속도로 움직이는 자동차는 거시적인 차원에서 보면 상대적인 움직임을 가지고 있지 않을 것이다. 단지 절대적인 운동의 상황에 대해서 언급할 수 있을 뿐이다. 즉 움직임은 정지 상태와의 비교 속에서 가장 잘 드러난다. 바람과 나무라는 제목의 구성요소에는 자연의 변화에 종속되어 있는 두 요소가 인간의 시각적 기억과 관련되는 정적인 특성, 즉 변화의 과정 속에서 어떤 순간을 기억하는 인간의 시각적인 기억이 관련되어 있다. 그러나 여기서 우리는 사진이라는 정지 이미지가 가지는 특성을 파악해야만 하고 또한 정지 이미지 속에 숨어 있는 것이 무엇인가를 파악해야만 한다. 왜 작가가 움직임과 변화를 가장 자연스럽게 보여줄 수 있는 동영상 이미지가 아닌 사진을 통해 전작들의 연장선상에서 자신의 예술적 개념을 확장하고 있는지를 생각해볼 필요가 있는 것이다.

강혁의 작품에서 운동과 변화에 종속되어 있는 자연과 인간은 다른 한편으로 예술의 영원성이라는 차원에서 보면 의미의 결정체로서의 시간의 축적적인 상황이 대입된 존재로서의 성격과 관련되어 있다. 여기서 시간의 문제를 대입할 수 있을 것이다. 우리 인간에게 시간은 그것이 변화를 지칭하든 아니면 어떤 결정적인 순간을 지칭하든지 개념적인 것이다. 시간의 개념은 이 세계를 하나의 구조로 파악하는 객관적 시각과

관련이 있을 수 있다. 봄이 지나고 여름이 오고 시간이 지나면서 소멸해 가는 것들은 생명체의 특성으로, 시간의 개념에 의해 과정적인 진행으로서의 법칙적인 성격을 부여받는다. 법칙과 질서는 개념이고, 그런 개념들의 전개는 시간의 분절적인 특성에 의해 구체화 될 수 있는 것이다.

강혁의 작품에서 드러나는 이중적인 예술적 변주들의 조합은 자연과 인간이라는 가장 근본적인 조건들로부터 재현과 환상이라는 미디어적인 특수성을 통해, 움직임을 통해, 생명성과 정지 이미지를 통해 드러나는 생명성의 의미로 확장되어간다. 미디어적인 시각에서 본다면 아날로그적인 생명성과 디지털적인 생명성의 차이와, 그 차이로부터 발생하는 가치들의 변화에 대한 표현적인 동등성을 찾으려고 하는 작가의 예술적 언어들이 지향하는 개념이라고 말할 수 있을 것이다. 즉 작가에게 '누구누구의' 예술이라는 고유명사는 '존재라는 일반명사로 확장되어가는 것이다. 이것은 작가가 정체성의 문제에 관해서는 많은 이야기를 하지 않고 있지만, 관객이 왜 그의 작품에서 존재라는 일반명사의 정체성에 대해 생각해보아야만 하는가를 이야기해주는 것이다. 즉 작가는 탄생과 소멸 등의 인간조건들을 발생시키는 존재의 원인을 삶의 형식으로 변화시키고 있는 것이고, 그렇게 만들어진 삶의 형식들이 예술적 언급을 통해 스스로 존재하게 함으로서, 작가를 포함한 우리를 다른 차원의 개방성으로 인도하는 것이다. 그리고 그 개방성은 그의 작품 전체를 이끌어가는 예술적 모티프라고 말할 수 있을 것이다. 그러므로 그의 작품은 우리가 여전히 삶의 존재론적 조건들과 자연의 일반성을 통해 스스로를 기억해야만 한다는 것을 말하고 있는 것이다.

바람넝쿨 (A Wind Vine)_Single Channel_9m16s_2007

Image and exercise: cause and change

By **Chung Yong-do** | Art Critic

The change in nature is a concept that can be grasped when one thinks of earth as a giant organism. Events like birth and death of humans are closely linked to changes and events in nature. It goes to show how life unfolds or events in nature takes place in a universal framework. One of the key characteristics of Kang's piece is putting life as one of the categories to be compared with nature. To Kang, nature is not an objective subject, but rather an existence with order and one that defines forms of life. In his piece, Kang tries to show the movement of order defined by flow of time. This trait is a common theme seen throughout his works.

The definition of existence of an organism is shown in a narrative through coincidences and necessity, and is based on life's processes which are expanded through changes and movements. The narrative can be perceived as a structure that defines time's historical element as one process. Kang's themes had been covered by many others in the traditional media. At the base of such themes, memories of actual situations, of life and nature are embedded. Kang's approach explores boundaries of meanings through his self-reflection of art and expresses it in a visual manner. It also goes to show his interest in approaching his themes through forms of life patterns.

Key features of the thematic approach are similar to philosophical questions raised by the way of life in many aspects. The way of life shows the relationship between nature and humans. Thus,

Kang is telling a tale of reality. In other words, one of the key areas of his art is an aspect of replicating reality. To Kang, the reality is a mix of nature and humans. The nature lends him the rules of order, while humans have situational characteristics of existing in the midst of changing nature. Kang gives this notion a form through replication of time and by approaching nature as a subject. The work <Cure> deals with issues between nature and humans. Kang presents his works in reality through ideas of borders, and the border also acts as a link to tie time and existence within the given situation.

In his notes regarding the borderline between nature and life, Kang says "the experience from a certain point in the interaction of nature's mediums; meeting, melting into each other and breaking down, can be likened to discovering a rainbow." What is the "certain point" that he is seeking? It must be somewhere along the border that the artist has determined. The border in this case, is reproduction and illusion, and imagination and fantasy. The topics created through imitation of nature and reality and combination of images created by media are restored to nature's or organism's characteristics. At this point, the artistic thesis yields to the border of illusion and fantasy from the border of nature and man.

Kang's works that visualize changes are "The Wind Tree, 2004" and <The Wind Vine, 2007>. These works are sophist expressions with closer ties to nature's attributes. Kang reiterates ancient Sophists' notion, such as Herakleitos' thoughts that the most basic element of the world is defined as "change." On the other hand <Cure, 2003>," <Having, 2004>, and <Self Portrait, 2007> are direct commentary on life. Separating identity, which is imbedded in changes and generalizing it through thesis on humans was an important breakthrough for modern philosophy, and it peaked with modern aesthetics and philosophy.

Reflection on existence formed memory and situations in the memory allowed existence to be discussed. The attempt can be interpreted as an interest in how to form relationships with traits of humans' attempts at crossing the giant model called nature.

When it comes to his photographic works, <The Wind tree and an Ad-balloon, 2009> handles time quite differently. The way it impacts viewers are also different, each medium striking its viewers in a different way." Kang added, "I wanted to show its intensified powers through my latest work." Kang's latest collection records changes in film through roughly 20 minute exposure. Thus one may be able to say, what changes may not exist; movements by an existence is a part of change, but one can go on an extreme to say that an existence is a part of change, but matters that exist within movements do not exist. We, as the audience need to reflect on the properties of movement.

Movement can also be defined by its comparison to stability. Automobiles moving at the same speed do not have relative movement in a macroscopic scale. They can only attest to movement in a sense of absolute movement. Therefore movement is best distinguished against objects in suspension. In the piece, the wind and the tree, two elements that are subject to nature's changes shows passive characteristics related to man's visual memory. Viewers need to first figure out what the frozen Image represents in addition to the hidden element placed inside that image. Viewers need to reflect why he chose the photograph to show movements and change, rather than the most natural medium of video in furthering his artistic vision.

The nature and man represent movement and change when seen as art permanence, it can take on characteristics of a being that substitutes Compression of time when viewed as final representation of meaning. The issue of time can be substituted there. To humans, time is a concept that can either represent change or a crucial moment. The concept of time can explained by and related to an objective view that is understood by those that views the world as a structure. Spring turns to summer and as time passes, life naturally perishes. And because of this characteristic, the concept of time receives its law through scientific progression. Law and order is a concept and can become concrete through time's trait of segmentation.

The combination of two-sided artistic variation revealed in Kang's work expands all the way to the meaning of life through extractions of very basic conditions, distinct characteristics of the media: recreation and illusion, and through movement. From the viewpoint of the media, Kang's attempts can be explained as artistic concepts sought by the artist as he seeks to find equivalence of expression between differences among analog meaning of life and digital meaning of life. In other words, using the proper noun, a piece with the "name of the artist" expands into a general noun, "existence." Meaning, artists do not really talk about the issue of identity, but shows why the audience needs to think about the identity of the general noun, "existence." An artist transforms the cause of human traits of birth and demise, basically the reason for existence. Furthermore, the artist helps various forms of life to exist on its own through artistic expressions, leading the audience, as well as the artist himself into the next level of openness. That openness can even be called the artistic motif that leads his piece. Though his work, Kang speaks volumes about the fact that we all need to remember our existence through conditions for life's existence and the generalness of nature.

비 내리던 어느 날 바람나무가 눕고 있다.
언제나 그렇듯 그들이 행할 수 있는 가장 간명한 방법으로 서로를 만지고 있다.
어디선가 우산을 들고 나타난 아이가 지나간다.

비 바람 나무 (Rain Wind Tree)_two channel videos, projector_variable size_2m19s_2009

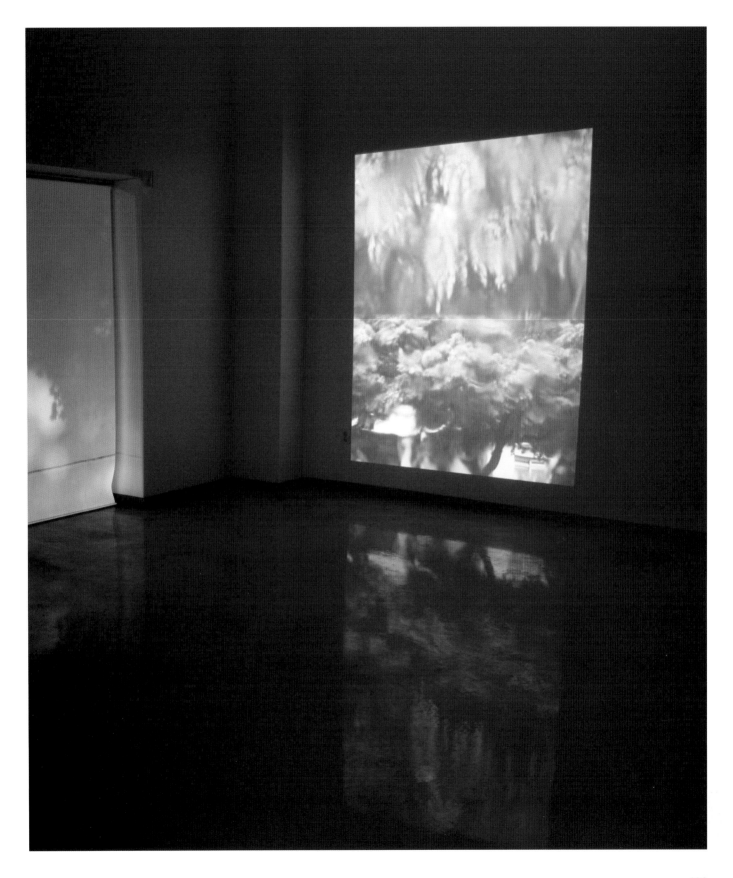

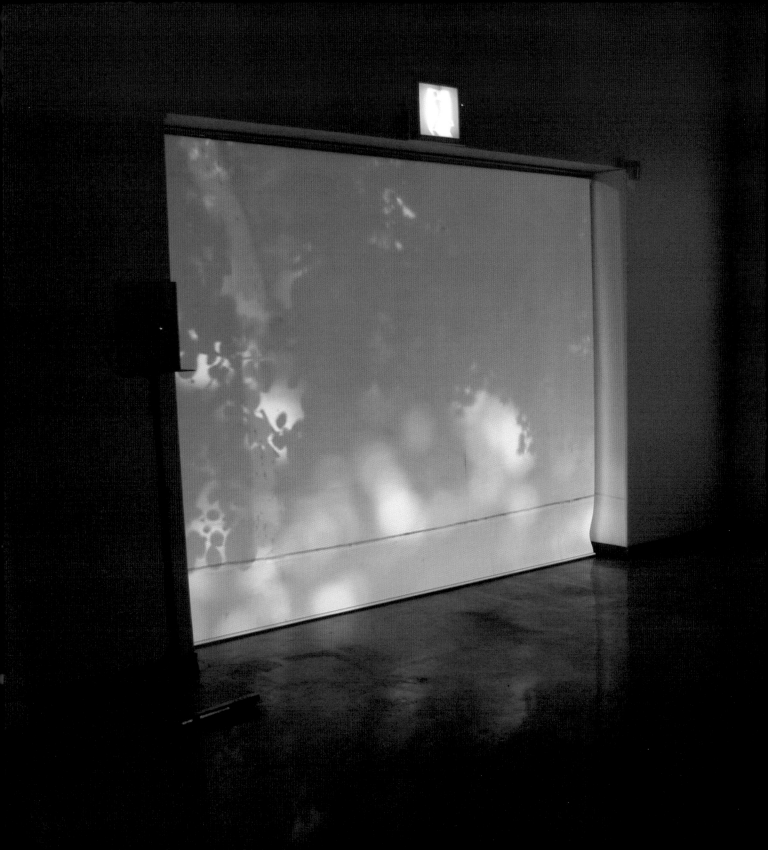

일상이 즐비하게 널려있는 아파트 담벼락에 늦여름 그림자가 드리워 있었다.
일렁이는 빛방울이 근경의 잎새들이 만든 세밀한 그림자와 함께하고 있었다.

카오스와도 같은 수많은 세상의 움직임, 어떤 절대적 질서를 연상시키는
지점에 대한 이야기다.
카오스 자체가 절대적 질서인지도 모를 일이다.

나는 특정한 신이 주는 질서에 대한 언급을 하고 있는 것이 아니다.
그 자체로서 신이기도 한 부분과 전체가 하나인 자연성에 대한 경외이다.

나무 빛 그림자 (Tree Light Shadow)_single channel video, projector_variable size_4m54s_2009

비 바람 넝쿨 그리고 자연율 (Rain Wind Vine and NATURAL RHYTHM)
_single channel video, projector, painting(Natural Rhythm)_97×130cm_8m12s_2009

페인팅 위에 영상을 더하는 기존방식의 작품들.

이와 같은 연장선에 있으면서 다른 작가의 작품과 생각을 공유해 본다.

사실 매우 즉흥적인 만남을 주선한 자리이지만 작업은 새로운 표현의 기쁨으로도 족하다.

비 바람 넝쿨 그리고 자연율 (Rain Wind Vine and NATURAL RHYTHM)

_single channel video, projector, painting(Natural Rhythm)_97×130cm_8m12s_2009

저 멀리 고원 너머 은빛 물 고기떼처럼 눕고 있는 바람나무들을 본다.
바람에 부대끼는 나뭇잎 소리가 들리지 않을 거리에서 바람과 나무의 조우가 주는 섬세하지만 가볍지 않은 영겁의 은유.
소용의 말초적 가치를 위해 취해진 종이 포장박스 위로 조용히 초여름 내 가슴 위에서 두근거리던 기억을
'침묵'이라는 이름으로 뉘었다.
바람의 흔들림이 소리 없는 외침이 더욱 더 진한 생명의 아름다움이…

세계를 직면한다는 것. 인식의 시점을 이곳에 두고… 그곳에 작은 흔들림이 있다.
적어도 시작은 그러하다. 그리고 그 시작은 세계이다.

침묵 2 (Silence 2)_single channel video, projector, various paper box_40×55×45cm_50s_2005

영상이란 보여준다는 것을 전제로 한 개념이다.
그렇다면 가려져 암시를 더욱 짙게 하는 영상은 어떤 방식으로 읽혀질까?
모니터를 벽에 가까이 붙이고 시냇물영상과 음향을 감춘다.

시냇물 3 (Stream 3) _single channel video, CRT monitor, Speaker_91×120cm_4m16s_2009

연못가 저쪽에서 아이들이 돌을 들었다.
고요한 물 위에 파문이 인다.
어릴 적 아버지와 돌장구를 치던 기억을 떠올린다.
하나, 두울, 세엣…
작은 동그라미가 커져가고 그들은 그렇게 자연과 만난다.
자연과 인간, 돌과 물이 이루는 경계 속에서 일어나는 작은 사건이다.

빛과 물은 모두 파동을 형성한다.
그렇게 자연은 움직임을 공유한다.

연못 아이 (Pond Child)_single channel video, Projector, acrylic, close up lens, rear screen, iron plate_10×15×40cm_1m_2008

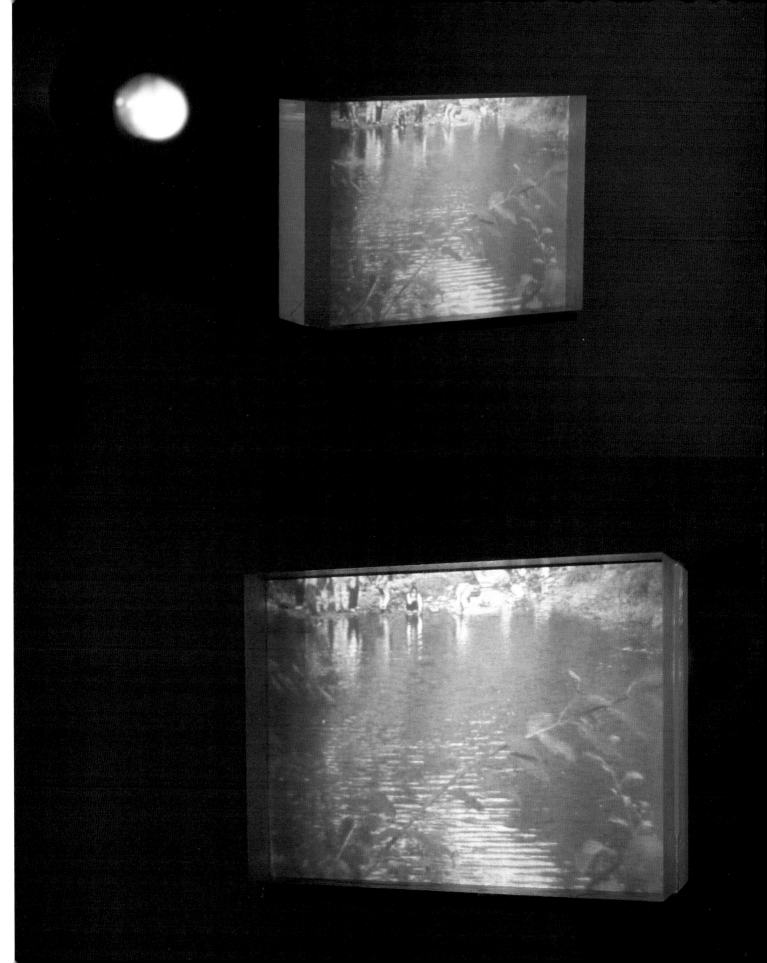

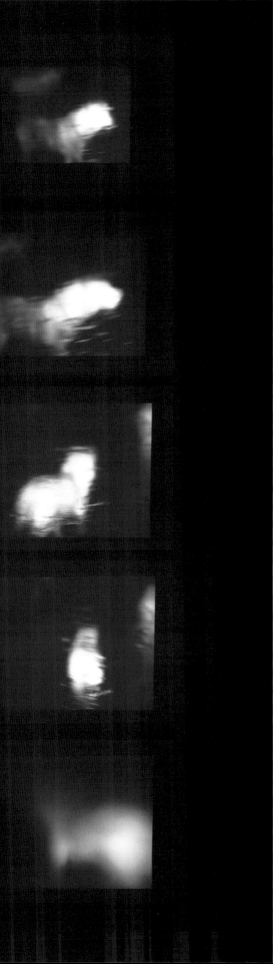

한 마리의 개가 차 주변을 돌며 서서히 나타났다 사라진다.
그 거리와 깊이를 가늠할 수 없는 관찰자는 음산한 소리와 함께
내밀한 공포를 경험하게 된다.

세계 속에 유영하는 생명-존재들 간의
경계에서 일어난 사건이다.

빗속의 개 (The Dog in the Rain)_single channel video, projector_variable size_1m40s_2009

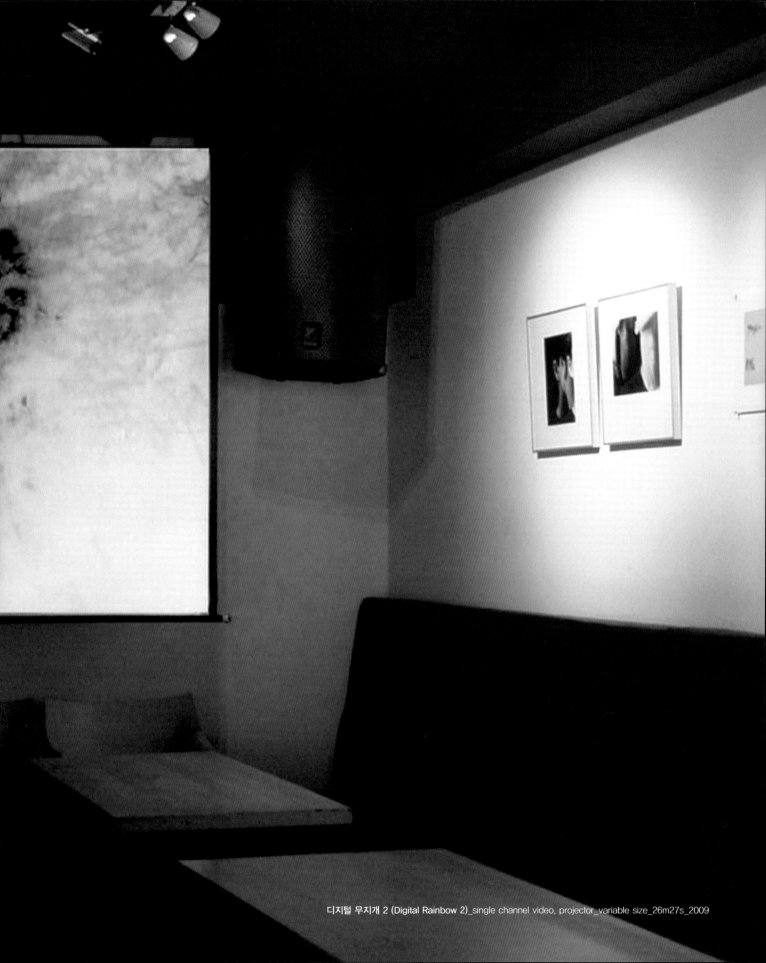

디지털 무지개 2 (Digital Rainbow 2)_single channel video, projector_variable size_26m27s_2009

디지털 무지개 2 (Digital Rainbow 2)_single channel video, projector_variable size_26m27s_2009

명상과 수많은 은유를 낳게 한 예술적 감성의 근원이 되어온
물(水)에 대한 이야기이다.
빗속에서 자연스럽게 움직이거나 흘러내리는
물방울들과 어우러져 흔들리는 인공조명들의 번짐.
물이 잉태시킨 생명과 그 생명이 일궈낸
문명을 상징하는 빛의 일렁임.

물과 빛이라는 매질(媒質)의 만남을 주신하는 자리이다.
자연의 매질(媒質)들이 만나서 부서지는 어떤 지점에 대한 경험은
무지개를 발견하는 즐거움에 견줄 만하다.

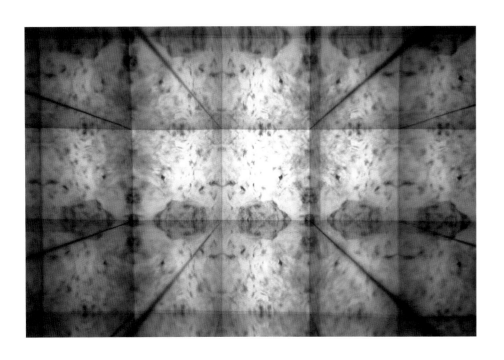

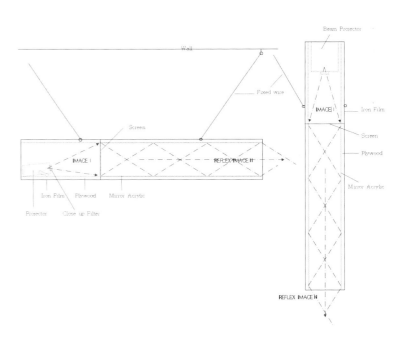

치유 2007 (Healing 2007)

_single channel video, projector, speaker, rear screen, four mirrors, wooden column_30×30×250cm_7m57s_2007

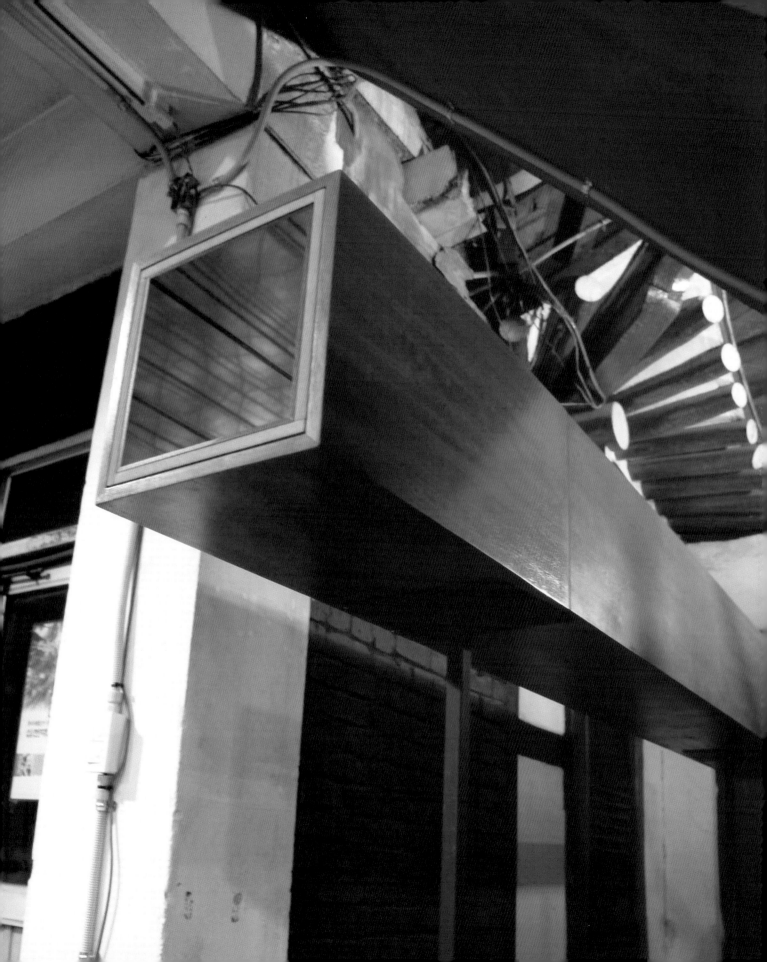

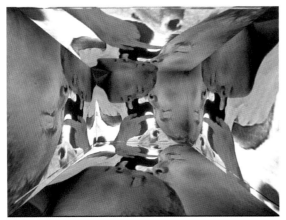

4개의 거울로 만들어진 육면체의 뒤쪽 면에
리어스크린을 설치하고 프로젝트 영상을 비춘다.
작품 속 인간군상과 자연의 형상들이 육면체 내부에 설치된
사방의 거울에 비추어져 무한 복제된다.
구조물 앞으로 얼굴을 넣은 관람객은
무한공간 속에서 자연과 대면한다.

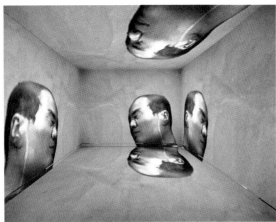

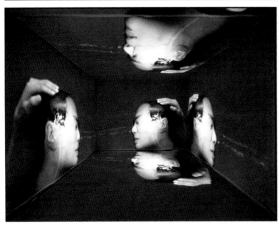

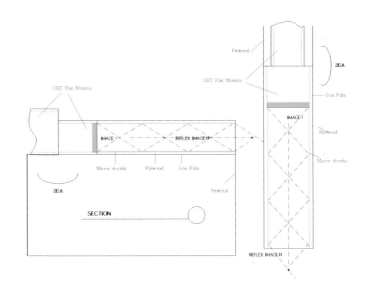

치유 2009 (Healing 2009)
_two channel videos, two projector, speaker, two rear screen, eight mirrors, two wooden column_49×281×173cm_17m4s, 17m42s_2009

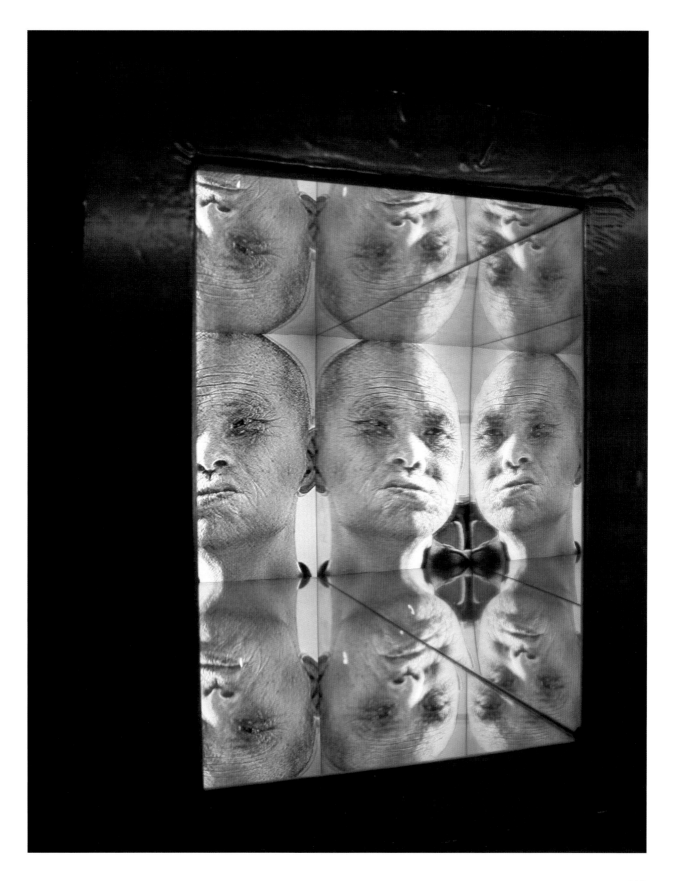

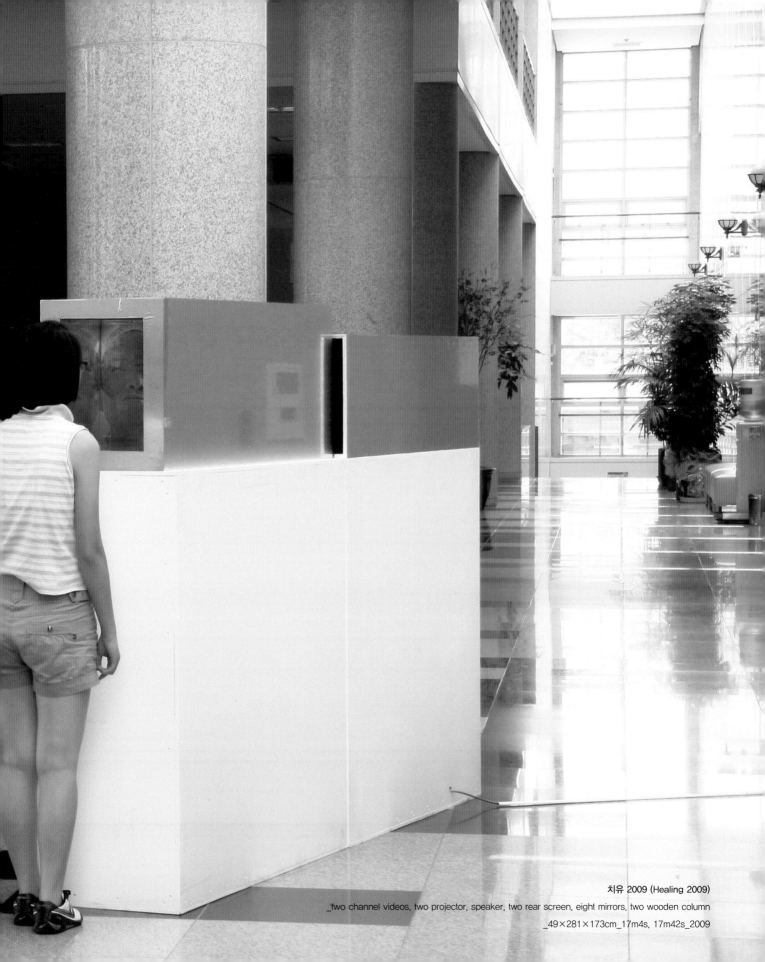

치유 2009 (Healing 2009)

_two channel videos, two projector, speaker, two rear screen, eight mirrors, two wooden column

_49×281×173cm_17m4s, 17m42s_2009

경계를 넘어서, 자연과 직면하고 존재를 열다

고충환 | 미술평론가

침묵 3 (Silce 3) _Projector, Painting_ 97×130cm_50s_2009

은유적 경계(2005), 경계 속의 시간(2007), 은유적 자연성(2009). 작가 강혁이 그동안 자신의 작업에 부친 주제들이다. 이 주제들을 보면 작가의 작업을 관통하는 핵심논리를 가늠하고 재구성할 수가 있다.

은유적 경계와 관련하여 작가는 무엇보다도 경계를 인식하고 있는데(경계와 탈경계의 인식은 근대와 후기근대를 가름하는 핵심논리이기도 한데, 근대의식이 경계를 강조한다면, 후기근대의식은 그 경계의 해체를 지향한다), 이때의 경계는 경계 자체로서보다는 일종의 은유적 표현이다. 말하자면 문명과 자연을 가름하는 경계에 대한 비유적 표현인 것이며, 종래에는 문명과 자연의 경계를 넘어 서로 합치되고 봉합되는 어떤 지경을 겨냥하고 있는 것이다.

또한 경계 속의 시간과 관련해서는 특히 작가의 미디어를 유념해볼 필요가 있다. 주지하다시피 작가는 영상과 영상설치 그리고 사진을 매개로 해서 자신의 작업을 풀어내고 있는데, 영상매체의 키워드는 시간성의 기록과 서사의 함축적 표

현인 것이며, 사진매체의 핵심은 존재성의 기록과 서사의 함축적 구현인 것이다. 그 현상하는 개별양상은 다를 수 있으나, 그 밑바닥에는 서사적 형식 속에 시간성과 존재성을 담아낸다는 공통분모가 작용하고 있는 것이다.

그리고 근작인 은유적 자연성이란 주제에서 작가는 전작에서 시도된 문명과 자연과의 대비로부터 자연의 본성을, 자연성을 추구한다. 여기서 자연은 말하자면 감각적이고 질료적인 자연으로서보다는 그 감각적이고 질료적인 자연을 가능하게 해주는 계기로서의 자연에 대한 은유적 표현이다. 아리스토텔레스의 논법에 의하면 피직스보다는 나투라에 가깝고, 스피노자의 논법을 빌리자면 소산적 자연보다는 능산적 자연에 기울어진다. 우리식으로 옮기자면 기에 가깝다. 모든 감각적이고 질료적인 사물현상의 작동원리라고나 할까.

이로써 작가의 작업은 대략 경계에 대한 인식론(경계를 강화하기보다는 허무는데 복무하는), 시간(성)의 기록, 그리고 자연(성)의 표상형식에 의해 견인되는 것으로 정리할 수 있다. 그리고 그 각 계기들은 서로 유기적으로 연결돼 있다.

영상작업과 영상설치작업

작가는 〈비, 바람, 넝쿨 그리고 자연율〉에서 또 다른 작가인 강하진과의 공동작업을 시도한다. 자연을 소재로 한 자신의 영상작업을 추상회화로 그려진 캔버스(자연율) 위에다가 투사한 것이다. 이 작업에서 작가는 말하자면 자연의 감각적 현상보다는 그 이면의 자연의 본성을 각각 영상작업으로(강혁) 그리고 추상회화의 논법으로(강하진) 구현한 것으로 보고, 이를 중첩시켜 그 의미(자연성)를 강조한 것이다. 그리고 작가 강하진은 작가 강혁의 부친이기도 하다. 이렇듯 부친과의 협업을 실현한 것은 작가의 경우에 그다지 낯설지가 않은데, 여러 형식으로 자신의 작업에 가족서사를 끌어들이고 녹여내는 과정을 통해서 일종의 존재론적 연대를 실현한 것이다.

그리고 이 작업에서 주목할 점으론 캔버스가 스크린을 대신하고 있다는 사실이다. 이렇듯 작가는 여타의 오브제를 끌어들여 스크린을 대체하는데, 이를테면 녹슨 철판이나 일종의 공산품 쓰레기랄 수 있는 폐철, 석고기둥이나 바닥에 흩뿌려진 소금(여기서 소금은 문명의 상처를 치유하는 주술적인 의미기능을 수행한다), 그리고 종이포장박스(침묵 2) 위에다 영상을 투사한다. 오브제를 스크린 삼아 그 위에 영상을 투사함으로써 일종의 중의적 의미(이를테면 실제와 영상이 부닥치고, 버려진

것들이 불러일으키는 향수와 자연이 서로 스며드는 것과 같은)를 겨냥한 것이다.

그리고 작가는 자연을 소재로 한 일련의 영상작업들, 이를테면 〈비, 바람, 나무〉, 〈연못과 아이〉(빛과 물은 모두 파동을 공유한다) 같은 작품에서 자연의 본성에 대한 형식실험을 꾀하다가, 〈바람, 호수〉, 〈흐름〉과 같은 작품에 이르면 자연의 본성은 마침내 새로운 국면을 드러낸다. 자연의 모호한 실체(경계?)에 대한 천착은 결국 자연의 감각적 질료와 관련한 일체의 선입견을 지우고 교정하는 과정으로서 현상하고, 마침내 그 질료가 순수해지는(순수한 질료) 어떤 지점을 오롯이 드러낸 것이다. 자연의 감각적 현상은 빛에 의해 가능해지는 것인데, 그 빛이 가져다준 일체의 정보를 지우고, 순수한 음영으로만 치환해놓은 화면이 마치 무색 엠보싱 화면을 보는 것 같은 의외의 지점을 드러낸다. 감각정보를 최소화함으로써 암시력을 강조했다고나 할까. 실제로 이 작업에서는 수면에 이는 파동이나, 빗방울이 듣는 바닥, 바람에 일렁이는 나무와 수런거리는 숲과 같은, 자연의 감각적 현상을 넘어 자연이 그 이면에 품고 있을 비의적인 생명력이 강력한 호소력으로써 다가온다.

한편으로, 이렇듯 감각정보를 최소화함으로써 오히려 암시력을 강조한다는 것은 표현의 경제학과 관련한 핵심논리일 수 있다. 이러한 사실과 관련하여 주목되는 작업이 〈시냇물 2〉인데, 모니터를 가급적 벽 가까이 붙여 영상과 음향을 숨기면서 드러내는 방식이다. 원래 빛은 어둠 속에서 더 두드러져 보이고, 작은 소리가 더 또렷하게 들리고, 희박한 존재가 더 강력하게 어필되는 법이다. 일종의 역설이 작용하는 것인데, 이러한 역설이야말로 예술을 예술이게 해주는 결정적 계기랄 수 있다(작가는 이미 전작에서 영상을 숨긴 채 초소형 거울에 비친 반영상을 통해 이러한 역설을 문법적으로 제시한 바가 있다).

작가의 영상작업에는 이렇듯 자연의 이미지와 함께, 이따금씩은 〈디지털 레인보우 2〉와 같은 도심의 이미지를 소재로 한 경우도 있다. 도심을 지나치는 자동차 불빛 등 비 오는 날 차창 밖으로 보이는 도심의 야경을 포착한 것을 반전시킨 이미지로써, 자연을 상징하는 빗방울과 문명을 상징하는 인공적인 불빛이 하나로 어우러진, 추상적이면서도 환상적인 이미지 효과를 연출해내고 있다. 그 현란한 이미지 효과가 일종의 디지털 페인팅이나 디지털 드로잉, 혹은 움직이는 드로잉으로 부를 만한 형식적 가능성을 예시해주고 있다. 이렇듯 도심의 야경을 서정적이면서도 경쾌하게 해석해내고 있는 이 작업에서 작가

는 흡사 핀을 맞추듯 불빛의 움직임을 음율(음악)에 맞춰놓고 있는데, 이로부터 시각이미지와 청각이미지가 서로 통하는 일종의 공감각을 실현하고 있기도 하다.

그런가하면, 본격적인 영상설치작업으로 범주화할 만한 작업 <치유 2009>에서 작가는 외관상 서로 상반돼 보이는 두 개의 이미지를, 자연과 초상 이미지를 대비시킨다. 자연과 문명을, 자연과 도시를 대비시키던 것에서 나아가, 아마도 자연과 문명, 자연과 도시를 매개시키는 주체인 인간을 등장시켜 서사의 경계를 확장시킨 것이다. 그런데, 이 가운데 초상 이미지를 작가는 자화상이라고 명명하는데, 사실은 작가의 일가 중 한 사람으로 하여금 작가 자신을 대리하게 한 것으로서, 가족의 존재론적 연대가 또 다른 형식을 덧입고 현상한 경우라 하겠다(그 경우는 작가의 또 다른 작업 <자화상 2>에서도 확인된다). 내 속엔 아버지라는 타자가 들어와 있고(아버지의 그림 위에 영상을 투사한 공동작업), 나아가 작은아버지라는 또 다른 타자가 내 인격의 일정 부분을 형성시켜놓고 있는 것이다. 이로써 작업에서의 치유는 아마도 자연과 문명, 자연과 도시, 자연과 인간, 나와 가족 등 외관상 서로 상반돼 보이는 이질적인 두 지층 간의 존재론적 연대감을 회복하는 것을 의미할 것이다.

이와 함께 작가는 이 작업에서 철판이나 보드로 세로로 긴 사각기둥을 만든 다음, 그 안쪽의 사방 벽면에 거울을 설치하고 빔을 장착한다. 거울을 통해 반영된 상(자연과 초상 이미지)이 무한정 증식되게 한 것이다. 똑같은 형상이 반복 재생산되는, 마치 만화경과도 같은 이 이미지들의 연쇄가 원본과 복제, 모본과 사본과의 불투명한 경계에 연유한 장 보들리야르의 시뮬라크라 이론에 대한 공감을 불러일으킨다. 즉 이 이미지들의 연쇄 가운데 진정한 자연은 무엇이며, 진정한 나의 실체는 누구인가. 자연은 차이를 만들어내면서 그 진정한 의미가 지연되고, 나의 진정한 실체는 끝내 붙잡을 수가 없다. 이 작업의 이면에는 자연성 곧 자연의 궁극적 실체에 대한, 더불어 나의 진정한 실체에 대한 작가의 심각한 자기반성이 놓여있다.

이외에도 작가는 <나무, 빛, 그림자>에서 서사의 영토에 그림자를 끌어들이는가 하면(말을 하는 그림자, 의미의 주체로서의 그림자의 가능성을 열어놓고 있는), <비와 개>에서는 어둠(개로 표상되는)이 그 속에 품고 있는 야성(혹은 야생)과의 우연한 맞닥뜨림을 통해 존재론적 불안의식과 경외감이 뒤섞인 이율배반적 감정을 드러낸다(두려움은 친숙한 것에서 온다. 내가 진작부터 알고 있었다고 생각되

는 친숙한 기호가 불현듯 그 틈새를 열어 이질적인 기호를 뱉어낼 때 두려움이 발생한다. 그러므로 사실 나는 그 기호를 모르고 있었던 것이며, 그것에 대한 나의 앎은 착각이었음이 드러난다).

사진작업

강혁은 근작에서 영상작업들과 함께 사진작업을 병행한다. 그 메커니즘은 사뭇 다르지만, 사실 영상작업과 사진작업은 상당한 친족성이 있다고 봐야한다. 움직이는 화면이란 결국 움직이지 않는 화면들의 연쇄인 것이며, 움직이는 화면은 그 속에 움직이지 않는 화면을 내포하고 있는 것이다. 작가는 <사진을 찍다 혹은 보다>에서 특이한 사진 찍기를 제안한다. 즉 인간의 눈에서 빛을 모아주는 수정체에 해당하는 렌즈를 제거한 상태에서 찍은 사진으로써, 피사체의 대략적인 윤곽만을 겨우 암시할 뿐인, 부드러운 음영과 질감과 색감이 감지되는 이미지가 흡사 미니멀리즘 추상회화를 연상시킨다. 실제를 전혀 조작함이 없이, 실제에 내포된 추상성을, 친숙한 기호에 내포된 이질적인 계기를 오롯이 드러낸 것이다. 작가의 이 사진은 추상과 구상, 추상과 형상, 실제와 추상간의 경계와 구분을 심각하게 재고하게 한다.

그리고 <부분과 전체>로 명명된 또 다른 작업에서 작가는 일종의 합성사진을 시도한다. 약 500여 명에 달하는 여학생들의 명함판 사진을 찍고 이를 포토샵으로 낱낱이 합성한 것이다. 부연하면, 40여명(아마도 한 반의 학생에 해당하는 수치인)의 초상사진을 합성해 10여장의 초상사진을 만들고(아마도 전체 학급의 숫자에 해당하는), 재차 10여장의 초상사진을 합성해 최종적으로 단 한 장의 초상사진을 만든 것이다. 주지하다시피 사진을 합성하면 많이 겹쳐 보이는 부분이 중첩돼 하나의 전형적인 이미지가 추출된다. 실제로도 10여장의 사진들이 서로 어슷비슷하게 보인다. 그 자체를, 전체로 수렴되는 부분의 관성(전체와 부분과의 유기적인 관계에 대한 인식)이 모든 계통학과 계보학의 관성임을 넘어 생물학의 관성이기도 하다는 사실을 증명하는 것으로 받아들여도 무방할까? 아마도 그렇게 볼 수도 있을 것이다.

500명의 개별성이 사라져버리고 일종의 공통초상, 표준초상이 나와진 이 사진작업의 이면에는 차이를 내포한 반복에의 인식과 함께 후기근대 자의식 내지는 주체관념이 자리하고 있다. 즉 내 속에 네가 들어와 있고, 네 속엔 내가 들어가 있다. 너는 나에게 호명되고, 나는 너에 의해 정의된다. 나는 이질적인 타자들(너)의 우연하고 무분별

한 집합이다. 나는 곧 너이며, 주체는 곧 타자다. 이와 함께 작가는 또 다른 사진작업 <바람나무와 애드벌룬>에서 일종의 장 노출사진을 제안한다. 주지하다시피 일정시간 카메라의 조리개를 열어놓은 채 사진을 찍으면 그 시간동안 피사체에게 일어난 모든 일들(주로 크고 작은 움직임의 궤적으로 나타난)을 한 장의 고정된 화면 속에 낱낱이 축적할 수가 있다. 그런데, 그 축적의 양상이 합성사진과는 사뭇 다르다. 적어도 메커니즘의 속성상 축적된 상들은 합성사진 속에 낱낱이 포개지지만, 노출사진에서는 반드시 그렇지만도 않다. 노출시간이 어느 정도 진행되면 움직이는 상이 겹쳐보이다가도, 정작 그 시간이 더 길어지면 모든 움직이는 상들은 아예 흔적도 없이 사라져버리고 만다. 전통적인 사진의 미덕으로 알려진 현존성에 연유한 흔들릴 수 없는 사실에 대한 신념과는 정반대의 지점인 부재가 불현듯 출현한 것이다. 그러므로 그 부재는 말 그대로의 부재는 아니다. 그 이면에 존재(혹은 존재의 흔적)를 함축하고 있는 부재며, 존재를 증명하는 부재다.

이렇게 멀리 보이는 숲은 바람이 만들어준 미세한 움직임으로 그 세부가 뭉개져 보이고, 이보다 그 움직임이 더 큰 하늘에 떠있던 애드벌룬은 아예 흔적도 없이 지워지고 없다. 제목이 아니라면, 애드벌룬의 존재는 사진 속 어디에서도 확인해볼 길이 없다. 만약 애드벌룬이 희망과 이상을 상징하는 것이라면, 희망과 이상은 이 사진에서처럼 부재하는 것으로만 존재하는 어떤 것, 부재를 통해서 존재하는 무엇이 아닐까.

작가는 같은 방법으로 <아들과 아내>를 사진으로 찍는다. 노출된 시간만큼 행복이 흐릿해졌다가, 마침내 신기루처럼 사라질지도 모른다는 행복한 불안감이 스며있다. 또 다시 가족을 매개로 본 존재론적 연대감을 확인시켜준다.

하이데거는 존재자와 존재(혹은 존재 자체)를 구별한다. 그리고 존재자(사물의 감각현상)의 피막을 찢고 존재(존재의 본질)에 이르기를 주문한다. 그러나 정작 이를 실행하기란 결코 쉽지가 않다. 존재자는 개념으로 코팅돼 있기 때문이다. 그 개념의 코팅을 걷어내고 존재 자체, 현상 자체와 직면하는 일이 현상학적 에포케다. 세계 자체와 직면하는 일이 시작(존재론적 사건이 일어나는 시점)이며, 그러므로 시작이 이미 세계이다. 불투명한 경계에 대한 인식이나, 시간(성)의 기록을 매개로 해서 자연의 본질에, 존재의 궁극에 도달하려는 작가의 기획은 결국 이런 세계 자체와 직면하는 일과 깊게 연동돼 있다.

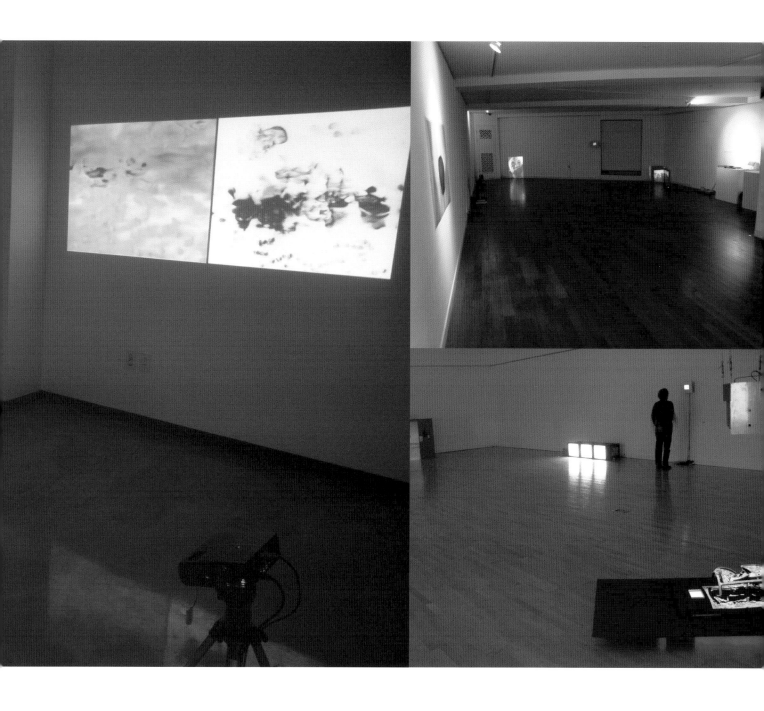

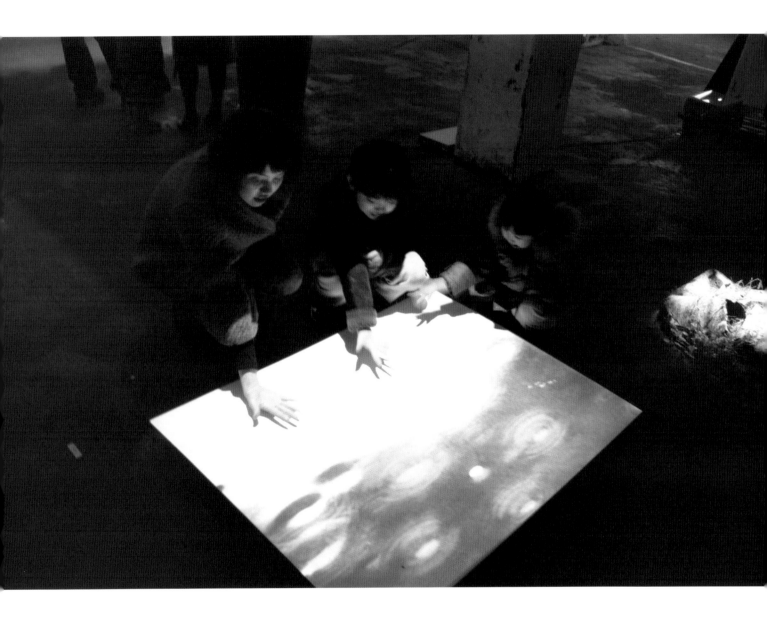

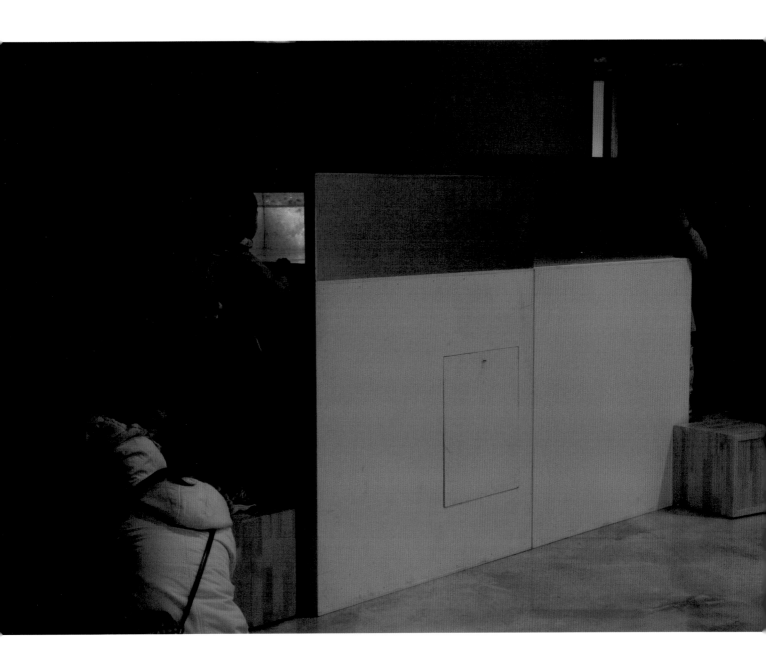

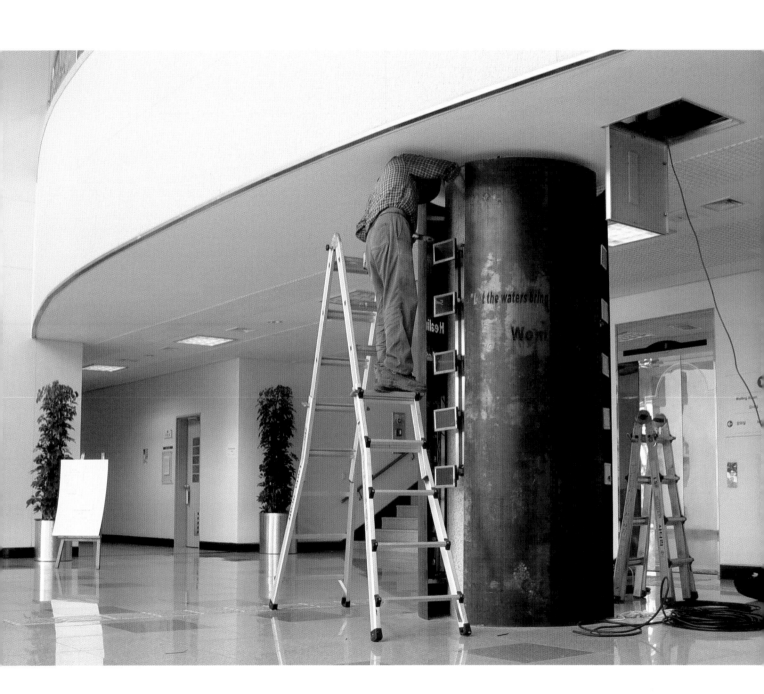

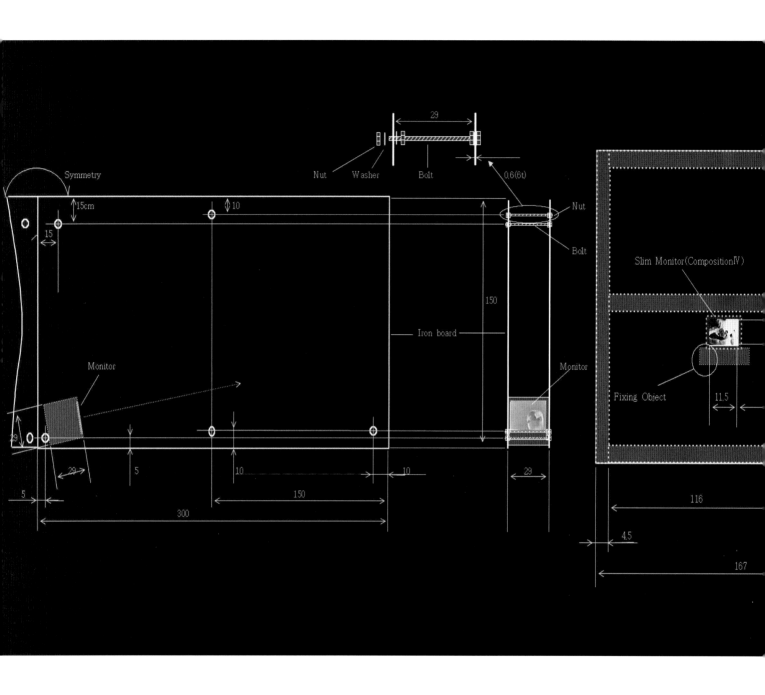

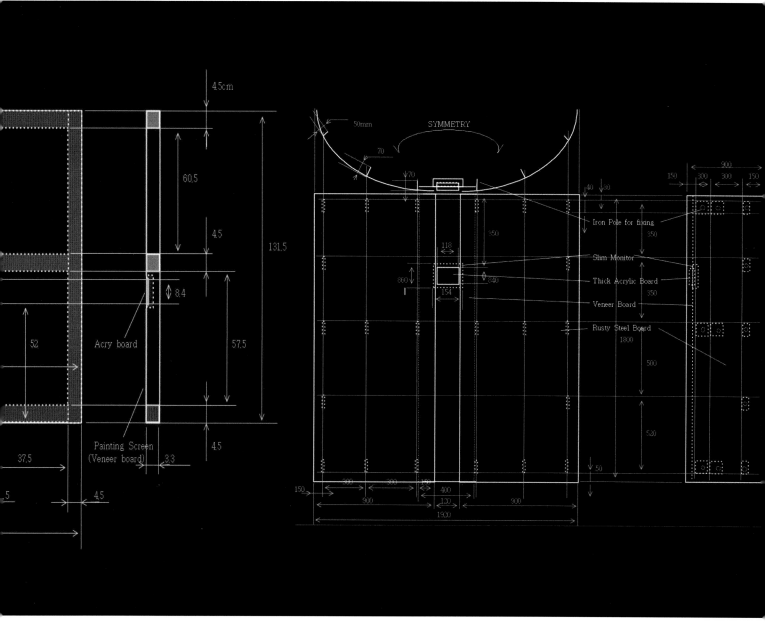

4.5cm

60.5

4.5

131.5

8.4

Acry board

52

57.5

Painting Screen
(Veneer board)

4.5

37.5

3.3

5

4.5

SYMMETRY

50mm

70

70

40

30

150

300

300

150

900

Iron Pole for fixing

350

350

Slim Monitor

Thick Acrylic Board

118

350

800

240

Veneer Board

154

Rusty Steel Board

1800

500

500

50

150

300

300

150

400

120

900

900

1900

강혁 康赫

인천 광역시 남동구 간석1동 극동아파트 1동 706호 (우 405-705)
Tel : +82 (0)32 216 3694 / Mobile : +82 (0)10 8950 2109
E-mail : khleos@hotmail.com / SNS : http://facebook.com/Hyuk.Kang.72

학력
2009 인천대학교 일반대학원 미술학과 서양화전공 졸업
2000 인천대학교 미술학과 서양화전공 졸업

강의
인천대학교, 인천 가톨릭대학교 출강

레지던시
2011 OCI 미술관 레지던시
2010 인천 아트플랫폼 1기(장기) 레지던시
2009 인천 아트플랫폼 파일럿 프로그램 레지던시

공모 및 수상 경력
2013 인천 문화재단 문화예술 지원기금 출판분과 지원 선정
2012 메이크샵 아트 스페이스 파주 아카이빙 작품 선정
　　　아트인컬쳐 '동방의 요괴들 BEST of BEST' 선정
　　　인천 문화재단 문화예술 지원기금 시각예술분과 지원 선정
2011 제8회 부산 국제 비디오 페스티발(부산 시청자 미디어센터) 작품공모 선정
　　　부산 시립미술관 소장품구입 공모 선정
　　　OCI 미술관 레지던시 작가 선정
2010 제7회 부산 국제 비디오 페스티발(부산 시청자 미디어센터) 작품공모 선정
　　　인천 아트플랫폼 1기(장기) 레지던시 작가 선정
2009 미디어-아카이브 프로젝트 아카이빙 작품 선정
　　　인천 문화재단 미술은행 작품매입공모 선정
　　　인천 아트플랫폼 파일럿 프로그램 레지던시 작가 선정
　　　제8회 한성미술대상전(서울 예송미술관) 장려상 수상
　　　국립현대미술관 미술은행 작품매입공모 선정
　　　인천 문화재단 문화예술 지원기금 시각예술분과 지원 선정
2007 인천 문화재단 문화예술 지원기금 시각예술분과 지원 선정
2006 제31회 창작미술대전(세종문화회관) 특선 수상
2005 인천 문화재단 문화예술 지원기금 시각예술분과 지원 선정
2003 갤러리가이아 '2003 우수청년 작가' 선정
2001 제12회 미술세계 대상전(서울 예술의 전당) 특별상 수상
　　　제7회 신진작가발언전(서울 시립미술관) 신진작가상 수상

작품 소장
2012 메이크샵아트스페이스 아카이브
2011 부산 시립미술관
2009 인천 문화재단 미술은행
　　　국립현대미술관 미술은행

2009 한국 문화예술 위원회 아르코미술관 아카이브
2004 인천 여성의 광장 (공공미술)

개인전
2012 초대전 '있다' (인천 한점갤러리)
2012 개인전 '상처는 있다 상처는 없다' (인천 유네스코 에이포트-인천문화재단 후원)
2011 초대전 '강혁과 미술영재의 크리스마스 영상파티' (인천 학생교육문화회관)
2010 초대전 '자연 그리고 존재' (파주 헤이리 갤러리이레)
　　　초대전 '존재 그리고 시간' (인천 구올담갤러리)
2009 개인전 '은유적 자연성' (인천 아트플렛폼-인천문화재단 후원)
2007 개인전 '경계 속의 시간' (인천 스페이스빔갤러리-인천문화재단 후원)
2005 개인전 '은유적 경계' (인천 문화예술회관-인천문화재단 후원)

국제전 및 비엔날레
2011 터키-인천 현대미술 국제 교류전 (인천 문화예술회관)
2011 제8회 부산 국제 비디오 페스티발 (부산 시청자 미디어센터)
　　　Korean Contemporary 'New Reasons' (미국 엘리콧시티)
　　　제1회 인천 평화미술 프로젝트 '분쟁의 바다 화해의 바다' (인천 아트 플랫폼, 인천 시청)
2010 제7회 부산 국제 비디오 페스티발 (부산 시청자미디어센터)
2009 대한민국 인천여성비엔날레 '조율전' (인천아트 플렛폼)
2006 터키-인천 현대미술 국제 교류전 (인천 문화예술회관)
2004 서울-첼시 교류전 (미국 뉴욕 첼시)
　　　터키-인천 현대미술 국제 교류전 (인천 문화예술회관)
2003 서울-파리 교류전 (프랑스 파리 보브르)
2002 공상과 창조전 한국현대미술 '가족전' (일본 가스가이 시민재단)

공공 미술
2004 인천 여성의 광장 – 'healing 2004'
2002 DIGITAL ART NETWORK전 (정보통신부-서울 월드컵경기장역)
2001 New Vision – DIGITAL ART NETWORK전 (정보통신부-서울 테크노마트)

기타
2005 경기도 사람들 경기도 이야기전 전시 파사드 전시 (경기도 박물관)
1999 미추홀 영상미술제 (인천 문화예술회관) 소극장에서 COMPOSITION 1,2,3 상영

기획 단체전
2012 인천미술 활성화 기획사업 기획전시 '똑똑' (인천 부평역사 중층대합실 갤러리)
　　　동방의요괴들 지역순회전 (대구 MBC M갤러리)
　　　예술영재교육원 교강사 초대전 (인천 학생교육문화회관 가온갤러리)
　　　인천上6作전 (인천 학생교육문화회관 가온갤러리)

플렛폼 페스티벌 & 오픈스튜디오 (인천 아트플렛폼)
플렛폼 창고세일전 (인천 아트플렛폼)
대안공간-창작스튜디오 아트페스티벌 'AR FESTIVAL' (파주 출판단지 아시아출판문화정보센터)
동방의 요괴들 BEST of BEST 작가전 (서울 충무아트홀)
부산시립미술관 2011 소장품전 (부산 시립미술관)
OCI 미술관 창작스튜디오 '별별동행' (군산, 광양, 포항, 영주)
OCI 창작스튜디오입주작가전 '팔색거사' (서울 OCI미술관)
2011 인천-터키 국제교류전 (인천 문화예술회관)
OCI 창작스튜디오 오픈스튜디오전 (OCI 창작스튜디오)
游於인천 '인천에서 노닐다' (인천 아트플렛폼)
1004 ART 기획전 (서울, 부산 밝은세상 안과 전시장)
플렛폼 페스티벌 (인천 아트플렛폼)
Korean Contemporary 'New Reasons' (미국 엘리콧시)
제8회 부산 국제 비디오 페스티벌 (부산 시청자미디어센터)
제1회 인천 평화미술 프로젝트 '분쟁의 바다 화해의 바다' (인천아트 플렛폼, 인천 시청)
플렛폼 창고세일전 (인천 아트플렛폼)
신세계 갤러리 인천점 재개관전 '이음과 흐름' (인천 신세계갤러리)
2010 인천학생교육문화회관 가온갤러리 기획 '음악과 미술의 향연' (인천 학생교육문화
회관 가온갤러리)
경기대학교 미술경영학과 기획 초대전 'Reflection' (수원 경기대학교)
인천아트플랫폼 레지던시 오픈스튜디오 및 특별전 '기억애' (인천 아트플랫폼)
제7회 부산 국제 비디오 페스티벌 (부산 시청자미디어센터)
과학과 미술전 (인천 평생학습관)
2009 인천아트플랫폼 레지던시 오픈스튜디오 및 특별전 '이압' (인천 아트플랫폼)
미디어-아카이브 프로젝트 (서울 한국문화예술 위원회 아르코미술관)
제8회 한성백제미술대상전 (서울 예송미술관)
인천국제여성비엔날레 조율전 (인천 아트플렛폼)
판단중지전 (인천 부평구청전관)
2008 ART IN INCHEON전 (인천 문화예술회관)
인천미디어아트 기획전 (인천 부평 역사박물관)
젊은 기수전 (인천 부평 역사박물관)
박황재형 비평집 출판 작가 기념전 (인천 신세계갤러리)
인천 미술의 현장과 작가전 (인천 신세계갤러리)
2007 부평설치미술프로젝트 2007 (인천 부평구청전관)
2006 단원미술제 미디어아트 안산 2006 (안산 단원전시관)
인천-터키 국제교류전 (인천 문화예술회관)
제2회 부천 Young Peaple Fine Art Festival (부천 시청)
창작미술대전 (서울 세종문화회관)
인천수채화 연구회전 (인천 혜원미술관)
공유웨어전 (인천 혜원미술관)

대구영상미술제 'Navigator' (대구 문화예술회관)
생선전 (인천 FOX BAR)
제3회 '섬전 (경기도 한탄강)
2005 인천 미디어 아트 비엔날레 "그림자와 놀기" (인천 문화예술회관)
경기도 사람들 경기도 이야기전 (용인 경기도박물관)
2004 제2회 '섬전 "별의 눈물" (양주 송추계곡)
Zc Special Presentation Series (서울 - 미국 뉴욕 첼시)
터키-인천 현대미술 국제 교류전 (인천 문화예술회관)
인천현대미술 초대전 '떨림' (인천 문화예술회관)
Magic Castle전 (서울 청담동 갤러리 PICI)
Image Curtain전 (서울 청담동 갤러리 PICI)
포천 막골 "섬"전 (포천 막골)
2003 인천 미디어아트 비엔날레 '신체적풍경' (인천 문화예술회관)
서울-파리 교류전 'Entre Paris et Seoul' (서울 - 프랑스 파리 보브르)
대구영상미술제 (대구 문화예술회관)
갤러리가이아 기획 2003 우수청년 작가전 (서울 인사동 갤러리가이아)
2002 인천영상미술전 '문화식민지' (인천 문화예술회관)
황해 미술제 "인천에서 꿈꾸기" (인천 문화예술회관)
DIGITAL ART NETWORK전 (정보통신부-서울 월드컵경기장역)
서울 프린지 페스티벌전 (서울 쌈지 소리스튜디오)
Real Interface전 (한국 문화예술 진흥원)
空想と 創造展 한국현대미술 '가족' (서울 시립미술관, 日本 가스가이 시민문화재단)
CROSS TALK전 (online) 'Live, Art Broadcasting System' (한국 문화예술진흥원)
2001 제12회 미술세계 대상전 (서울 예술의 전당)
New Vision - DIGITAL ART NETWORK전 (정보통신부-서울 테크노마트)
INCHEON POST 2001전 '합창' (인천 문화예술회관)
제4회 황해미술제 'A4' (인천 문화예술회관)
인천현대미술초대전 '흐름과 단절' (인천 문화예술회관)
서울시립미술관 기획전 '가족' (서울 시립미술관, 대구 문화예술회관, 서울 금천
구민문화체육센터)
제7회 신진작가 발언전 'Heterotophia' (서울 시립미술관)
2000 부평구민의 날 기념 기획, 초대전 'Good-bye Mr. Orwell' (인천 부평구청전관)
1999 미추홀 영상미술제 (인천 문화예술회관)
외 단체전 다수

Kang Hyuk

Keukdong APT 1-706, Gansuck-dong, Namdong-gu, Incheon, Korea (405-705)
Tel : +82 (0)32 216 3694 / Mobile : +82 (0)10 8950 2109
E-mail : khleos@hotmail.com SNS : http://facebook.com/Hyuk.Kang.72

Education

2009 M.F.A. in painting, Inchon University
2000 B.F.A. in painting, Inchon University

Lecture

Lecturer at Incheon University, Incheon Catholic University

Residency Programs

2011 OCI Museum Regidency, Incheon
2010 Incheon Art Platform, Incheon
2009 Incheon Art Platform Regidency Pilot Program, Incheon

Awards

2013 Inchon culture art promotion fund selection
2012 Archive (Make Shop Art Space PAJU)
 Eastern Bugaboo BEST of BEST' (Art in Culture)
 Inchon culture art promotion fund selection
2011 The 8th Busan International Video Festival (Busan Audience Media Center)
 Busan Museum of Art (Busan Museum of Art All Rights Reserved)
 OCI Museum Regidency
2010 The 7th Busan International Video Festival (Busan Audience Media Center)
 Incheon Art Platform Regidency
2009 Archive (Arts Council Korea Arko Art Center)
 Art Bank INCHEON (Incheon Foundation For Arts & Culture All Rights Reserved)
 Incheon Art Platform Regidency Pilot Program
 The 8th hansung paekche art Contest (Seoul Yesong Gallery)
 Art Bank Korea (National Museum of Contemporary Art Korea)
 Inchon culture art promotion fund selection
2007 Inchon culture art promotion fund selection
2006 Changjak Art Contest (Seajong Art center)
2005 Inchon culture art promotion fund selection
2003 Gallery GAIA 'New Challenge & Potentiality' (Gallery GAIA)
2001 The 12th Misulsegae Contest
2001 The 7th proposal exhibition of up and coming artists (Misulsegae - Seoul Museum of Art)

Public Collections

2012 Archive (Make Shop Art Space PAJU)
2011 Busan Museum of Art (Busan Museum of Art All Rights Reserved)
2009 Art Bank INCHEON (Incheon Foundation for Arts & Culture All Rights Reserved)
 Art Bank Korea (National Museum of Contemporary Art Korea)
 Archive (Arts Council Korea Arko Art Center)
2004 HEALING 2004' Installing (Incheon Woman's Plaza) - Public Art

Solo Exhibitions

2012 Invitation Exhibition (the one work gallery)
2012 Solo Exhibition (UNESCO A-poRT Gallery-Inchon culture art promotion fund)
2011 Invitation Exhibition (Incheon Educational and Cultural Center for Students)
2010 Invitation Exhibition (Jireih Gallery)
 Invitation Exhibition (Kooalldam Gallery)
2009 Solo Exhibition (Incheon Art Platform-Inchon culture art promotion fund)
2007 Solo Exhibition (Space Beam gallery-Inchon culture art promotion fund)
2005 Solo Exhibition (Incheon Art center-Inchon culture art promotion fund)

International Exhibitions

2011 Turkish-Korean Contemporary Art Exchange Exhibition (Incheon Art center)
 The 8th Busan International Video Festival (Busan Audience Media Center)
 Korean Contemporary 'New Reasons' (Ellicott City,U.S.A.)
 The 1st Incheon Peace Art Project "Sea of Peace" (Incheon Art Platform, Incheon City Hall)
2010 The 7th Busan International Video Festival (Busan Audience Media Center)
2009 International Incheon Wemen Artists' Biennale (Incheon Art Platform)
2006 Turkish-Korean Contemporary Art Exchange Exhibition (Incheon Art center)
2004 Zc Special Presentation Series (seoul - chelsea, New York)
 Turkish-Korean Contemporary Art Exchange Exhibition (Incheon Art center)
2003 Entre Paris et Seoul (Galerie Paris Beaubourg. Paris, France)
2002 空想と創造展 II 韓國現代美術 "The Family"(Seoul Museum of Art - 日本 かすがい市民文化財圏)

Public Art

2004 `HEALING 2004' Installing (Incheon Woman's Plaza)
2002 DIGITAL ART NETWORK exhibition
 (Ministry of Information and Communication - Seoul Subway Line No.6 World cup Stadium)
2001 New Vision-DIGITAL ART NETWORK (Seoul Techno mart)

Etc

2005 Kyung gi do Peaple Kyung gi do story Exhibition Pasade Design (Kyung gi do Museum)
1999 Michuhall mass media art festival (Incheon Art Center)

Selected Group Exhibition

2012 Incheon Foundation for Art & Culture 'Nice to meet you !' (Incheon Bupyeong
 Station Gallery)
 Eastern Bugaboo Traveling Exhibition (Deagu MBC M Gallery)
 Art Genius Education Center Professor Invitation Exhibition (Incheon Educational and Cultural Center for Student)
 Incheon 上6作 Exhibition (Incheon Educational and Cultural Center for Student)
 Platform Festival (Incheon Art Platform)
 Platform Garage Sale (Incheon Art Platform)
 AR FESTIVAL (Paju Book City)

Eastern Bugaboo 'Best of Best' (Seoul Chungmu Art Hall)
2011 Art Collection Exhibition (Busan Museum of Art)
OCI Museum Exhibition '別別同行' (Kunsan, Gwangyang, Pohang, Yeongju)
OCI Museum Regidency Exhibition '八色居士' (Seoul OCI Museum)
2011 Turkish-Korean Contemporary Art Exchange Exhibition (Incheon Art center)
OCI Museum Regidency Open Studio Exhibition (Incheon OCI Museum Art Center)
Incheon Art Platform Exhibition '遊於 Incheon' (Incheon Art Platform)
1004 Art Exhibition (Seoul, Busan Light World Ophthalmology)
Platform Festival Exhibition (Incheon Art Platform)
Korean Contemporary 'New Reasons' (Ellicott City)
The 8th Busan International Video Festival (Busan Audience Media Center)
The 1st Incheon Peace Art Project "Sea of Peace" (Incheon Art Platform, Incheon City Hall)
Platform Garage Sale (Incheon Art Platform)
Bridge to Bridge Exhibition (Shinsegae gallery)
2010 Feast of Music and Art Exhibition (Incheon Educational and Cultural Center for Student)
Kyonggi University Art Planing Course Invitation Exhibition 'Reflection' (Kyonggi University Museum)
Incheon Art Platform Regidency Pilot Program open studio & exhibition 'Memophilia' (Incheon Art Platform)
The 7th Busan International Video Festival (Busan Audience Media Center)
Silence and Art Exhibition (Incheon Lifelong Education Center)
2009 Incheon Art Platform Regidency Pilot Program open studio & exhibition 'IAP' (Incheon Art Platform)
Media-Archive Project (Arko Art Center)
The 8th hansung paekche art Contest (Seoul Yesong Gallery)
International Incheon Wemen Artists' Biennale (Incheon Art Platform)
EPOCHE exhibition (Bupyunggu office gallery)
2008 ART IN INCHEON exhibition (Incheon Art center)
Incheon Media Art Festival (Bupyeong History Museum)
Young Avant - Couriers exhibition (Bupyeong History Museum)
Interbeing exhibition (Shinsegae gallery)
Artists and the spot of Incheon Art (Shinsegae gallery)
2007 Bupyunggu project Exhibition (Bupyunggu office gallery)
2006 Midea ART Ansan 2006 Exhibition (danwan pavilion)
The 2nd Bucheon Young People Fine Art Festival (Bucheon office gallery)
Turkish-Korean Contemporary Art Exchange Exhibition (Incheon Art center)
Changjak Art Contest (Seajong Art center)
Incheon watercolor society for research (Hewon gallery)
Share ware Exhibition (Heawon gallery)
Daegu Mass media Art festival 'Navigator' (Daegu culture and Art center)
The 3rd 'Island' Exhibition (Han Tan River)
2005 Incheon media art biennale "playing with shadow" (Incheon Art center)
Kyung gi do Peaple Kyung gi do story Exhibition Pasade Design (Kyung gi do Museum)
2004 The 2nd 'ISLAND' Exhibition (song chu)
The 12th Korean Teachers Exhibition (Incheon Educational and Cultural Center for Student)

Zc Special Presentation Series (seoul - chelsea, New York)
Turkish-Korean Contemporary Art Exchange Exhibition (Incheon Art center)
Incheon Contemporary Art invitational exhibition "TREMBLING" (Incheon Art center)
Incheon Contemporary Art invitational exhibition "shaking" (Incheon Art center)
Magic Castle ExhibitionIMAGE (gallery PICI)
nature art exhibition "island" (kong gi do pocheon makgol)
2003 Incheon media art biennale "environment of body" (Incheon Art center)
Entre Paris et Seoul (Galerie Paris Beaubourg. Paris, France)
Degu Mass media Art Festival "Contemporary Trends & Installations" (Daegu Culture and Art Center)
Gallery GAIA Exhibition "New Challenge & Potentiality" (Gallery GAIA)
2002 Incheon Mass media Art Festival "Spectrum of the both extremities" (Incheon Art center)
Yellow sea art festival "Dreaming in Incheon" (Incheon Art center)
DIGITAL ART NETWORK exhibition
(Ministry of Information and Communication - Seoul Subway Line No.6 World cup Stadium)
Seoul Fringe Festival (Ssamzie Sori Studio)
REAL INTERFACE (The Arts Council Korea (ARKO))
空想と創造展III 韓國現代美術 "The Family"
(Seoul Museum of Art - 日本 かすがい市民文化財團)
Cross Talk Exhibition (online) "Live, Art Broadcasting System"
(The Korean Culture & Arts Foundation - www.mediaart.org)
2001 The 12th Misulsegae Contest
New Vision-DIGITAL ART NETWORK (Seoul Techno mart)
INCHEON POST Exhibition "CHORUS"(Incheon Art Center)
The 4th west sea art festival 'A4' (Incheon Art Center)
Incheon Contemporary Art invitational exhibition "Flowing and Interruption" (Incheon Art center)
The project exhibition of Seoul Museum "Family"
(Seoul City art center) - Daegu Art Center / Geumcheongu art center
The 7th proposal exhibition of up and coming artists"Heterotophia"
(Misulsegae - Seoul Museum of Art)
2000 Bupyunggu project exhibition"Good-bye Mr. Orwell"(Bupyunggu office gallery)
1999 Michuhall mass media art festival (Incheon Art Center)
and etc.

상처는 있다 상처는 없다
There is Wound There is no Wound

───────

판권 ⓒ 2013 강혁
1판 1쇄 펴냄 │ 2013년 12월 25일

지은이 · 사진 │ 강혁
글쓴이 │ 강혁, 고충환, 박황재형, 윤진섭, 이경모, 정용도
펴낸이 │ 박찬규
디자인 │ 김경수
펴낸곳 │ 다빈치기프트

출판등록 제313-2004-00229호(2004.10.6)
주 소 │ 121-839 서울시 마포구 동교로 18길 33(서교동 375-24) 그린홈_301호
전 화 │ 02_3141_9120 팩 스 │ 02_6918_6684
전자우편 │ fabrice1@chol.com
블로그 │ http://blog.naver.com/fabrice

ISBN 978-89-6664-007-2 03600

IF C 인천문화재단
이 책은 인천문화재단 문화예술지원을 받아 발간하였습니다

값 : 20,000원